世界名畫家全集　何政廣主編

米開朗基羅 Michelangelo

何政廣●著

藝術家出版社

世界名畫家全集

文藝復興的巨匠

米開朗基羅

Michelangelo

何政廣◉主編

藝術家出版社

目 錄

前　言

　　米開朗基羅（Buonarroti Michelangelo, 1475～1564）與達文西、拉斐爾並稱為義大利文藝復興時期的三傑。他是傑出的畫家、雕刻家，也是卓越的建築師和詩人。

　　當我們走進千年古都羅馬，可以看到聳立在梵諦岡宮前面的聖彼得大教堂，進入教堂右轉的第一個禮拜堂，就擺著米開朗基羅的最早傑作〈彼耶達〉，是他廿四歲的作品，被許多古今藝術家評為世間最完美的聖品。雕像中的每個細部，都蘊藏作者堅苦的匠心。與這個悲痛主題產生共鳴的精神感動力，更佈滿這塊清純大理石雕像的每一個刀痕中。

　　三年後創作的〈大衛〉，則是鬼斧神工、真善美兼備的堂皇雕像，其神韻既像阿波羅又類乎赫鳩利斯，而且燃燒正義怒火性格的精神力量，跳躍在這座大理石雕像全身。大衛在基督教傳說中是一個少年英雄，曾使用投石器打死巨人哥利亞。米開朗基羅選擇此一題材，是因為當時翡冷翠正遭受大動亂。他雕造〈大衛〉象徵著掌管城市者要像英雄大衛一樣，勇敢保衛自己的城市。

　　米開朗基羅在繪畫上流傳至今最偉大的創作，是梵諦岡西斯丁禮拜堂天篷八百平方公尺大壁畫〈西斯丁禮拜堂壁畫〉（37歲作品），以及第三羅馬時代他六十歲時完成的〈最後的審判〉。前者以《舊約》的創世紀選出九個場景，從世界與人類的創始到諾亞故事，複雜的主題和千變萬化的眾多人物姿態，都具有令人驚佩的創意。我在一九七七年八月首度步入西斯丁禮拜堂，在人群中仰望這組大壁畫，真正感受到震驚心靈之美，完全是出於偉大藝術天才的匠心，印象至今記憶猶新。

　　同在這個禮拜堂的〈最後的審判〉，是他聲望如日中天時的創作，發揮他雕刻家所具有的那種表現人體美的技法，因而使他一躍而成為壓倒群雄的大畫家。

　　米開朗基羅在晚年時雕造了三座群雕的〈悲慟像〉（彼耶達），包括〈翡冷翠聖母抱耶穌悲慟像〉在翡冷翠聖母百花大教堂、〈帕勒斯屈那聖母抱耶穌悲慟像〉在翡冷翠科學院、〈隆達迪尼聖母抱耶穌悲慟像〉在米蘭城堡博物館。這三座群雕與他早期的〈彼耶達〉（梵諦岡聖彼得大教堂藏）寫實風格極端不同，他的世界觀急劇轉變，反映了文藝復興時代的文學危機，表現出悲劇性與和諧形式的破壞，主題突出，藝術的刻畫手法與造詣極為高超，尤其是〈隆達迪尼聖母抱耶穌悲慟像〉，米開朗基羅在生命最後一日仍在創作此件雕刻。

　　我們從本書蒐錄的米開朗基羅一生所有繪畫、雕刻和建築作品，可以看出他歌頌人類的無限創造力，完全是文藝復興時代人文主義者對藝術的熱愛表現。

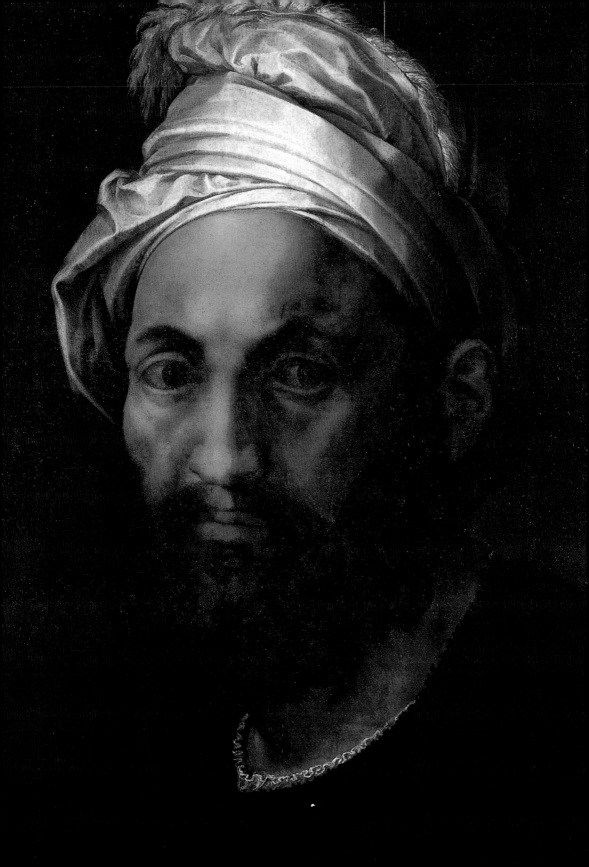

文藝復興的巨匠—
米開朗基羅的生涯與藝術

　　義大利文藝復興美術巨匠米開朗基羅，不僅是一位大畫家，更是一位卓越的雕刻家、建築師和詩人。他留下的最著名代表作梵諦岡西斯丁禮拜堂天篷壁畫、〈大衛〉與〈彼耶達〉等雕刻，吸引無數人的讚賞，風格宏偉壯麗、高亢，標誌出文藝復興盛期人文主義藝術發展的顛峰。

　　關於米開朗基羅的生平和他的作品，遺留很多。本文的敘述大部分依據《西蒙之一生》一書中的事實，以及戈爾希德的記事與專著。

　　當然，米開朗基羅並非一夜之間在藝術界嶄露頭角，他是文藝復興時期引發許多種動力的偉大人物之一。文藝復興在思想界開始於十四世紀中期，在視覺藝術界則開始於一四二〇年前後。通常，米開朗基羅的地位被認為與達文西和拉斐爾等量齊觀，同為文藝復興頂峰期的三巨人。但是這段高潮期，包括的時期僅有從一五〇〇年起的二、三十年，不足以包括米開朗基羅長期而多采的事業。誠然，他的大部分作品，在感情上與形態上無寧是矯飾派的，而非文藝復興的，這也是不足為奇的。

　　我們知道，隨著中世紀死亡與新世界誕生而來的全面激盪，其直接的結果是產生矯飾主義；還有，我們必須考慮到米開朗基

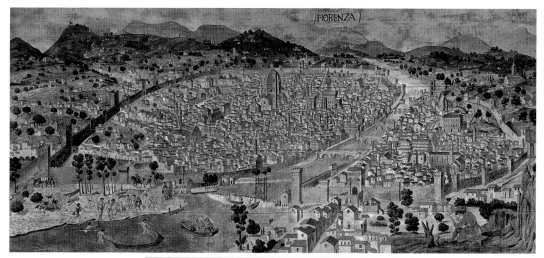

十五世紀後半葉翡冷翠
的景觀（上圖）

米開朗基羅的故鄉──
翡冷翠（右圖）

羅活到八十九歲高齡，是兩個時代都經過的人。他看見了路德、
卡爾文及聖洛育拉等人的出生和死亡。他們代表新教徒的改革與
天主教派的反改革。現代的實驗科學取代了對傳統古老權威的承
認。哥白尼建立了他的宇宙論的體系；哥倫布發現了美洲新大
陸；達加瑪發現了到印度的航路；麥哲倫首次環球航行；馬基雅
弗利的《王者》一書的出版；諸如此類的大事，不勝枚舉。

　　在宗教與知識如此活躍發展的時代中，像米開朗基羅這種

翡冷翠聖母百花大教堂
華麗外觀,受哥德式穹
窿架構影響。
布勒內斯基設計
(1400-36)(本頁圖)

深陷於心理矛盾中的人,怎能怪他用狂暴的與悲劇的藝術來表達
他自己呢?在此一矛盾中,主要的反對力量,是他對古典美的熱
愛,是他對天主教信條近乎迷信的執著,是他同性戀的傾向、對
肉慾的深惡,以及崇高的柏拉圖式的愛的觀念。這些將是使本文
中的敘述具有活力的主題,當然在研究他複雜的藝術與性格中,
引起的主題該不止這些。

10

家世與早年生活

　　米開朗基羅的全名是「米開朗基羅・迪・洛杜維柯・包那羅蒂西蒙尼」（Michelagniolo di Lodovico Buonarroti-Simoni），生於一四七五年三月六日。他的父親洛杜維柯屬於翡冷翠的一個古老的貴族家庭，但是在米開朗基羅出生時，他是在距翡冷翠四十哩而屬翡冷翠管轄的卡普雷斯當百里侯。在舉家遷回翡冷翠後，他的差事不到一個月便告任期屆滿。米開朗基羅被送到塞蒂那諾附近的一位義母家撫養，很可能在義母家一直長到十歲。在這段時期裡，他的生母去世，而他的父親續了弦。他與家庭的關係是他心理矛盾的另一泉源，但是我們只能說這是愛與恨的交織。他對於家庭有深刻的信念。他對於自己的姓名感到驕傲，並且尊敬他父親為一家之長的地位。他一方面對家人慷慨至極，一方面又在家書中冷嘲熱諷，這並非是無因的。他父親去世時，他作了一首充滿感情的哀詩悼念。

　　在一四八八年四月間，他跟畫家吉蘭岱奧（Domenico Ghirlandaio）習畫。但是不到一年，轉到貝都爾雕刻學校，不久，該校的支持人迪・梅迪奇邀請他住到他的「宮」裡去，於是

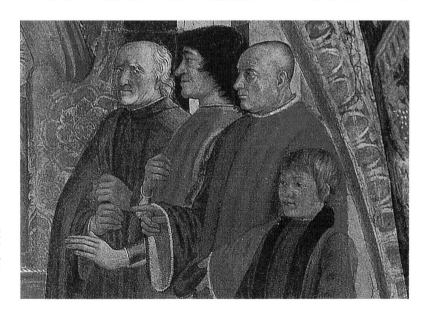

吉蘭岱奧筆下的羅倫佐・迪・梅迪奇（左起第二人）〈**聖法蘭傑斯柯的生涯**〉局部
翡冷翠聖多尼克教會藏

認識了文藝復興的知識領袖們。影響米開朗基羅最深的，也許是柏拉圖主義者的費西諾與但丁評論家朗迪諾。他一生的思想過程始終是柏拉圖式的，而他對《神曲》的閱讀也從未感到厭倦。他寫過關於但丁的幾首短詩，形容他為古往今來最偉大的人物。在這段時期裡發生了一件頗為聞名的事件。米開朗基羅與一群學生在卡敏描摹馬莎齊奧的壁畫，他不斷地諷刺這些學生，其中一人——雕刻家杜里吉亞諾忍無可忍，對著他的鼻子狠狠打了一拳。事後米開朗基羅記載說，在拳頭下他覺得他的骨頭和軟骨像餅乾似的陷下去。他又說：「我的這個傷疤，將會終生難忘。」如此地愛表現男性美的米開朗基羅，在一首接一首的詩裡，為了自己的醜陋而悲嘆。

初期作品

　　米開朗基羅留存下來的最早作品，很可能是創作於一四九〇年的〈梯邊聖母〉。這顯然是一件小作品，但是十五歲的孩子有

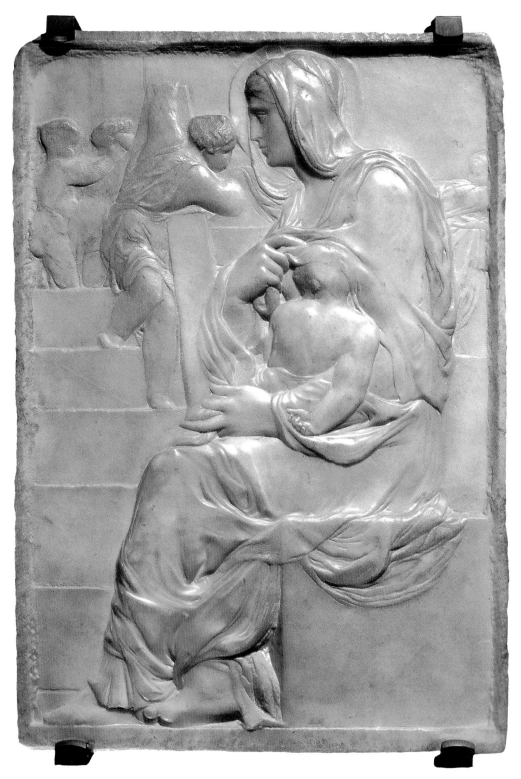

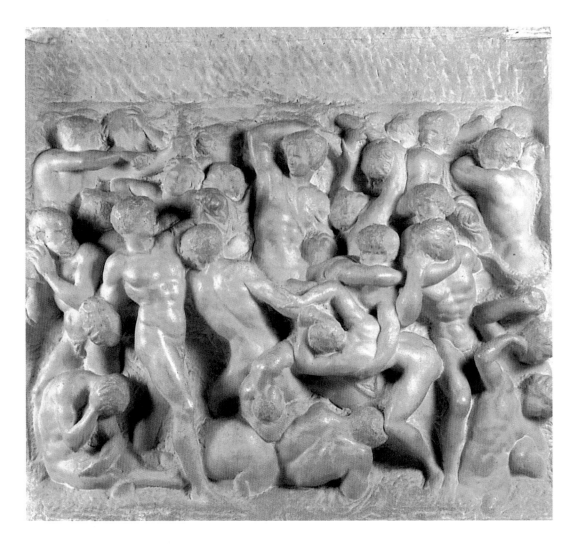

米開朗基羅
人馬怪物之戰 1492
大理石 84.5×90.5cm
翡冷翠卡沙布那拉提美
術館藏

這種作品，卻是相當難得，顯示其具有驚人的技巧。依在樓梯扶
手上的天使，非常粗陋，而聖母的表情天真得出奇，然而他預示
了米開朗基羅後來所有的〈聖母抱耶穌悲慟像〉及〈聖母像〉之
肅穆與柔和。

可能距雕刻〈梯邊聖母〉一年之後的所謂〈人馬怪物之戰〉
是一件極有趣的作品。其主題是值得爭論的，但此點無關緊要。
重要的是，它顯示米開朗基羅在早年便對許多包括動態的裸體人
像主題感到興趣。這件作品可以說是〈卡西那之役〉、〈西斯丁
禮拜堂壁畫〉及〈最後的審判〉等作品的胚胎。關於米開朗基羅

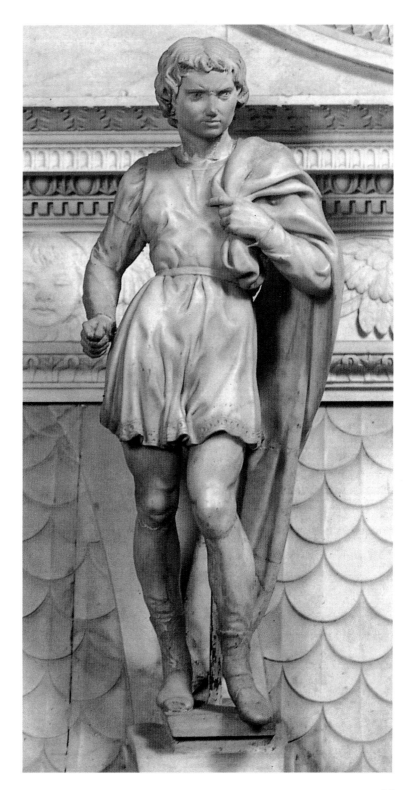

米開朗基羅
聖普洛鳩魯
1494〜95　大理石
高58.5cm
波隆那聖多明尼克教堂藏

對於裸體所持的態度，暫不討論，等到談到現存的包括裸體像的第一件傑作〈西斯丁禮拜堂壁畫〉（亦即教宗禮拜堂天篷壁畫，建於羅馬）時再討論，比較適宜；那是一件規模極大且繁雜的作品。

在〈人馬怪物之戰〉中，不成熟的主要跡象是設計的混亂。我們要把糾纏在一起的人物分開來，真不容易，也找不到特別突出的形態。雖然作品中有卓越的模造能力和緊張的效果。

米開朗基羅在創作這兩件浮雕作品時，正是他聽沙伏那洛拉的哲學性的講道的時候，這種講道對他影響之深，並不亞於較年長的波蒂切利，或諸如偉大的人性學家密蘭杜拉。他當然是沙伏那洛拉的信徒，在政治上反對梅迪奇家族的專制，但是當法王查利八世的軍隊向翡冷翠推進時，他逃到波隆那去。這是他心理矛盾的另一跡象。他往往顯現非凡的道德勇氣，又常常顯得怯於身體力行。就這件事來說，他怕與梅迪奇家族交往可能產生的後果。

在波隆那，他為聖多明尼克的陵墓工作。〈聖普洛鳩魯〉一般認為是他的作品，並且至少有一位極高的權威人士認為這像是米開朗基羅的自雕像。果真如此，那麼他把自己的鼻子美化了。也許這是他所有作品中最惡劣的一件作品，但是這件作品中顯示出一種力，雖然沒有他後期作品的那種莊嚴——例如〈摩西〉。

從某方面來看，〈天使像〉淺淡地暗示出〈聖母抱耶穌悲慟像〉及〈聖普洛鳩魯〉中所顯示的獻身與沉思的柔和。

一四九五年，米開朗基羅回到翡冷翠，但於翌年前往羅馬。在羅馬他替人雕刻了酒神像〈巴克斯〉。當時對這件引起爭論之作品主要的批評是，這件作品並不代表從未喝醉過酒的酒神巴克斯，而是代表醉得令人厭惡的一名凡人青年。當時的人指責這雕像的面部表情為邪惡的、粗陋的、無力的與淫蕩的。英國詩人雪萊說面部表情是殘酷的和心胸狹窄的。今天我們傾向於承認這些批評都是對的，並無反對意見。我們對於巴克斯的像與不像並無太大興趣，我們感到興趣的是，這雕像深深地刻畫出墮落青年的

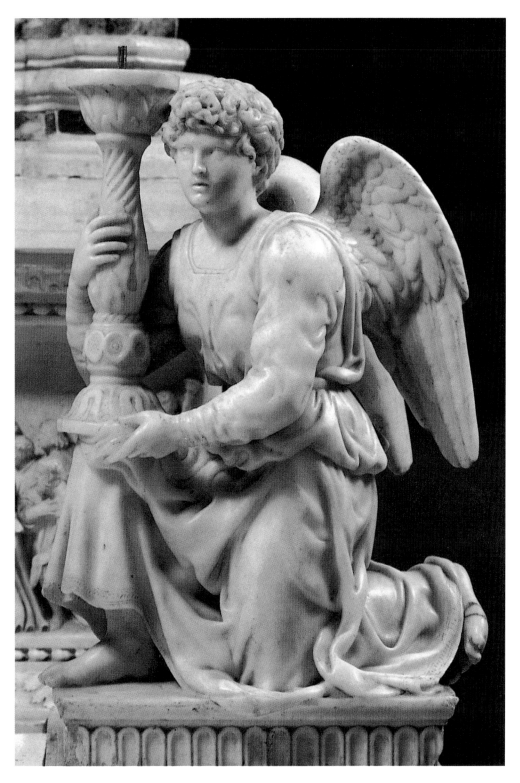

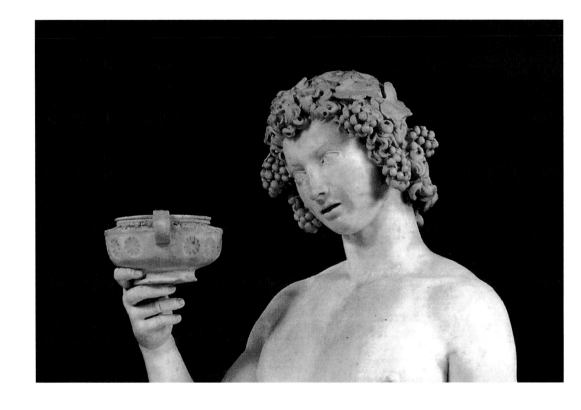

面貌。但是我們要問，將藝術獻給崇高理想的米開朗基羅，為何單獨在這件作品中絕妙地刻畫出墮落？最可能的合理解釋是，對於罪惡感到深惡痛絕的米開朗基羅，這一次希望顯示出罪惡的影響。正如霍加茲的《酒巷》一書，目的在啟發德性。

　　但是另有使人感到不安的一面。瓦沙利稱頌這座雕像，他認為「是男女兩性奇妙的混合，青年男子的細長身裁中，含有女性的豐滿」。誠然，這件作品中最強調的是男女兩性的不分性。至此，應該談談米開朗基羅的性生活。因為前面說過，他的性生活是心理不穩定的主要原因之一，在此討論是極恰當的。

　　他無疑是同性愛者，但是並無證據證明他曾沉溺於同性愛的行為中。如果他在青年時代確曾沉溺於這種行為中，那麼我們就能充分理解他到晚年時的悲苦與懺悔的性情。但是在他的詩裡與致青年人的信函中，一直是歌頌純潔的美德。這些詩的語氣，與給親密女友之一的柯倫娜的詩篇是一樣的，無疑他們兩人的關

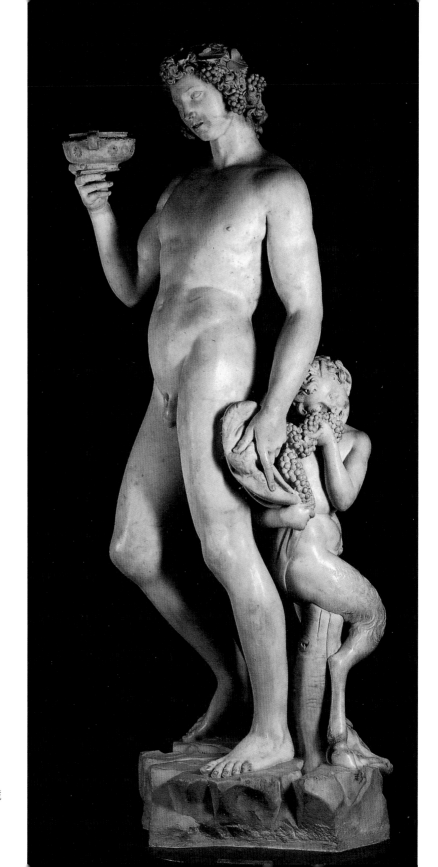

米開朗基羅
巴克斯 1496～97
大理石　高203cm
翡冷翠巴傑洛美術館藏

係是絕對的純潔。有人說米開朗基羅不能人道是不值採信的。他的全部作品否定了這種說法。我們深信，最滿意的解釋似乎是使今人感到奇怪的一種解釋，即米開朗基羅的最大熱情是宗教，然因為宗教所反對的是那種天性所好的性的沉溺，又因為正常的婚姻生活不能滿足他的慾，他乾脆打消結婚的念頭。但是這種貞潔並不是自願的宗教獻身，而是他的宗教信念與性的乖僻迫使他不得不如此。他是這些環境的囚徒，而他後來雕刻了許多〈奴隸〉像，至少與此事相關。

因此，我們不論他晚年的心境抑鬱，是深悔青年時代的罪惡，或由於長年的沮喪，我們必須承認他的同性愛，是造成他白熱化的天才的力量之一，是一種由摩擦產生的熱。從這個角度，使我們更能了解酒神像〈巴克斯〉這件作品為何顯示男女不分明和一般的墮落。他創造了拒絕他，同時又引誘他的罪惡的外貌。酒神巴克斯，縱情於酒與女人的這個半人半羊的怪物，證實了此一解釋。

羅馬的〈彼耶達〉及〈大衛〉

〈彼耶達〉（Pieta）是米開朗基羅二十五歲時完成的作品。在義大利語中，「彼耶達」是「悲慟」之意，這件名作亦稱〈聖母抱耶穌悲慟像〉，雕刻著聖母悲慟地坐抱耶穌基督的遺體，是他最初的群像作品。

〈聖母抱耶穌悲慟像〉及〈大衛〉，創作於酒神像〈巴克斯〉之後，是米開朗基羅成熟初期的作品。創作羅馬〈聖母抱耶穌悲慟像〉，合同簽訂於一四九八年八月間。最初陳設於聖彼得大教堂的附屬法國教堂內，教堂毀掉後，又移置於新建的費佛教堂。雖然於十八世紀又移到另一教堂，但他至今還被稱為費佛的聖母（現在已移往聖彼得大教堂）。

這雕像不僅是米開朗基羅成熟初期的最佳作品，而且也是

米開朗基羅
巴克斯（局部）
（右頁圖）

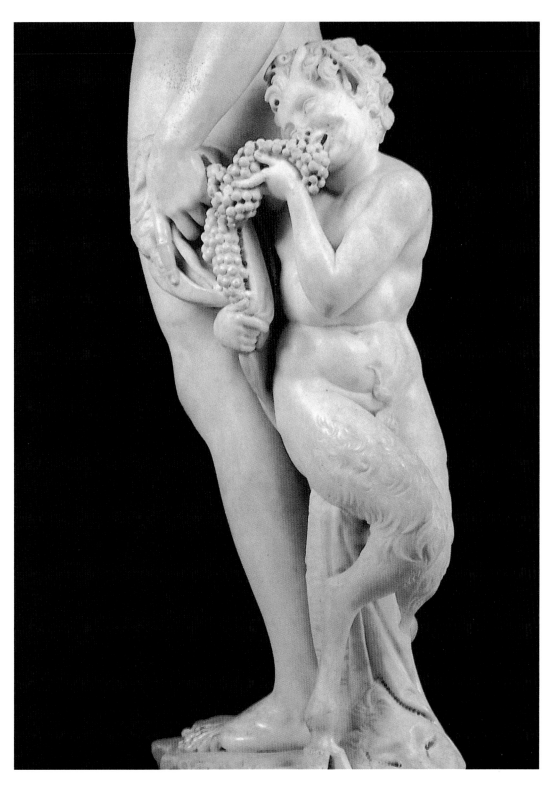

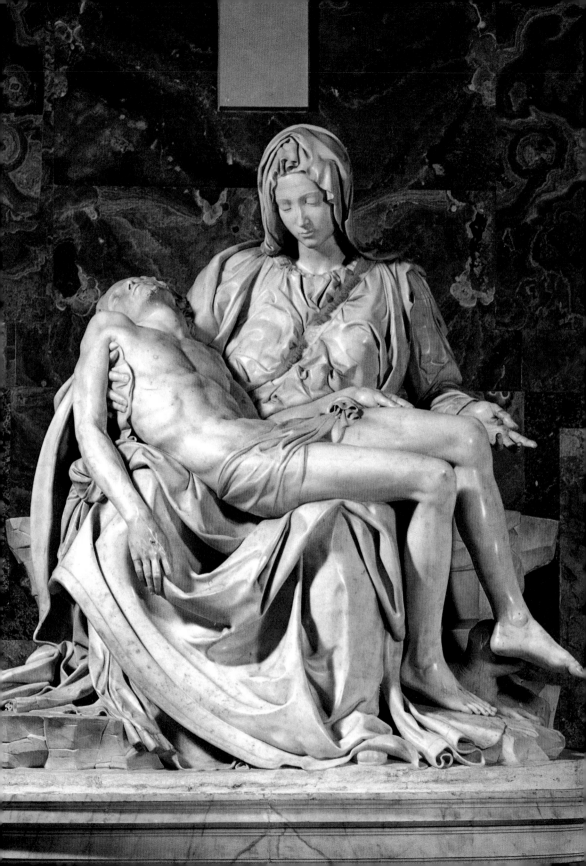

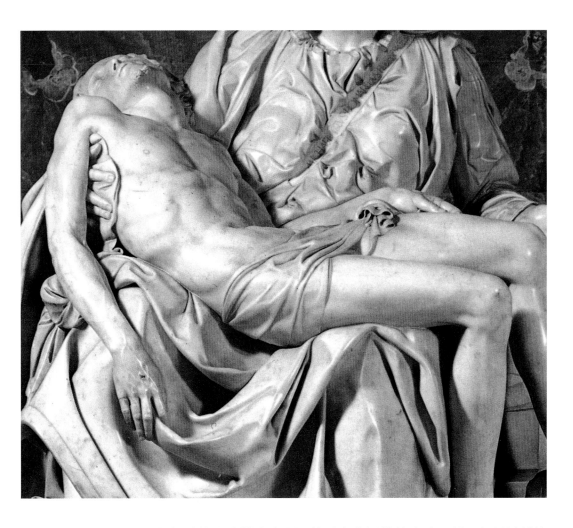

米開朗基羅
彼耶達（局部）

米開朗基羅
彼耶達 1498～99
大理石　高174cm
梵諦岡聖彼得大教堂藏
（左頁圖）

他的詩篇與素描中常顯示的柔和與同情的充分示例。但是這種情形以後不再出現，直到他最後的〈聖母抱耶穌悲慟像〉（晚期作品），方始再現。也許我們只能在這件作品中認出純粹的文藝復興的高潮期。它的恬靜、抑制與高貴，無寧屬於拉斐爾的世界觀，不會使我們聯想到米開朗基羅。它的物質的美，是精神美的顯示，是米開朗基羅的詩裡常常吟詠的柏拉圖式的觀念，是他作為偉大藝術家的表徵，是藝術的鏡子與明燈，是通往天堂的唯一大道。他宣稱美是精神的本質，美是神最崇高的禮物，沒有神的此一賜予，脆弱的肉眼不可能見及神明。在這個標準上，並不在華麗的標準上，米開朗基羅雕刻了他的〈聖母抱耶穌悲慟像〉。

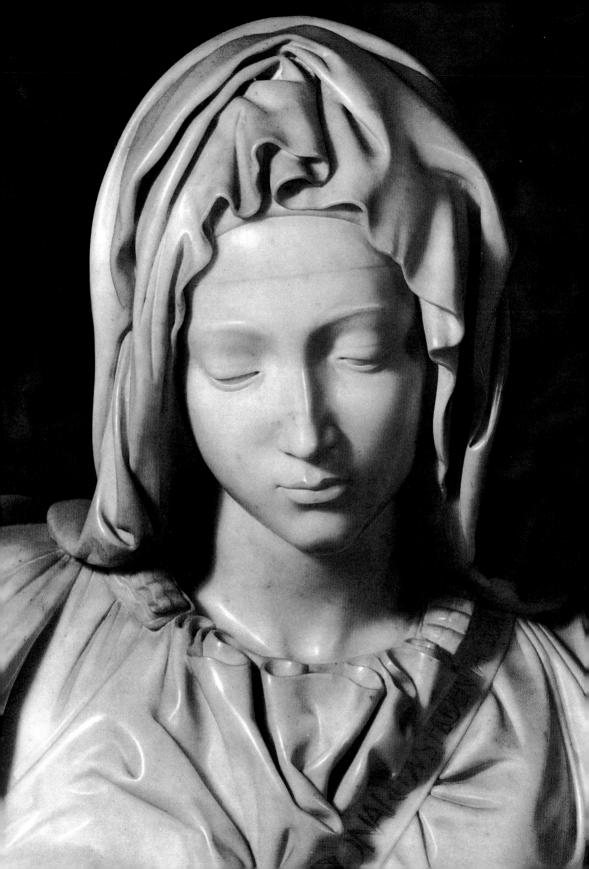

但是它的理想主義，並未迫使他遺漏兩個人物在受苦時的表象。他所持的態度是，以最少限的「恐怖」來表現恐怖，這是他後期的可怖作品中與甚至〈最後的審判〉中仍然保持的。

康第維曾有記載說，當時的評論家質疑米開朗基羅，認為他的處理不符現實，另外亦遭人詬病之處，即是聖母與耶穌之間無顯見的年齡差別。康第維報告說，米開朗基羅的回答是：「純潔的女人比不純潔的女人青春保持得長久，你們不知道嗎？身體從未受到春情激動的處女，不就是這種情形嗎！」值得注意的是，將聖母的身體與她的頭部比較，顯得過份壯碩。這個強壯的身體至少部分有效地抵消了在她的優美和含悲的頭部可能發現的麗質。

米開朗基羅熱愛人體並熟知人體，他在人體解剖方面下了極深的功夫，雖然解剖曾使他噁心。他稔熟人體，但是他是柏拉圖主義者，他想像人體只是神聖意旨的一個雛形。在這件作品裡他給予精心的琢磨——以求「完成」。但是在他的晚年，他讓作品的紋理粗陋，以符合他的此一觀念。青年時的米開朗基羅在這件作品上顯著地簽他的名字，但是到老年，隨隨便便的一筆或一錐就算是他的簽名。

米開朗基羅製作〈聖母抱耶穌悲慟像〉開始於沙伏那洛拉殉道的一年，兩年後完成雕像之時，他回到了平靜的，仍然是共和的翡冷翠。他幾乎立即受委託雕刻〈大衛〉，教會有一塊巨大的大理石，這塊石頭開採於一四六四年，原來是為了雕刻迪杜肖像，但是未曾使用。他們現在請米開朗基羅從這塊石頭裡「引出」大衛的身形。這兒使用「引出」一詞，是因為在米開朗基羅的詩裡，常常將雕刻視為一種「引出」工作。這位巨匠曾經寫道，在每塊石頭的多餘部分的內方，已經存在著胚胎。他的工作只是將多餘部分清除，將形象從石牢中解救出來——「雕刻家藉清除之力以從事創作。」

因為此處談到米開朗基羅的雕刻態度，所以無妨引述形容他雕刻的著名記載，雖然這記述的寫作遠在他雕刻〈翡冷翠聖母抱

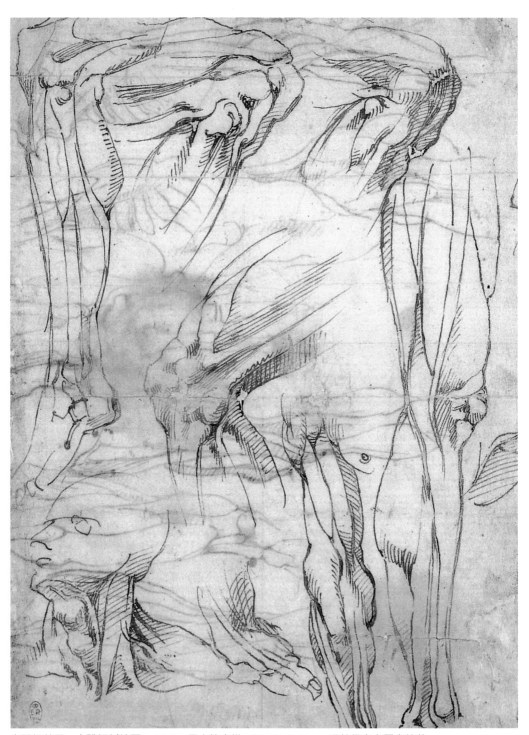

米開朗基羅　**人體解剖練習**　1520　墨水筆素描　27.8×20.3cm　溫莎堡皇家圖書館藏

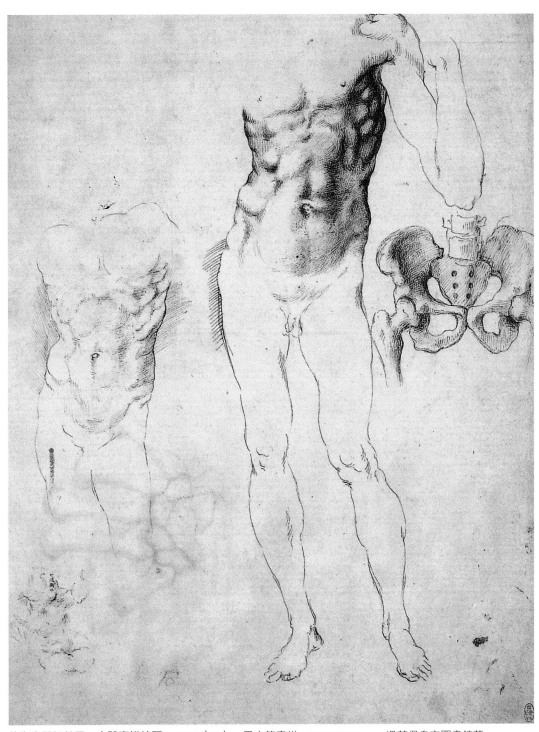

傳為米開朗基羅　**人體素描練習**　1520（？）　墨水筆素描　33.3×26.7cm　溫莎堡皇家圖書館藏

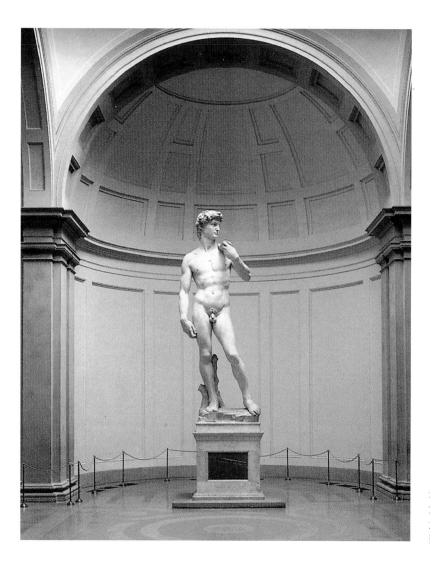

米開朗基羅
大衛 1501～04
大理石 高434cm
翡冷翠美術學院美術館藏

抱耶穌悲慟像〉之後，記述者是法國遊歷家戴維乃。他記述說：
「我看見米開朗基羅在雕刻。他已經六十多歲，而且並不是極強
壯的人，然而他在一刻鐘的時間裡，從一塊堅硬的大理石上錐下
來的碎石，比三名青年石匠在三、四倍的時間裡錐下來的還要
多。未親眼看見的人是不可能相信的，而他以至大的精力和火似
的熱情攻擊他的作品，我真怕他會把它打得粉碎。在他一擊之
下，三、四根手指寬的石片落下來，卻正好在做了記號的地方，
倘若落下的石片多了一點，那麼整個作品就毀了。」

米開朗基羅
大衛（局部）（右頁圖）

米開朗基羅 **大衛**
（正面、背面圖）
（30、31頁圖）

28

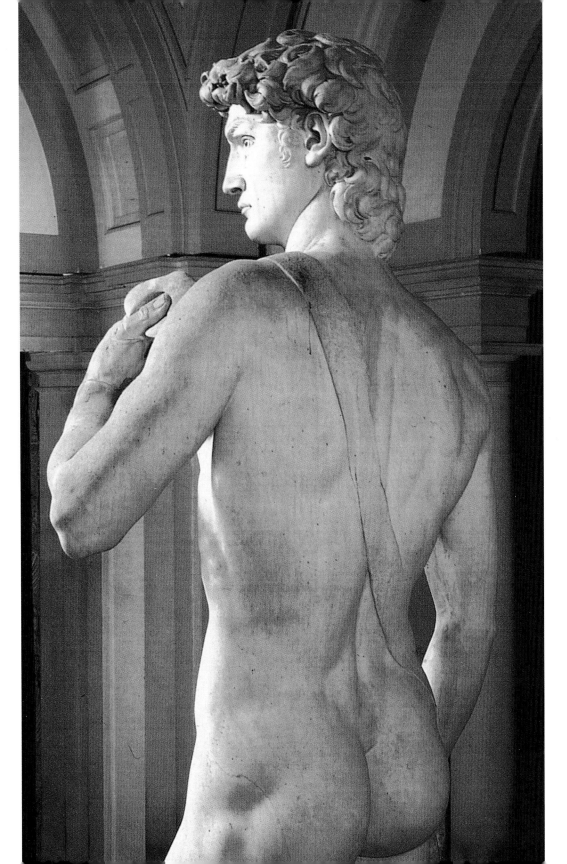

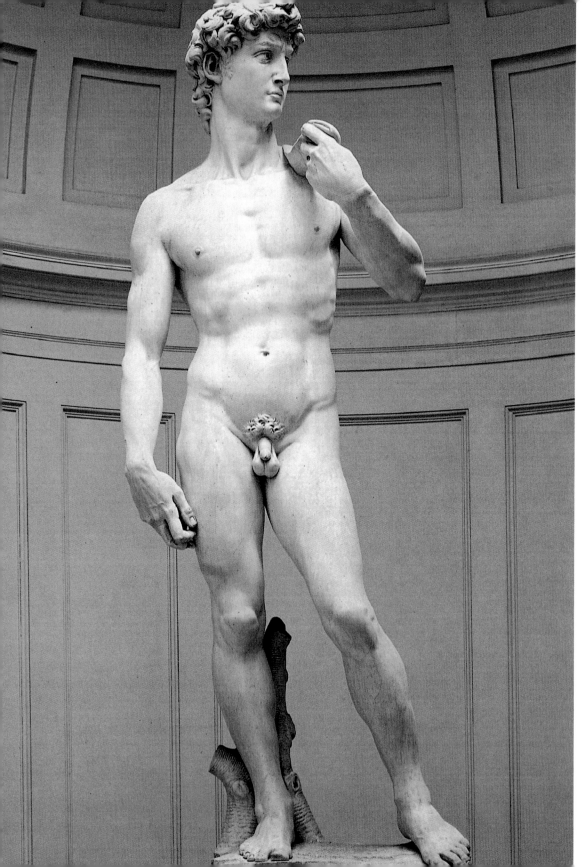

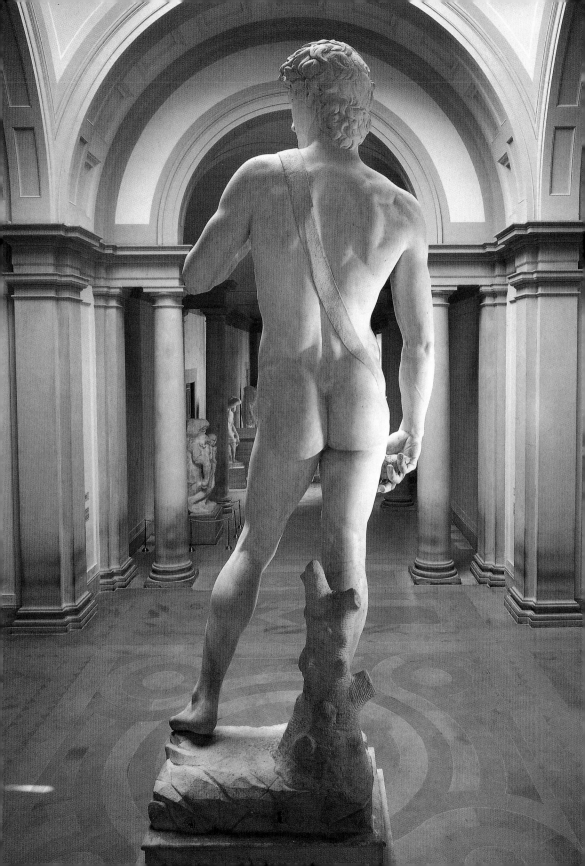

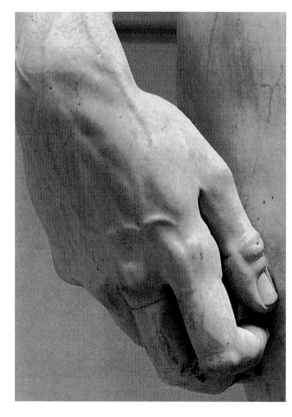

米開朗基羅
大衛（局部）
（左圖、右頁圖）

　　雕刻〈大衛〉的合約簽於一五○一年八月。一五○四年一月
石像將完成時，教會成立一個委員會，以決定這石像應當立在何
處。委員中有達文西、波蒂切利、李皮、貝魯吉諾諸人。依照他
們的建議，將石像立在維琪奧宮外面，直到一八七三年以模倣的
石像替代，將原作移至學院。

　　在這件作品裡，米開朗基羅已擺脫了文藝復興的穩健與調和
的理想。這石像是巨大的，它的頭、手與腳是不成比例的。它們
的尺寸所強調的是通過體力所表現的精神力，這在米開朗基羅的
後期作品中表現於全身。

　　西蒙茲稱雕像〈大衛〉為巨大的傻小子，這是不無真理的。
此時的米開朗基羅還未擺脫寫實主義的枷鎖。因為大衛殺死巨人
時還是一個少年，所以米開朗基羅所選擇的模特兒是力大而笨拙
的、未受教化的少年，他是太忠實於模特兒了。當然，如果是拉

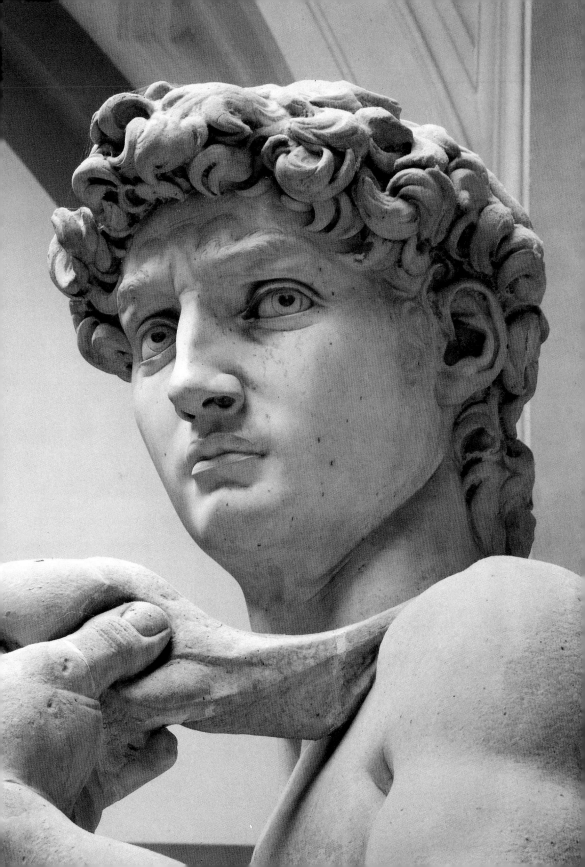

米開朗基羅
聖馬太 1505～06
大理石 高261cm
翡冷翠美術學院美術館藏

斐爾的作品，這種比例是會令人驚訝的，但是米開朗基羅所找尋的是另一脈絡。今天我們能承認這隻粗大的手，而視之為一種象徵，不覺其誇大與超過比例。我們能體會頸上的頭、緊張的肌肉與敏銳而可怕的眼神，並不會因此而覺得不安。就整體而言，這個驕傲而莊嚴的青年，站在米開朗基羅的門前並無愧色，米開朗基羅創造了他的第一位英雄。

在〈大衛〉完成之後，米開朗基羅立即為教會擔任一巨大的使命──雕刻遠比人體為大的十二使徒像。他在一五〇五年接受設計教宗陵寢的委託之後，取消了十二使徒的合約，但是他稍後從事〈聖馬太〉的雕刻，完成至現在狀態。觀看這件作品，我們似乎目睹這具石像，在米開朗基羅以雙手使用錐子奮力敲擊，清除石塊的多餘部分之下，從石塊中引出。這是他的肉體、命運與罪惡囚禁住人的象徵的第一個例子。米開朗基羅窮其一生，大部分的作品都是未完成的，如同一個悲劇的譏諷。雖然他在創作時有著魔似的熱狂，但是他從未能夠自己解救自己。

次要與散失的作品：1503～1506年

很可能在他完成〈大衛〉的時期內及其後的一兩年中，米開朗基羅創作一些次要的作品。現在說明如後：

首先是聖母瑪利亞與孩子的圓形浮雕，通常稱之為〈小聖母瑪利亞〉。這是一件為家庭用而設計的小作品，並且實非一些批評者所謂的未完成作品。它無寧是水彩畫似的雕刻，只有重要的部分顯得比較精細。名為〈泰迪聖母瑪利亞〉的這塊圓石，是類似的作品，年代大約相同。對它所能作的相同評論是：「它無寧是簡略的，但卻是完成的作品。」其結構不拘於傳統，而且是一件遊戲的作品，這是在米開朗基羅的作品中所少見的。聖約翰驕傲地帶來他捉到的小鳥，耶穌有點兒怕這隻小鳥，而瑪利亞對牠憐憫。這簡直是一件表現世態的作品。成熟後的米開朗基羅是

圖見38頁

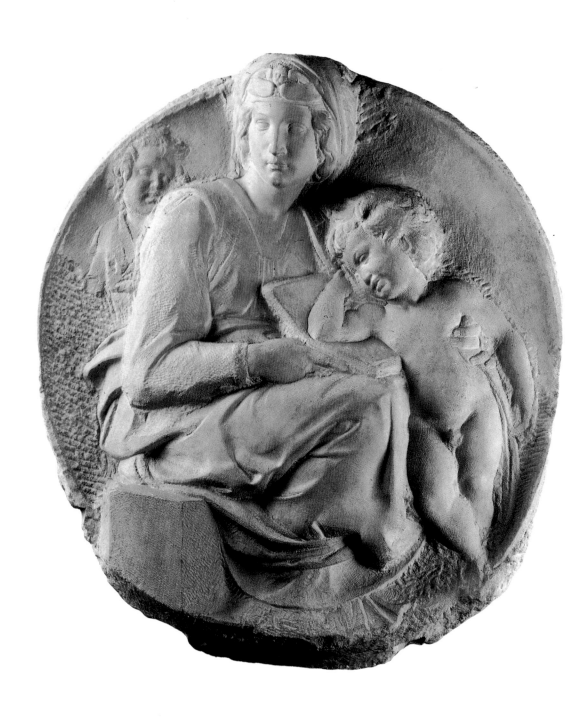

米開朗基羅　**小聖母瑪利亞**　1503～04　大理石　85.5×82cm　翡冷翠巴傑洛美術館藏
米開朗基羅　**小聖母瑪利亞**（局部）（右頁圖）

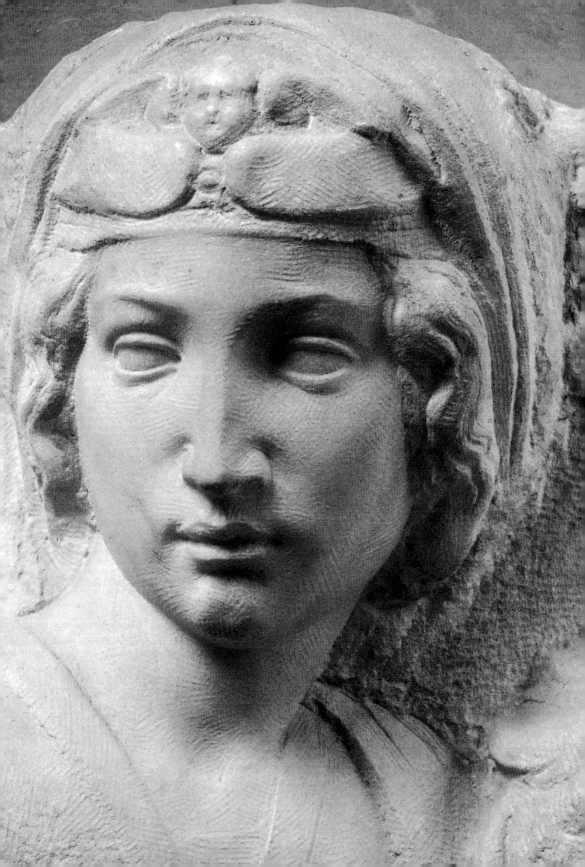

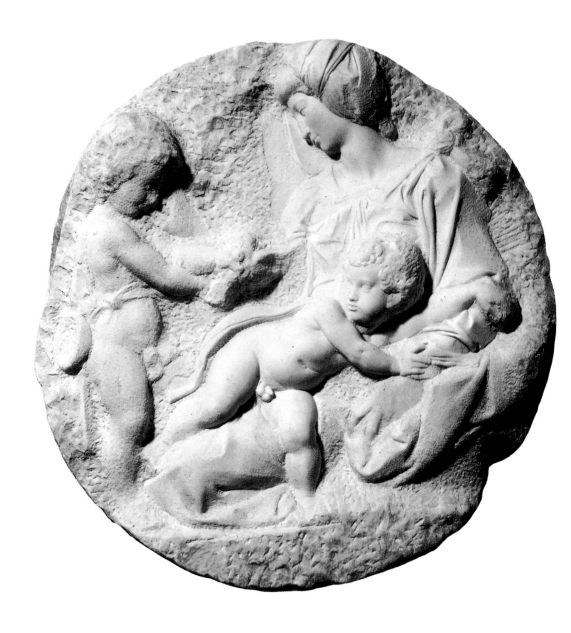

憤怒地輕視這類作品的。隨後的這幅畫是能確定為米開朗基羅所
作唯一的一幅畫，被稱為〈聖家族〉，後世亦稱為〈唐尼聖母瑪
利亞〉。我們現在看這幅畫覺得並無不妥，但是十九世紀的批評
家則不然，他們認為主題中混雜基督教與異教是不正當的，視之
為淺薄。史頓達爾稱之為「力士縫裙子」。今天我們了解，它令
人困惱的氣質，是矯飾派的特性，雖然矯飾主義的開始通常被定

米開朗基羅
泰迪聖母瑪利亞
1502～04　大理石
直徑109cm
倫敦皇家學院藏

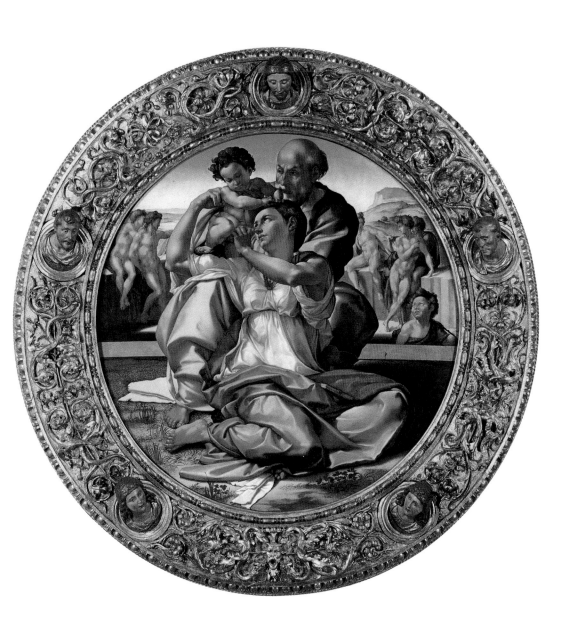

米開朗基羅
聖家族 1503～04
膠彩木板 直徑120cm
翡冷翠烏菲茲美術館藏

於拉斐爾死後的一五二○年，或者是「羅馬大劫掠」的一五二七年。但是背景中莫名其妙的裸體少年；聖約翰被低矮的扶欄隔離，以及前景人像的扭曲，均無疑為矯飾派的特徵。

　　米開朗基羅心裡已經發生的矛盾，除了表現於酒神〈巴克斯〉與羅馬〈聖母抱耶穌悲慟像〉的對照中，還可在這幅畫與〈布魯格聖母子〉的對照中看出。這幅可愛的畫並無完全的文字

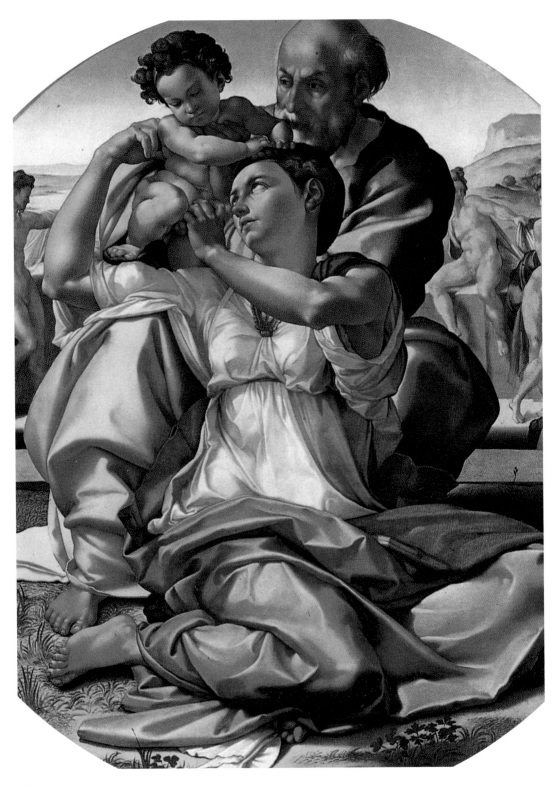

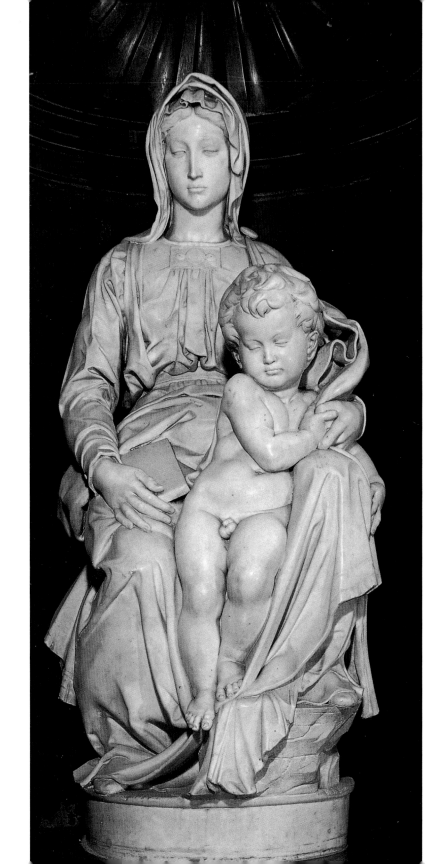

米開朗基羅
布魯格聖母子
1501～04　大理石
高128cm
布魯格聖母院藏　.

米開朗基羅
聖家族（局部）
（左頁圖）

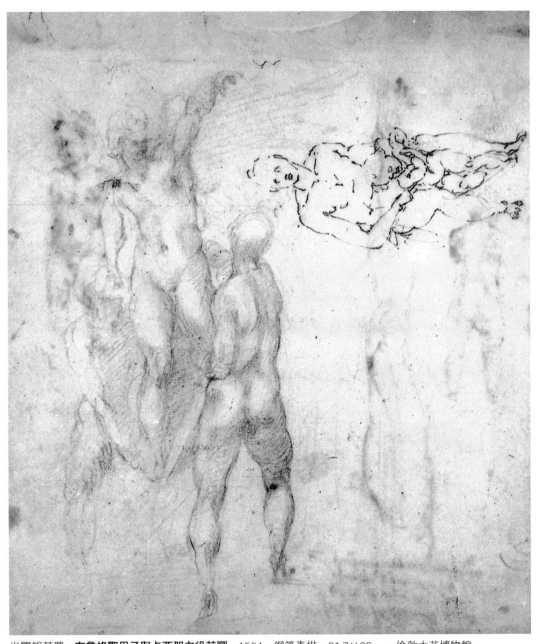

米開朗基羅　**布魯格聖母子與卡西那之役草圖**　1504　鋼筆素描　31.7×28cm　倫敦大英博物館

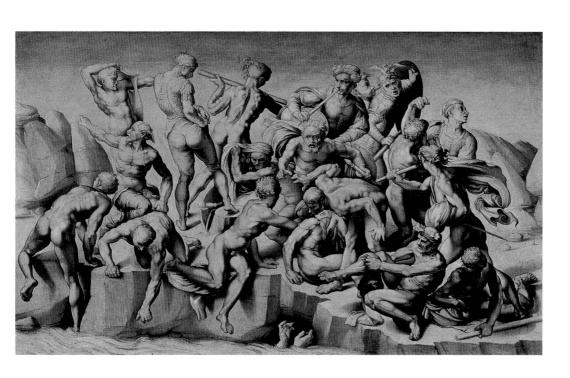

亞里斯多德‧德‧桑加洛
卡西那之役 1542
素描　78.7×129cm
英國福克郡寇特美術館藏

記載，雖然部分可能出自助手之手，但一般認為是米開朗基羅的
真品。它表現莊嚴肅穆，而充滿沉思的悲傷。在日期上，它彷彿
是羅馬〈聖母抱耶穌悲慟像〉的後記。在主題上，它彷彿是其前
奏。而在創作上同樣高度精細，形像上同樣調和流暢，如果這幅
畫創作於一五○四年是正確的話，那麼它必定是他最後的文藝復
興作品。有人曾經將這幅畫與一幅草圖聯繫，這草圖似乎是為了
〈布魯格聖母子〉打的草稿。但是有些權威人士相信，這幅草圖
的時間比較晚，甚至可能晚至一五三○年，並且是為了備忘而打
的稿底。草圖中的一群裸體像，可能是〈卡西那之役〉的素描研
究稿，但是如果承認這幅草圖的日期較晚，當然便不是研究稿
了。不過這幅草圖是使人感到興趣的，因為它顯示出米開朗基羅
銳利的、方的、間斷的外廓線條與明暗層次的對照。但是幾乎在
米開朗基羅的所有素描中，明暗層次都是在明確的輪廓內。他的
一生始終是線條畫家。在他去世之前，在威尼斯已經發展出來的
畫風，從未能吸引他。就像極崇拜他的布萊克，對於「外廓線」
幾乎有著迷似的信念。

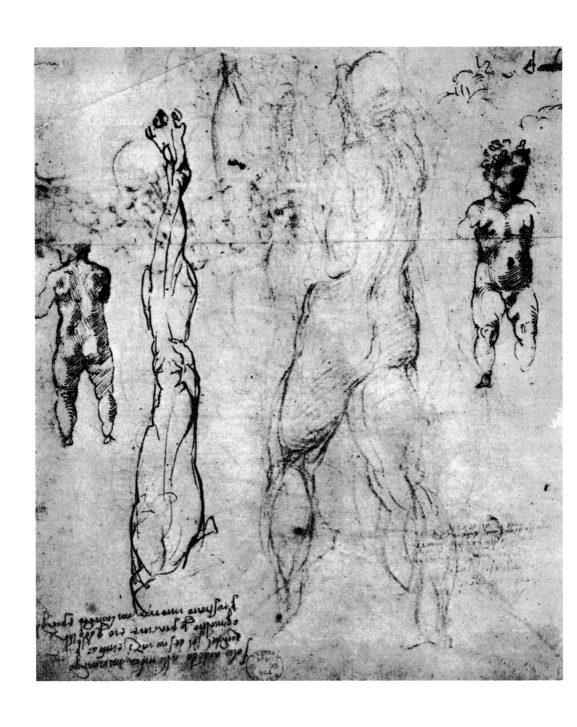

米開朗基羅　**人體素描**　1504　鋼筆素描　31.7×28cm
米開朗基羅　**卡西那之役裸體習作**　1504　素描　40.9×28.5cm（右頁圖）

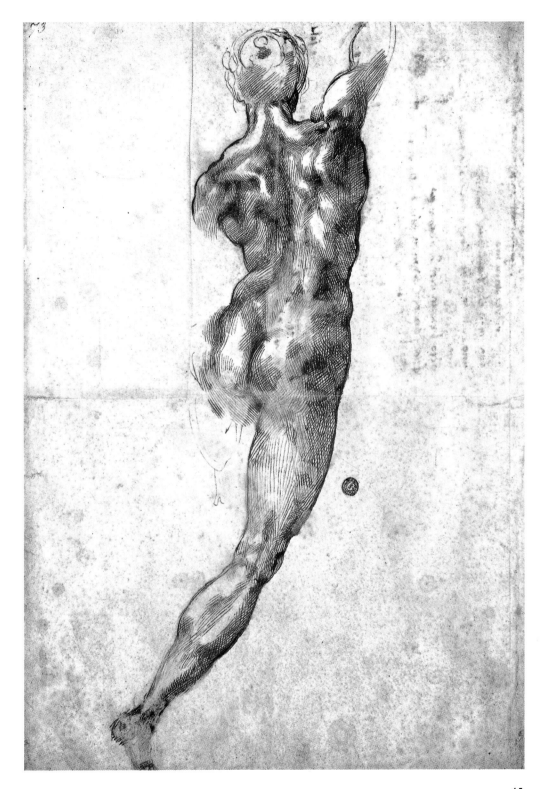

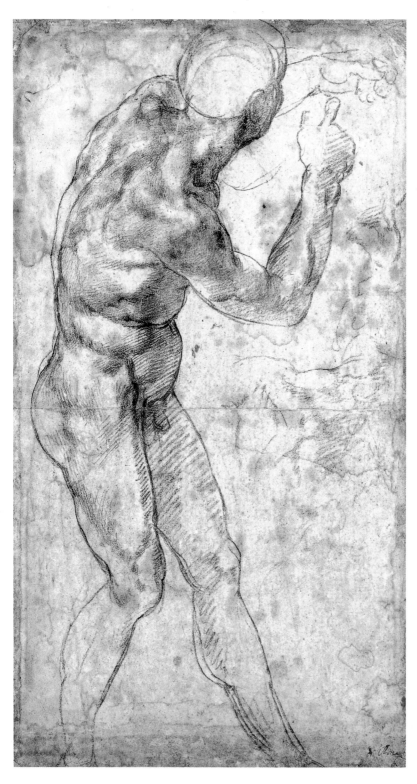

米開朗基羅
男性裸體 1504～06
素描 40.5×22.6cm

圖見43、44頁

在此之後的素描〈人體素描〉，畫的是一條腿與一個男子，也可能與〈卡西那之役〉有關，但是在此處複印出來，目的在顯示米開朗基羅創作的初步——隨手拿起紙來將他的思想與形象急速記下。在一首四行詩裡，米開朗基羅悲嘆說：

當太陽收回它的光芒，

當其他的人都去尋找歡樂的時候，

他單獨地在樹蔭下依然熱不可當，

他躺在草地上悲傷和哭泣。

這是直接引述米開朗基羅的詩，對於他作為一位詩人，也許應當略加評論。他的後期的和最佳的詩，是難懂的、曖昧的，但是有時是偉大的。如果由外國人判斷，這些詩比較接近唐尼或霍浦金斯，並不接近他初期的詩所模倣的佩脫拉克。米開朗基羅說起他自己的詩，自稱外行、粗陋和笨拙。但是在詩的藝術上，他也曾希望達到登峰造極的境地。他未出版過詩集，但是受到幾位編輯人的留意，其中主要的一位是佛雷依，使他的許多詩和片斷的詩句得以保存下來。前面所引的這首四行詩，可能為一首十四行詩的前段，也很可能是突來靈感而寫下的一首完整的詩。我們無從查考。

一五○三年，翡冷翠貴婦委託達文西與米開朗基羅兩人裝飾維琪奧宮會議廳的長壁。後來這個計畫流產，兩人的草圖也散失了，但最初的素描本能使我們對草圖作某種程度的構想。米開朗基羅的主題叫作「卡西那之役」，雖然它並不是戰場景象，而是一三六四年對比沙的戰爭中發生的一件事件，當時一隊約四百人的翡冷翠士兵，在卡西那的亞諾河邊洗浴，突遭敵人奇襲。米開朗基羅的這幅草圖的最佳本，存在諾福克的霍爾丹廳。這主題給米開朗基羅第一次機會，描繪一群在行動中的裸體人物。這幅草圖受到普遍熱烈的稱頌。此處引述瓦沙利的形容，其中包括許多圖中未見之處。他記述說：「人物的群像……有些用木炭畫了輪廓，有些有深深的筆觸，有些有擦抹的陰影，有些用白堊浮現……設計的匠心獨運令人驚愕……這件無與倫比的傑作中顯示設計

卡拉拉大理石礦區

拉斐爾　**教皇尤里艾斯二世肖像**　倫敦國立美術館藏（左圖）

的藝術能作更遠的伸展……在人類成就的歷史中，人類頭腦的任
何產品，未見出其右者。」

　　米開朗基羅在完成羅馬的〈聖母抱耶穌悲慟像〉之後，他的
名聲已經建立，但是此時他才開始以創造性藝術家的英勇象徵傲
視義大利，並從此開始傲視西方世界，他此時的年齡約三十歲。

教皇尤里艾斯二世的陵寢

　　教皇尤里艾斯二世於一五〇五年將米開朗基羅召到羅馬，教
皇是一位性格火烈而堂皇的人物，許多地方與米開朗基羅相似，
這使兩人注定不可避免地一塊兒工作和爭論。教皇委託的第一
項任務是他自己的陵寢——教皇尤里艾斯二世的陵寢，使米開朗
基羅困惱了四十年。兩人最初的想法相同：陵寢包括四十個比人
體還大的石像。米開朗基羅花了八個月的時間到卡拉拉監督大理
石的開採，然後回到羅馬，在聖彼得教堂的外廊設立了他的工作
房，等待石材運達。在這段時間裡，教皇對陵寢的計畫又變得冷
淡了。有一天米開朗基羅要見教皇竟遭拒，大為生氣，留下紙箋

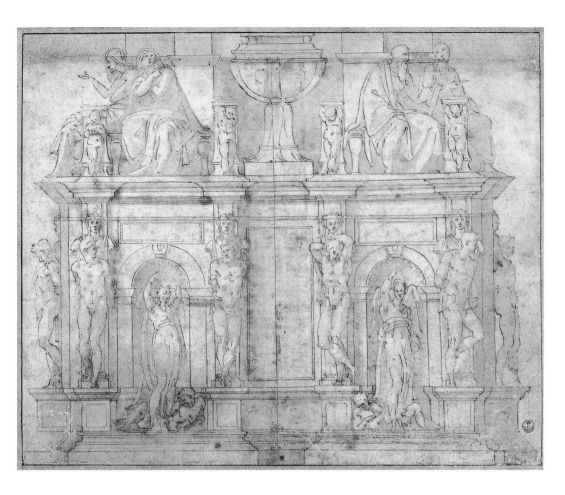

米開朗基羅
尤里艾斯二世陵寢草圖
這座原本意圖超越所有
古代墳寢的墓，未曾照
原先計畫的規模完成。

說，如果教皇希望再見到他，會發現他在別處地方，並立即騎馬
到翡冷翠，繼續他的〈卡西那之役〉與〈聖馬太〉作品。

教皇的壓力和米開朗基羅頑強的驕傲，幾使羅馬與翡冷翠兩
城動干戈，但是翡冷翠貴婦解決了這個問題，任命米開朗基羅為
翡冷翠駐在羅馬的大使，有外交豁免權，使教皇想處分他也不可
得。羅馬市的地方長官對他說：「你和教皇較量了一回合，這是
連法國國王都不敢輕易嘗試的。」

米開朗基羅在波隆那會見教皇，尤里艾斯立即委託他為自
己造一具騰坐在馬上的巨大銅像，以提醒眾人他是波隆那的征服
者。我們對於這具著名但已消失的作品知道得不多，因為三年之
後波隆那起來叛變，把銅像熔化後做了大砲。

在此同時，尤里艾斯陵寢計畫已被遺忘——以後會談到。但是此刻要說的，是米開朗基羅最偉大的作品之一，在當今的作品中，也許它稱得上是世界上規模最大的作品——它是教皇禮拜堂——西斯丁禮拜堂的天篷壁畫。

梵諦岡西斯丁禮拜堂外觀

梵諦岡西斯丁禮拜堂內部（右頁圖）

使其生命不朽的教皇禮拜堂壁畫

梵諦岡的教皇禮拜堂（西斯丁禮拜堂）是在一四七三年建造給教皇西克斯特斯六世用的。它的結構簡單，長一百三十二尺，寬四十四尺，室內最高為六十八尺。它的頂篷半圓形，頂部平坦，每邊有六面窗戶。在米開朗基羅開始工作時，兩端各有窗戶兩面，但是他後來將西端的窗戶堵塞，以便繪製〈最後的審判〉。這所禮拜堂的祭壇設於兩端，是很不平常的方位，為避免

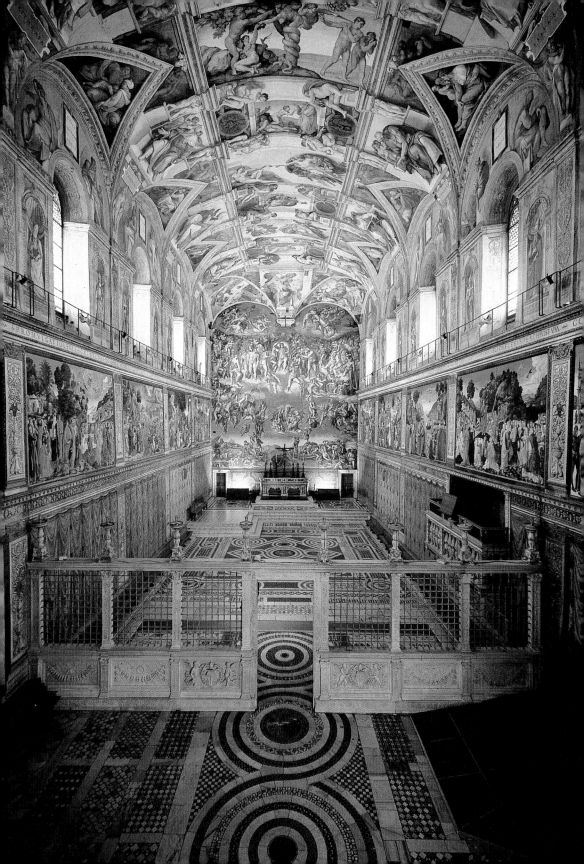

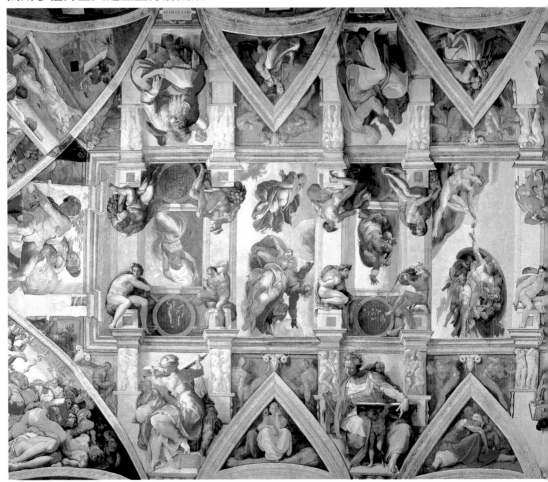

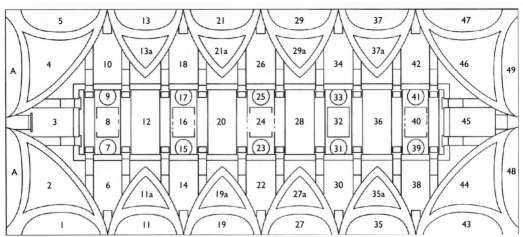

米開朗基羅　**西斯丁禮拜堂天篷壁畫全貌**　1508～12　4023×1340cm（上圖）（局部圖見54、55頁）
西斯丁禮拜堂天篷壁畫分解圖（下圖）

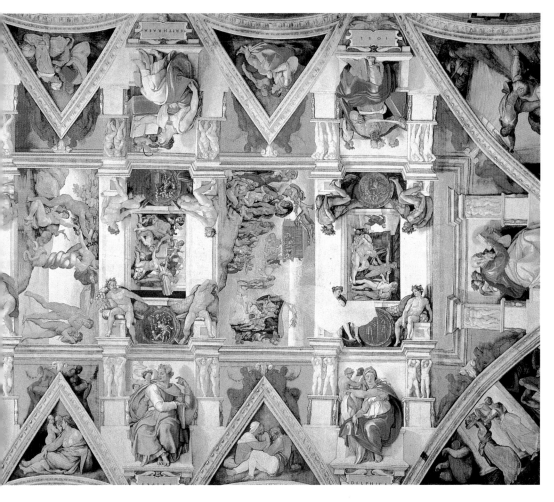

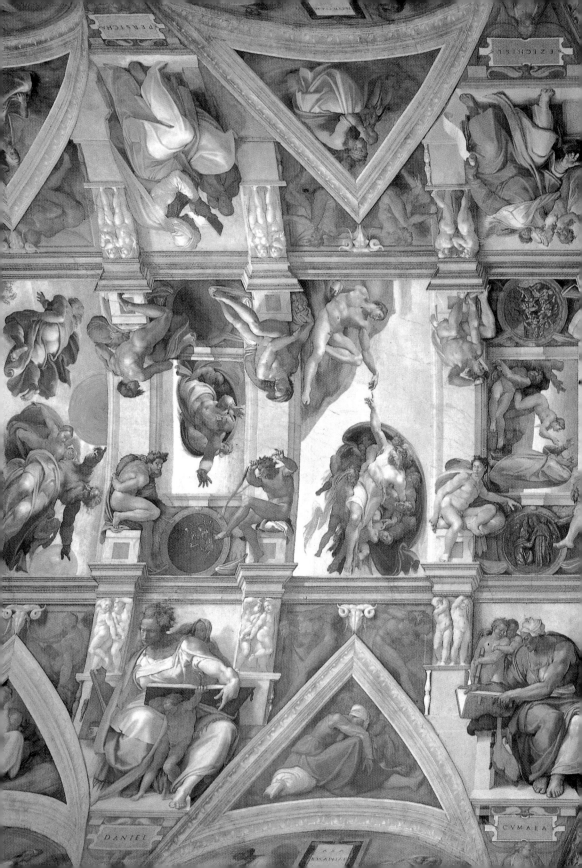

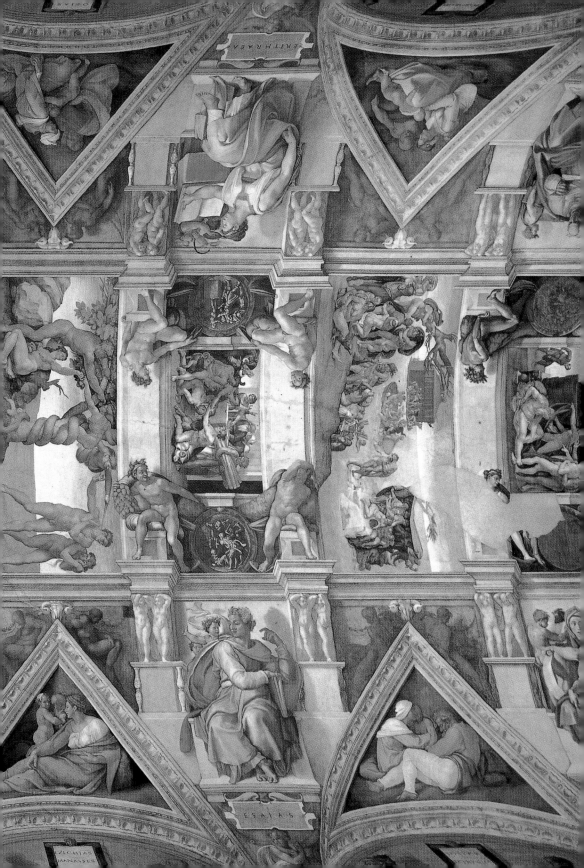

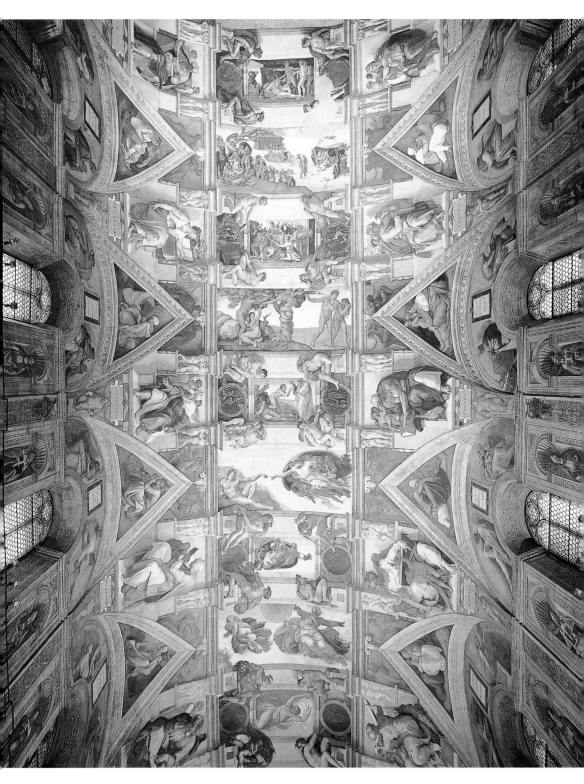

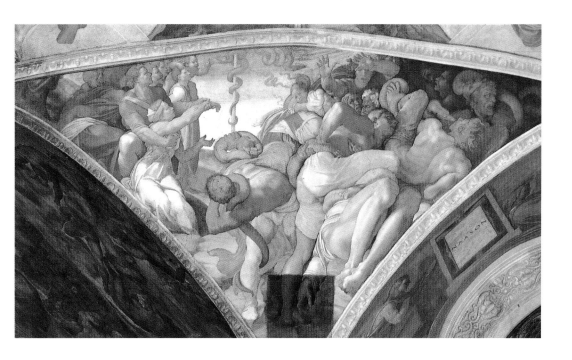

米開朗基羅
哈曼的懲罰
585×985cm
西斯丁禮拜堂天篷壁畫

米開朗基羅
西斯丁禮拜堂天篷壁畫
（局部）
（左頁、54、55頁圖）

圖見52頁

困惑，從此以後稱之為「祭壇端」。在這些窗戶下方，已有波蒂切利、貝魯吉諾、西諾瑞利及其他人所作的壁畫。

　　米開朗基羅的合約簽訂於一五〇八年五月十日，到七月二十七日完成建造台架與準備天篷的工作，米開朗基羅便開始他的任務。就我們所知，所有的畫都由他實際動手，可謂非凡的體力上的成就，但是他當然有很多助手為他分勞。他從教堂的東端開始，漸漸向祭壇端移動，到一五一〇年時完成了一半，一五一二年完成全部，於是年十月三十一日舉行首次彌撒，他仰臥著在頭頂上作畫長達四年之久，寫了一首諷刺的十四行詩敘述此事，結尾是一句名言為「我非畫家」。誠然，他從未希望了解這件工作，他從做吉蘭岱奧的學徒開始，從未有過壁畫的經驗。

　　將整個天篷攝製一張照片在本書中刊出，是不能令人滿足的。為了說明圖畫的主題，筆者使用一幅分解圖，隨著圖解的順序，亦即米開朗基羅作畫的倒逆順序加以說明。他的主題只是描繪世界的創造與人的淪落和受罰。他將約五千平方尺的巨大間，用建築圖案加以劃分。他的畫面組織如但丁的《神曲》，依數字

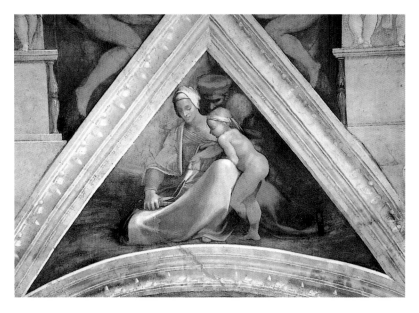

米開朗基羅
莎洛曼、布茲與歐貝斯
西斯丁禮拜堂天篷壁畫

「三」為基礎，象徵神聖的三位一體，主要的主題，畫在天篷頂部平坦的狹長區域，一個長方形的框子，它包括的是「歷史」，分別畫在九格小框內，而九個小框分成三個一組的三組，從分析圖的左方開始，第一組是諾亞的故事——洪水的處罰及人的淪於罪惡。因為這些小框以一大一小相間隔，大小的比例為二比一，因此所顯示的形態是，第一組為中間大而兩側小，第二組為中間小兩側大，第三組又與第一組同形。較小的小框四週為了填滿長方形的空間，兩端有圓形圖畫，而四角有人像，通常稱之為「裸像」。在長方形框子各邊的三角形中，輪替著畫出希伯來的預言者與異教的女預言家。四雙角上的三角形裡，畫以色列塵世的獲救，拱與楣之間的三角形內，以及窗子上方的月形內，畫的是聖馬修斯所敘述的耶穌的祖先。左邊的兩個月形，後來畫的是〈最後的審判〉的上部，在此分析圖中留作空白。

因此，天篷上的每幅畫都與耶穌有關，但是沒有一幅畫裡有耶穌。關於這一遺漏，最令人滿意的解釋是：米開朗基羅認為耶穌在祭壇的神聖中實際存在，用圖畫表現出來反而畫蛇添足。因此在教堂的所有圖畫設計中，完全遺漏耶穌在人間的情形，雖然

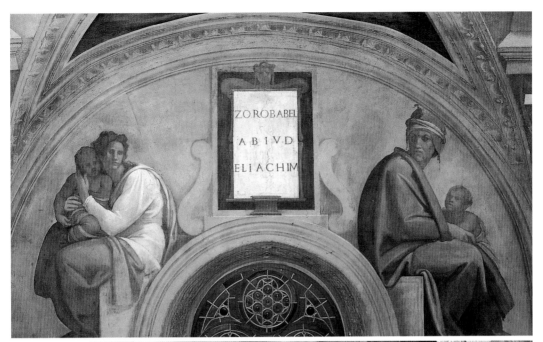

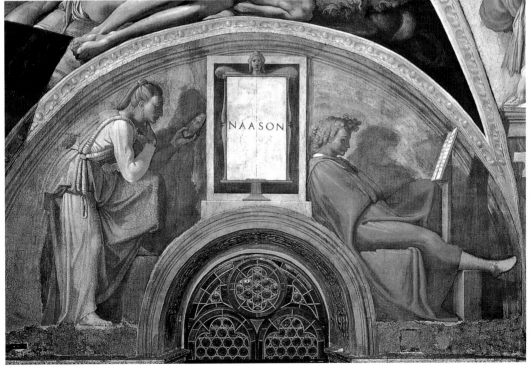

米開朗基羅　**柔羅巴貝爾、阿必得與伊利亞基**　西斯丁禮拜堂天篷壁畫（上圖）
米開朗基羅　**那森**　西斯丁禮拜堂天篷壁畫（下圖）

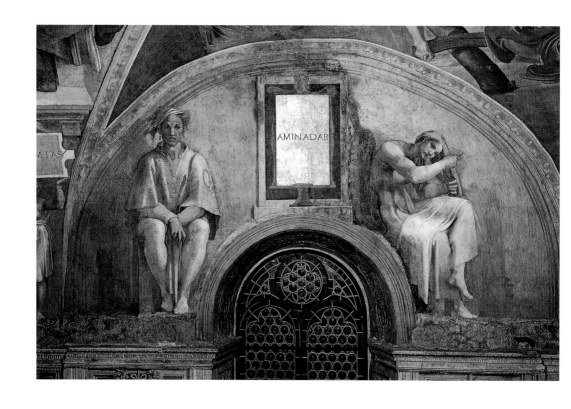

在〈最後的審判〉中，祂是審判者，出現在天堂。

只要是可能，米開朗基羅總是用人體來表現他的主題。他最輕視的是風景、浮世畫與靜物。他並不像布萊克那樣從一粒砂中尋找神聖，也並非像伍茲華斯那樣從一顆顆櫻草中尋找，而是從完滿的人體中尋找，因為人是神依照自己的想像造出來的，所以要示之裸露，他曾撰文說：「不了解『人的腳比他的鞋更崇高，他的皮膚比他的衣衫更崇高』，是智慧的不開化。」將衣衫剝光後展示出來的人體，並不是李爾的說法：可憐的、光脫的、分叉的動物，而是用米開朗基羅自己的話形容：「神的完美拷貝」。因而米開朗基羅嘗試在高度的異教美感性中，融合基督教最嚴肅的精神性，在他豐富的想像中，能體會出這兩種氣質。矯飾派時代的衝擊在他的靈魂中燃燒，而創造出新的超越人的人物。雷諾爾茲在他的第五講裡說：「他的觀念是浩瀚的、崇高的、他繪出的人像屬於超人；他們的四周是空虛的，他們的動作或態度並無

米開朗基羅　**阿敏那達**
西斯丁禮拜堂天篷壁畫

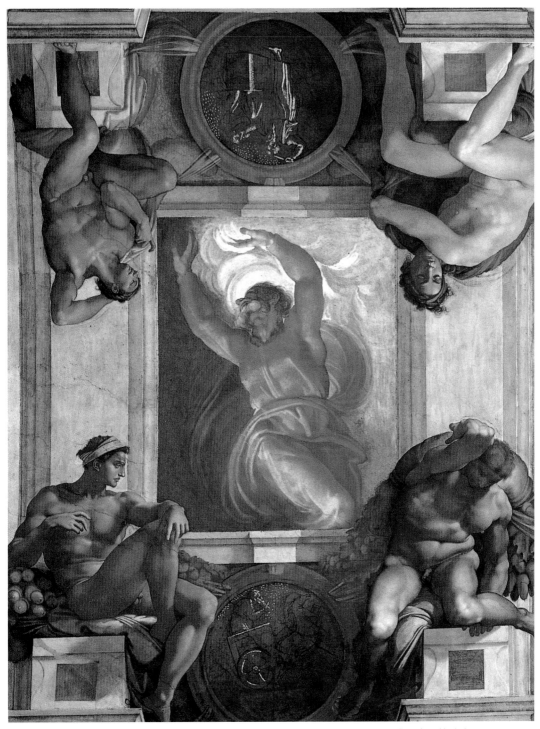

米開朗基羅　**神將光明與黑暗分開**　1508～12　濕壁畫　155×270cm　西斯丁禮拜堂天篷壁畫

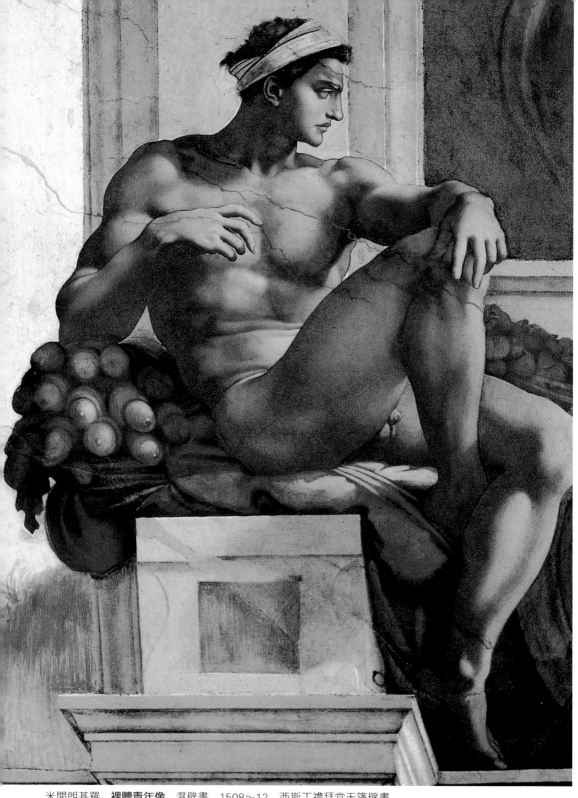

米開朗基羅　**裸體青年像**　濕壁畫　1508〜12　西斯丁禮拜堂天篷壁畫

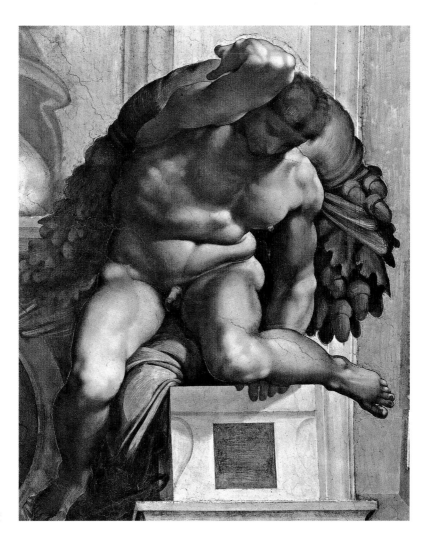

米開朗基羅
裸體青年像 濕壁畫
1508～12
西斯丁禮拜堂天篷壁畫

含意;他們的手足或面貌的格調提醒我們,他們是與我們不同類
的。」

　　隨著分析圖之後刊出的圖片,顯示教皇禮拜堂天篷的細部,
這些圖畫大部分把主題畫得很明顯,可以說明其內容。

　　圖畫首先顯示的部分是「歷史」。在〈神將光明與黑暗分
開〉圖中,神的行動是輕妙的,祂的披布的迴旋是調和的,在整
個天篷中,這一段最簡易;這畫的種子無寧是巴洛克派而非矯飾
派。在〈神創造日月〉中,充滿了米開朗基羅的精力,像主神或
耶和華,而不像基督的偉大創造者,困難且憤怒地進行創造的工

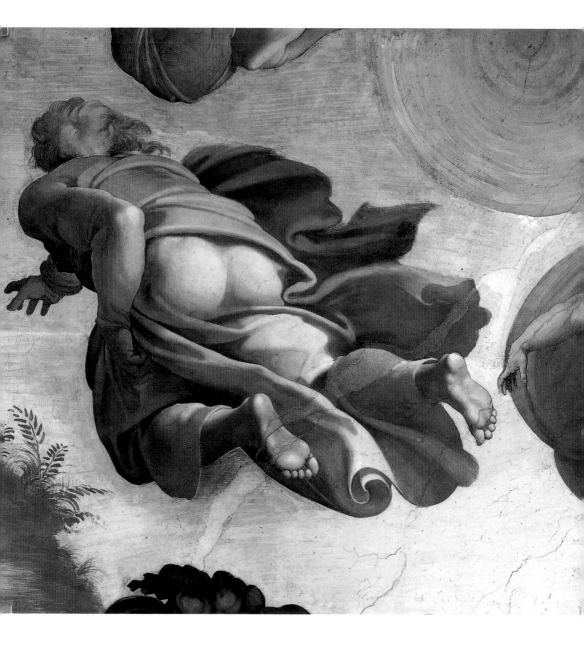

作，在無限的虛空中突進，祂另一個離開我們去從事下一工作的
較小身形，係強調作用。在〈神將水與陸分開〉中，神向我們衝
來，但是祂的態度是沉靜的，祂的表情和姿態是仁愛的。第一組
三幅歷史畫於此完成，現在世界準備讓人來居住了。

　　第二組當然以〈亞當的創造〉為開始。亞當不只是一個普

米開朗基羅
神創造日月　1511
濕壁畫　280×570cm
西斯丁禮拜堂天篷壁畫

圖見68、69頁

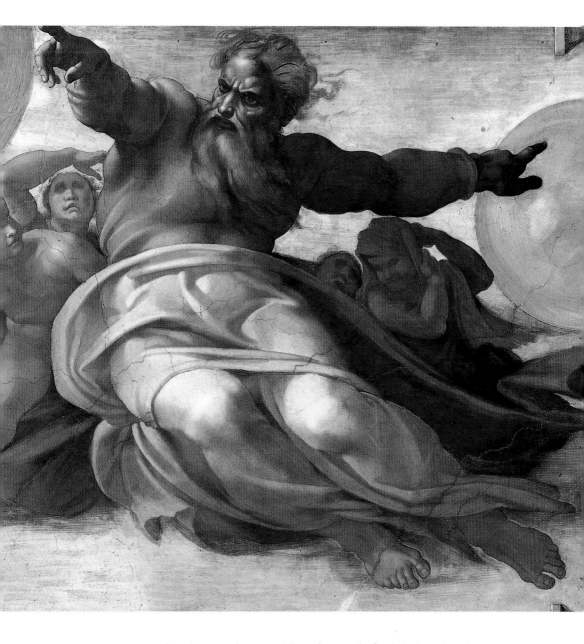

通人：他是神人——神的形象，神的創造力似乎從頭到腳通過祂全身，流到祂伸出的手臂，好像從最近的一點跳躍過去，刺激起一大塊泥土的生命。從亞當的頭，我們看見緩慢的甦醒與渴望，而從神的頭，我們看見了愛的力量。神那飄拂與波動的卷髮，幾乎是抽象力量的形象。但是如果我們覺得人與神之間並無絕對區

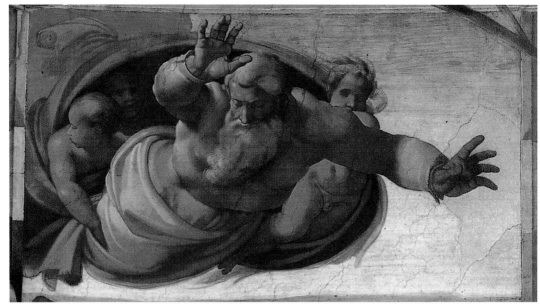

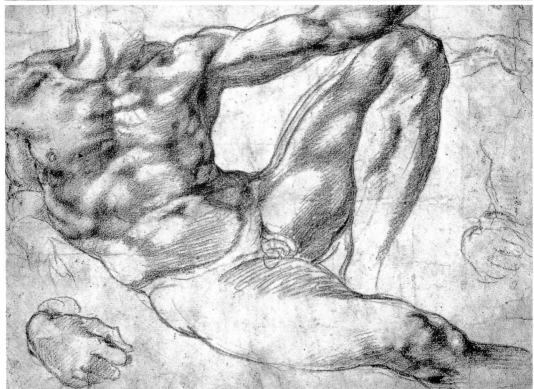

米開朗基羅　**神將水與陸分開**　1508～12　濕壁畫　155×270cm　西斯丁禮拜堂天篷壁畫（上圖）
米開朗基羅　**亞當的創造素描習作**　1510　19.3×25.9cm（下圖）
米開朗基羅　**裸體青年像**（〈神創造日月〉及〈神將水與陸分開〉之間的裸體）　濕壁畫　1508～12
西斯丁禮拜堂天篷壁畫（右頁圖）

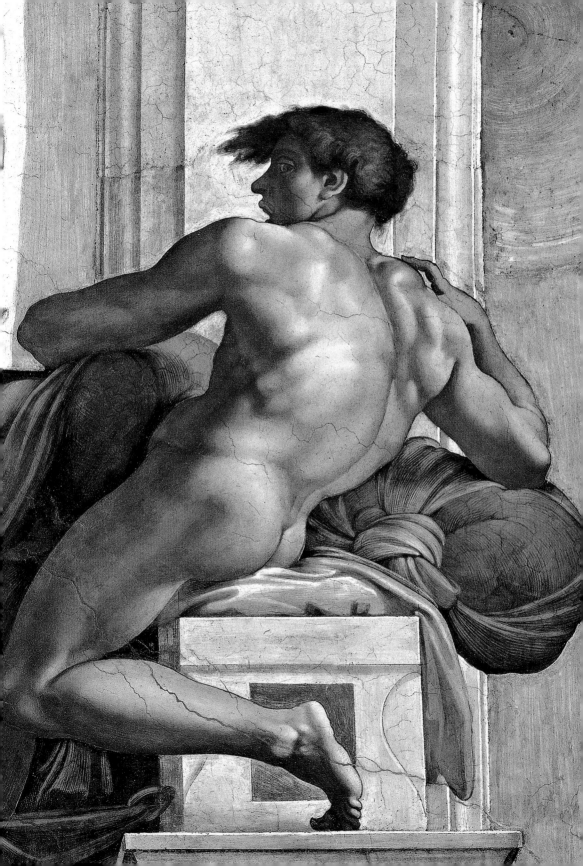

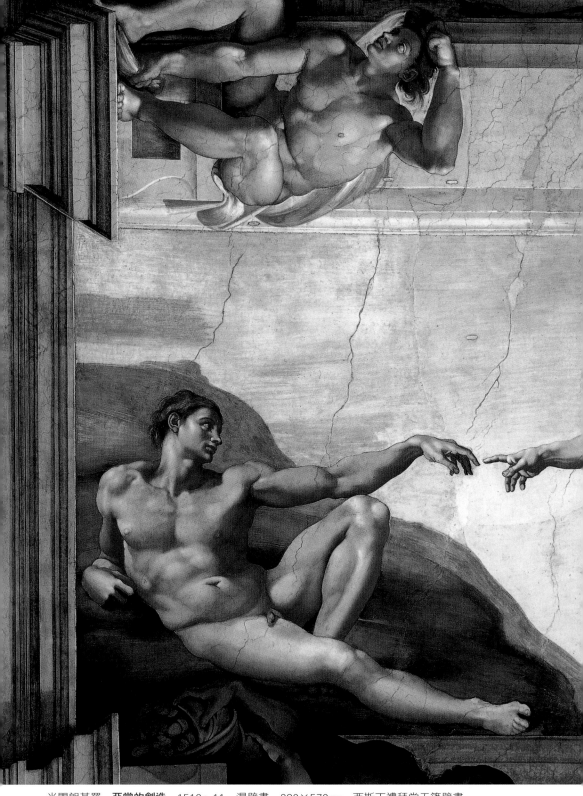

米開朗基羅　**亞當的創造**　1510〜11　濕壁畫　280×570cm　西斯丁禮拜堂天篷壁畫

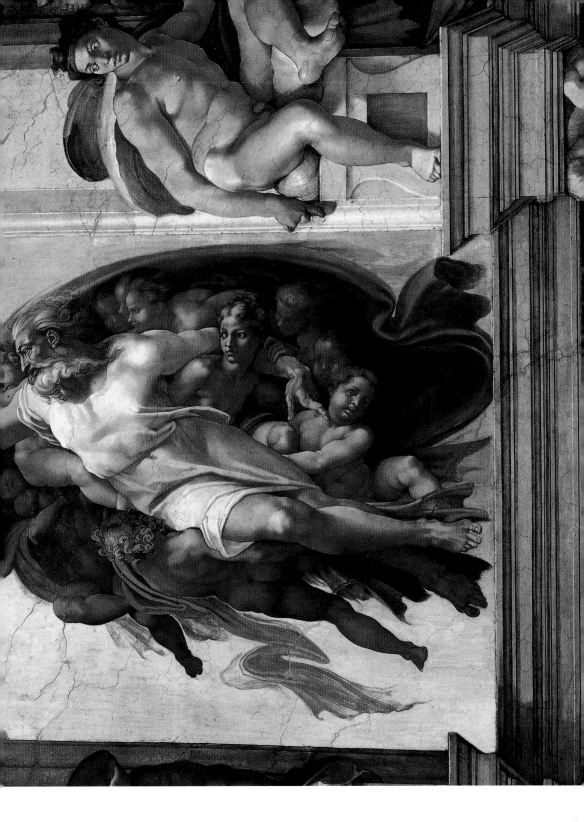

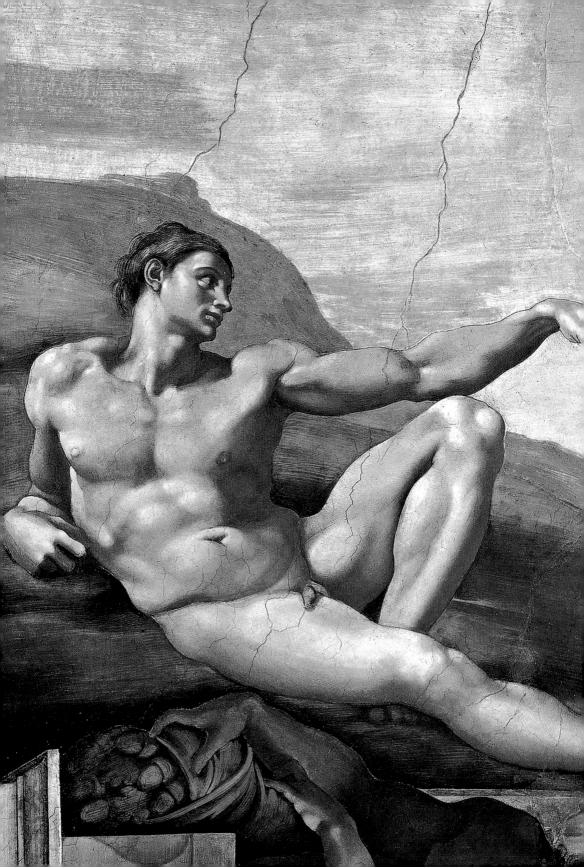

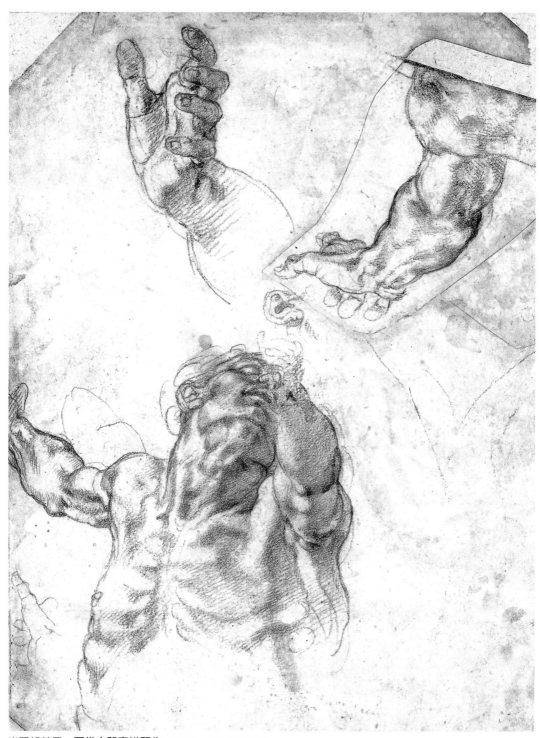

米開朗基羅　**亞當人體素描習作**　1511　25.3×119.9cm
米開朗基羅　**亞當的創造**（局部）（左頁圖）

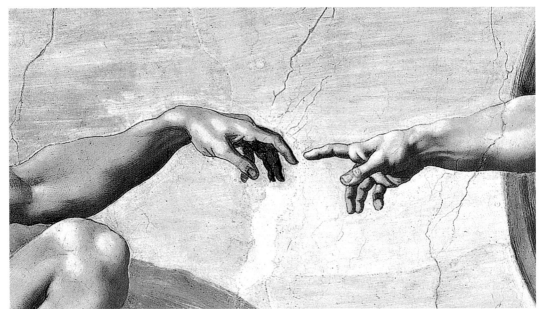

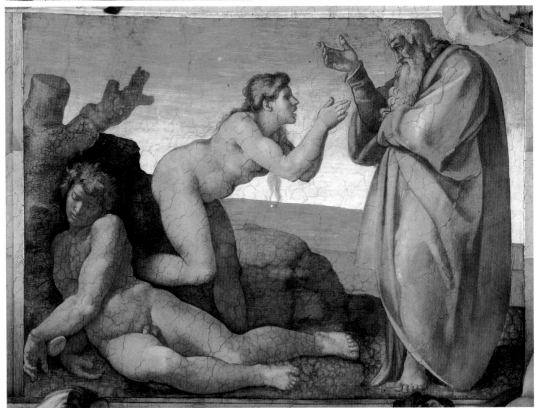

米開朗基羅　**亞當的創造**（局部）（上圖、右頁圖）
米開朗基羅　**夏娃的創造**　濕壁畫　170×260cm　西斯丁禮拜堂天篷壁畫

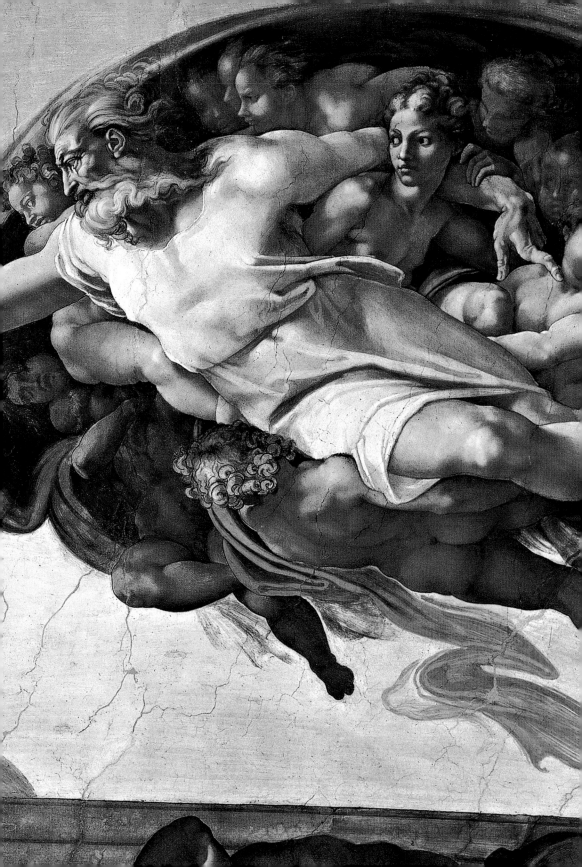

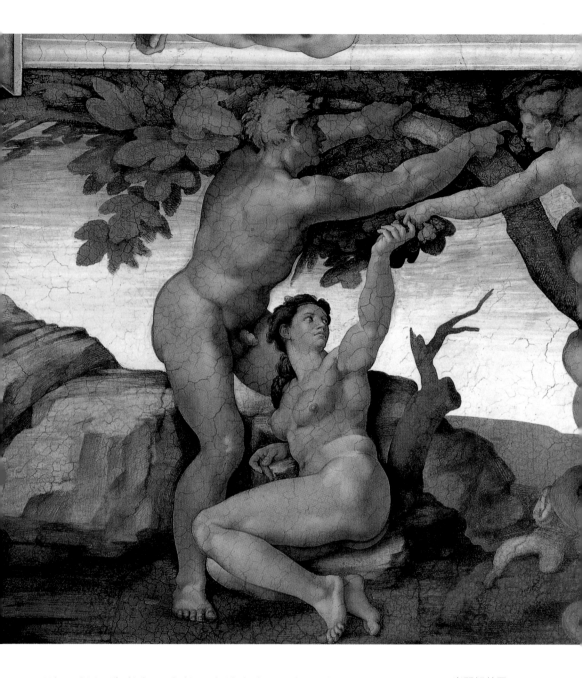

別，這是因為他們兩者都是半神半人，一個是充滿生機，一個是
剛有生命的蠕動。我們覺得在〈夏娃的創造〉中，神是十分自信
與自然的。夏娃面對神的溫和與無限權威，卑恭地站立起來，而
亞當是退縮的，並且是軟弱無力的。米開朗基羅在天篷上所作的

米開朗基羅
亞當與夏娃的墮落與被逐
1509～10
280×570cm
西斯丁禮拜堂天篷壁畫

74

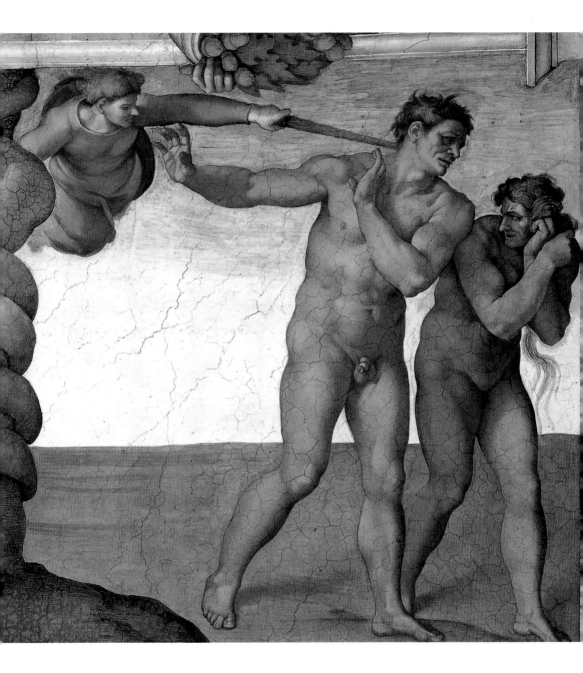

畫，各種氣氛的轉變，使其不生單調感，絲毫不損壯觀。神的形
象的變化，表示米開朗基羅致力於理解神的複雜性，或者可以
說，神是簡單的，而人對祂有後天的和複雜的敬畏。在〈亞當與
夏娃的墮落與被逐〉中，米開朗基羅不得不嵌進兩項重要且密切

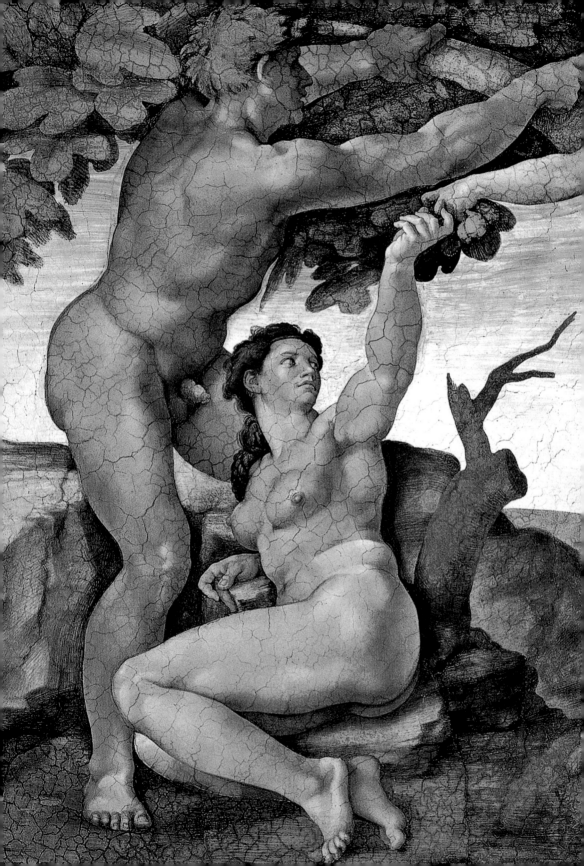

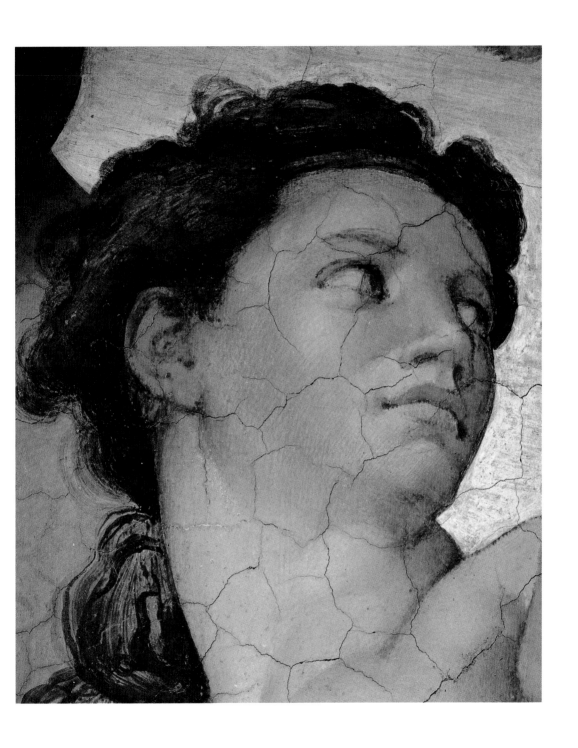

米開朗基羅　**亞當與夏娃的墮落與被逐**（局部）（上圖、左頁圖）

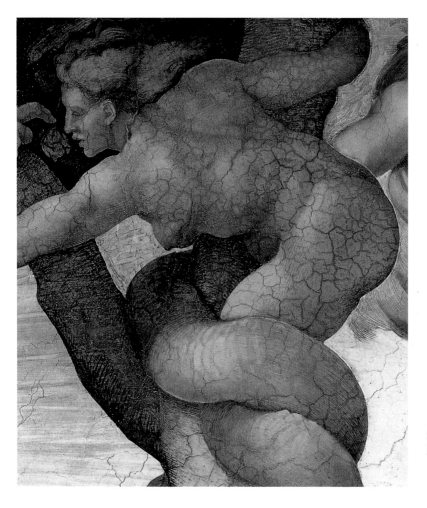

米開朗基羅
亞當與夏娃的墮落與被逐
（局部）
（左圖、右頁圖）

關聯的「歷史」，納入他的九個方框內，在此他被迫畫些景色，
但是他盡量簡化景色，其所畫的樂園，看起來既不宜於種植，亦
無樂園的氣味，如巴特所說：「只有蒼白的石塊堆，和石塊一樣
蒼白的植物外形，就像在創造世界之前的五天一般。」它完全拒
斥有花朵的光明與歡樂的哥德式形象，墮落與被逐兩件事，在設
計上，以亞當的右手與天使的左手的互相連繫而達成統一。這種
設計，基本上是文藝復興的設計，以中央的樹為軸心，使兩邊對
稱，「誘惑女」的行動像一隻起瓶塞的螺絲，亦使樹變成了力的
中心。他用「誘惑女」來代表撒旦，是奇怪而又意味深長的，至
此第二組畫結束。

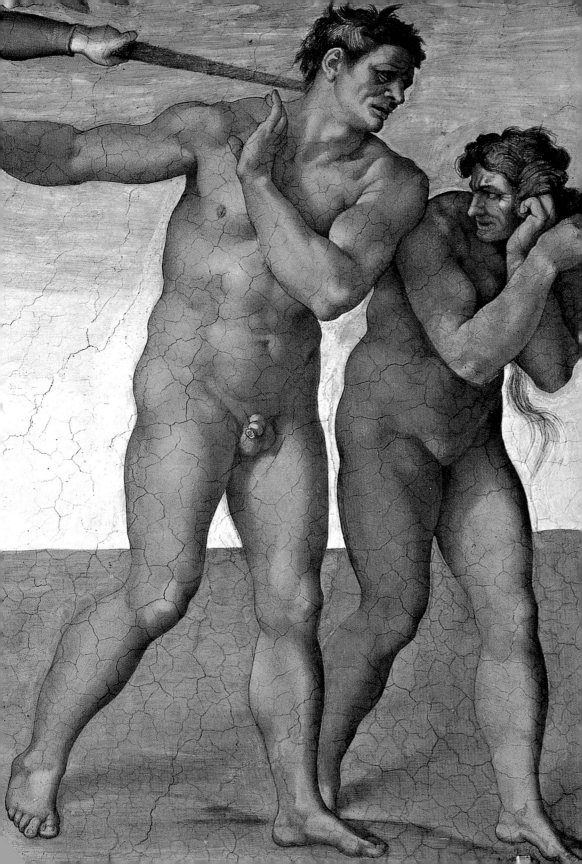

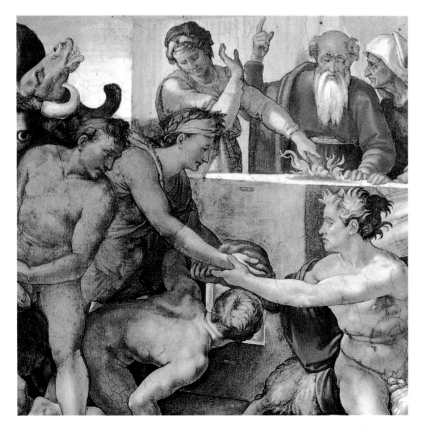

米開朗基羅
諾亞的獻祭（局部）
170×260cm
西斯丁禮拜堂天篷壁畫
（左圖）

米開朗基羅
洪水 280×570cm
西斯丁禮拜堂天篷壁畫
（右頁上圖）

米開朗基羅　**洪水**
（局部）（右頁下圖）
（82、83頁圖）

　　在第三組裡，主題的要求與形態的要求之間的衝突，未能解
決，就歷史與慣常而言，主題要求第一框內畫洪水，但在作圖上
而言，畫洪水需要框子較大。因此，米開朗基羅變更了主題的次
序，以〈諾亞的獻祭〉為開始，但是即令是這個題目，圖面還是
太擠。

　　西蒙茲及其他人假設諾亞的獻祭是在洪水之前，算是避開了
這個問題。這是可能的，但是在《創世紀》裡，所記錄的獻祭是
在洪水之後，其意義遠為重要，必須記得，我們現在是在米開朗
基羅先畫的一半天篷的中央。曾有人暗示：在這張圖完成時，米
開朗基羅發現，框子裡的人物太擁擠，從下方向上看，效果遠不
如簡單的畫和粗線條的處理，所以下半部他便採取此一準則，我
們已在前面見過了。但是理論雖是如此，事實上他最初的主題不

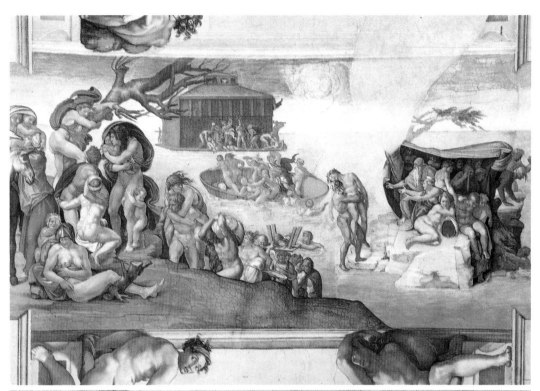

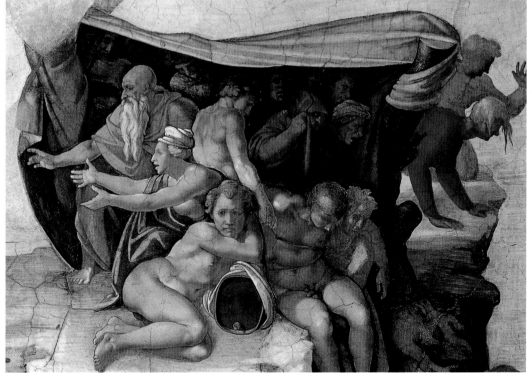

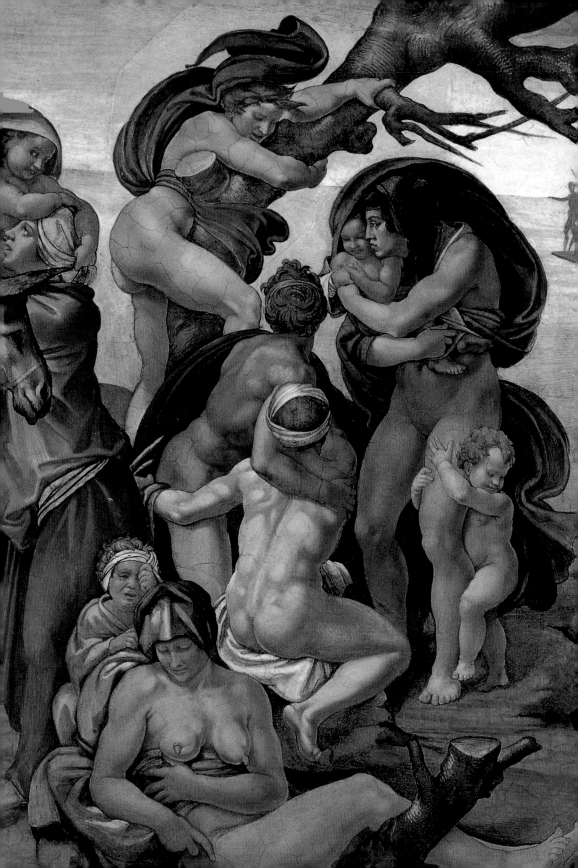

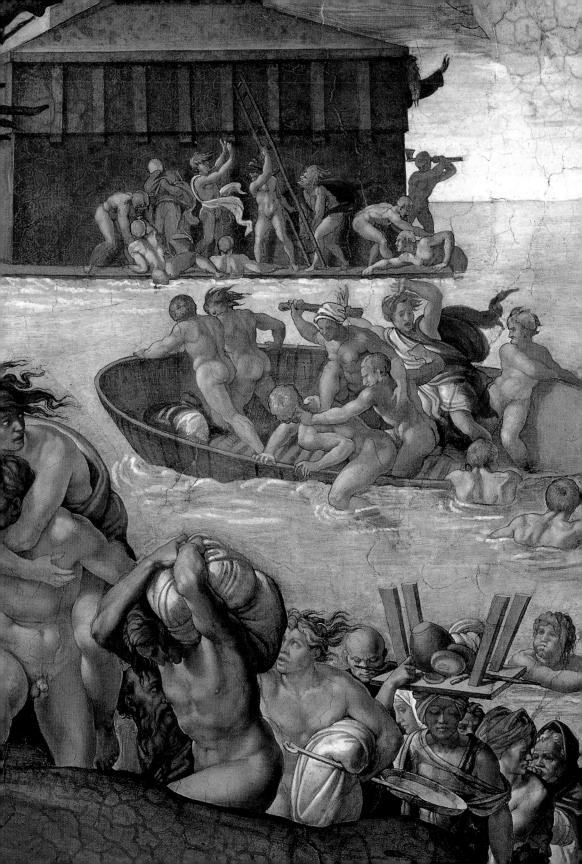

米開朗基羅　**裸體青年像**（〈諾亞的獻祭〉及〈洪水〉之間的裸體）　濕壁畫　1509　西斯丁禮拜堂天篷壁畫

米開朗基羅
諾亞醉酒
170×260cm
西斯丁禮拜堂天篷壁畫

得不畫許多人物。當神孤獨地創造世界時，無論米開朗基羅怎麼希望，總是免不了呈現出簡單的和人物稀少的，除非是瞎胡鬧。當然，〈洪水〉的主題，人物不免擁擠，但是他細心地將人物分成若干密集的小群，人群之間有相當大的空間；因此避免了我們在〈諾亞的獻祭〉中所見的壓力。我們還發現米開朗基羅在人群裡進一步分成更小的群，形成雕像似的緊湊。在這個主題中，不僅要求他畫出景色，並且要求深遠的空間，這些他能避免便盡量避免，他在天篷上是用深線條勾出輪廓，因此產生浮雕式的效果。

歷史中的〈諾亞醉酒〉中，米開朗基羅指出人，即令像諾亞這種正直的人，亦會墜入罪惡。他顯示出兩個諾亞；一是勤儉的諾亞，一是可恥的諾亞，在同一張畫面上同一人物畫兩次，這是第二回，一反中古時代敘述性圖畫的作法。

在本書的插圖中，繼歷史部分之後的，是經過選擇，各不相同的畫面，雖然天篷的作圖中並無重覆的畫面，每個人物都是匠

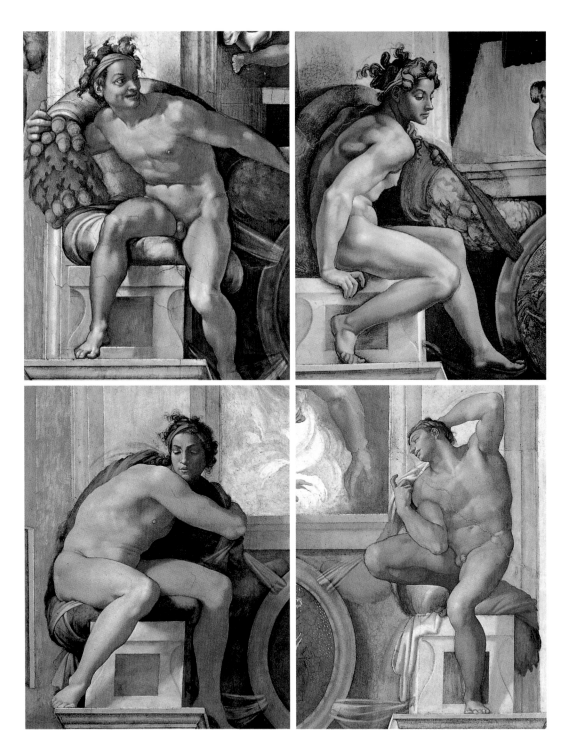

米開朗基羅　**裸體青年像**　濕壁畫　西斯丁禮拜堂天篷壁畫（上四圖）
米開朗基羅　**裸體青年像**（局部）（右頁圖）

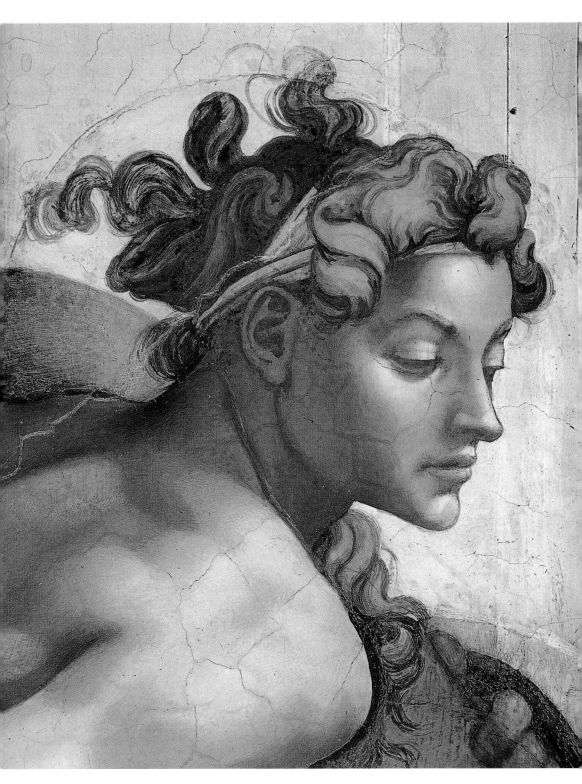

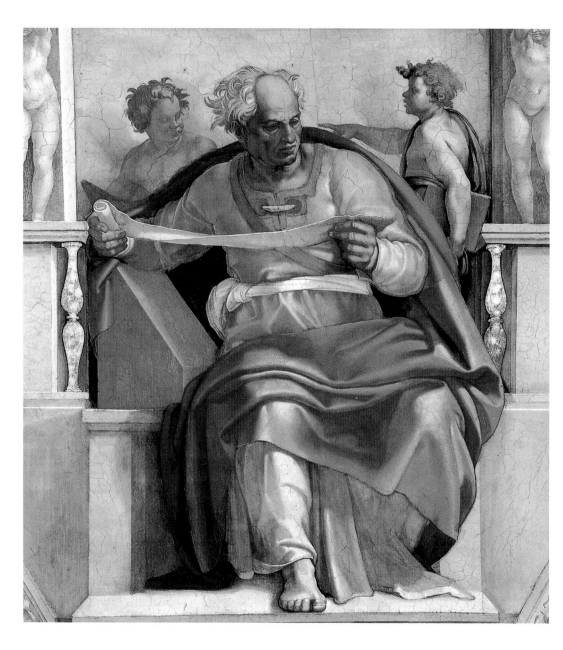

心獨運。首先我們介紹七位希伯來預言，第一位是〈以賽亞〉，如同〈但以理〉以外的其他預言者，他是穿了外衣的，但他的衣服說明了他的身體是比較安適地坐在椅子上如建築似的環境中，他的左手與敞開的披衣，形成一個大橢圓形。第二位〈約珥〉也是如此，他的卷軸像〈以賽亞〉的右手，建立一條水平線，使他

米開朗基羅　**約珥**
355×380cm　濕壁畫
（上圖）

米開朗基羅　**以賽亞**
365×380cm　濕壁畫
西斯丁禮拜堂天篷壁畫
（右頁圖）

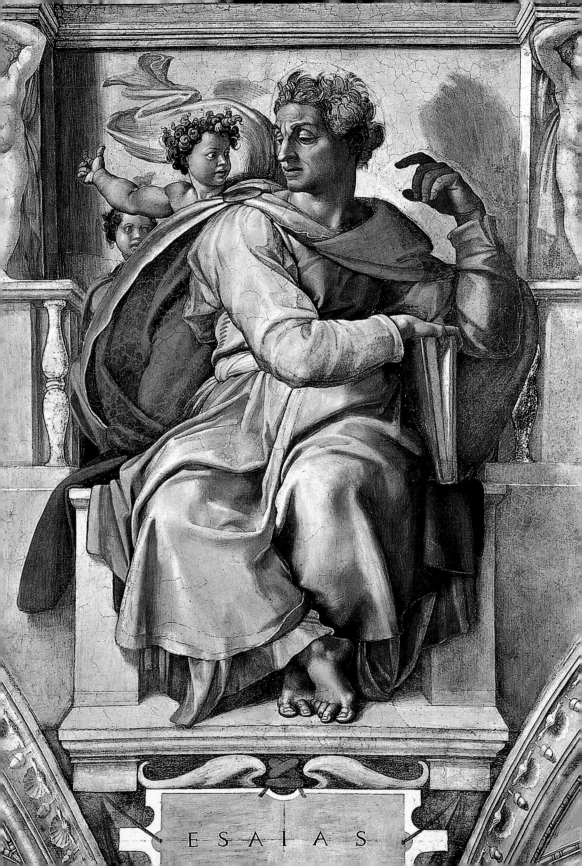

ESAIAS

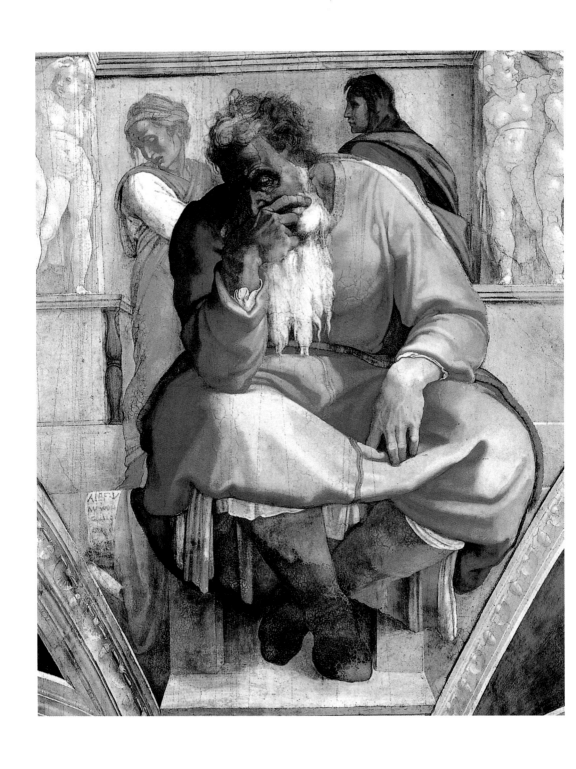

米開朗基羅　**耶利米**　1511　390×380cm　濕壁畫　西斯丁禮拜堂天篷壁畫（右頁為局部圖）

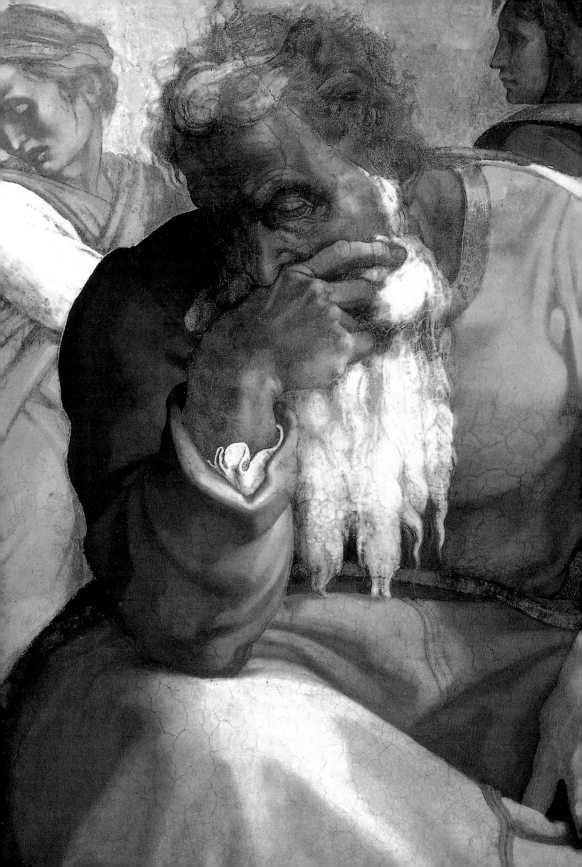

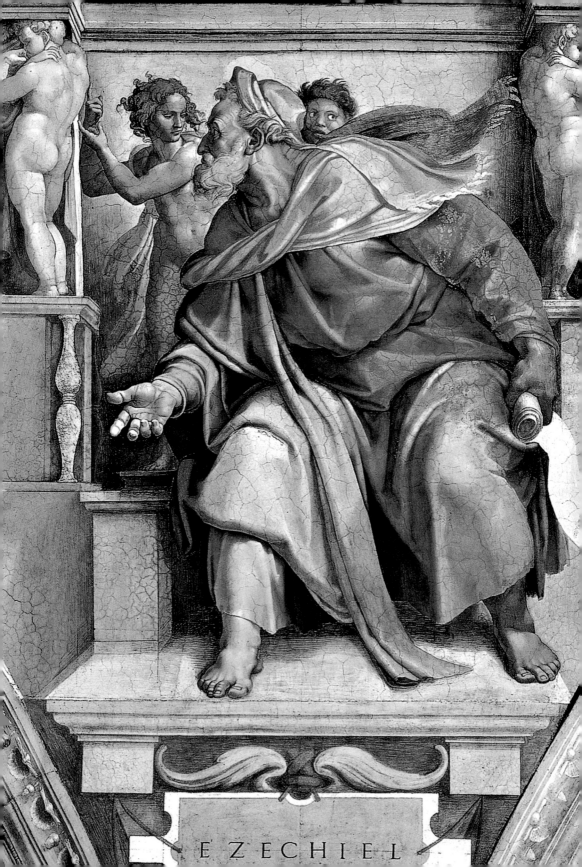

EZECHIEL

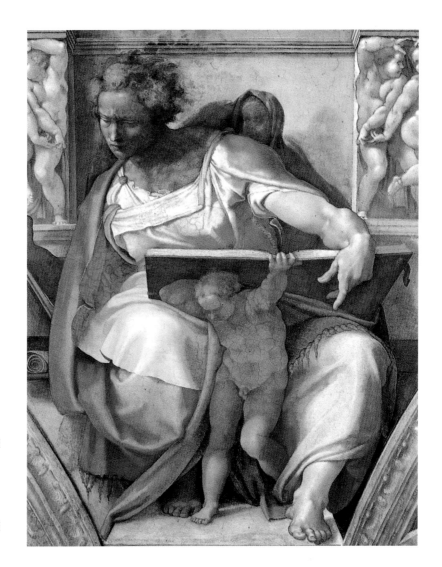

米開朗基羅　**但以理**
1511　395×380cm
濕壁畫
西斯丁禮拜堂天篷壁畫

米開朗基羅　**以西結**
1509～10
355×380cm
濕壁畫
西斯丁禮拜堂天篷壁畫
（左頁圖）

與披衣下方的模塑物連繫在一起。但是〈以西結〉站起來，欲突出偭限他的方框。他的臉特別緊張，他的頭髮卷曲迴旋和衝突，像憤怒的浪頭，在這張圖片中，我們能體會出米開朗基羅筆觸的有力與熟練。為了強調這位預言者思想的震動，米開朗基羅故意將他的披衣畫得寬鬆與調和。這三位預言者的畫，作於一五○九至一五一○年，其餘作於一五一一年。第四位是〈耶利米〉，他姿勢的舒適會使人誤解，他的手緊緊地托住下顎，表現他內心的緊張與思想的激烈活動。〈但以理〉也是這樣，他左臂的重量；

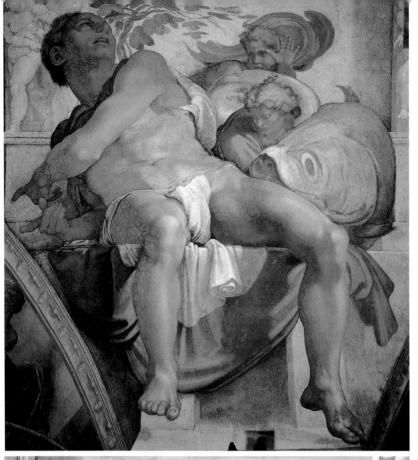

米開朗基羅　約拿
1511　400×380cm
濕壁畫
西斯丁禮拜堂天篷壁畫

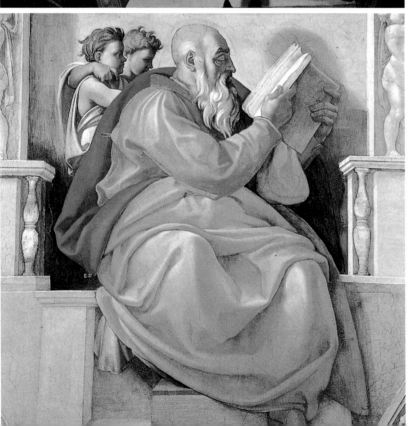

米開朗基羅　拉凱亞
1511　400×380cm
濕壁畫
西斯丁禮拜堂天篷壁畫

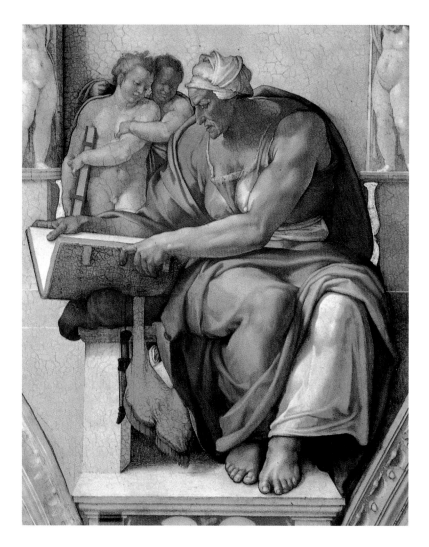

米開朗基羅　**庫敏**
375×380cm　濕壁畫
西斯丁禮拜堂天篷壁畫

手表現出的緊張；天使用極大力氣肩負他的書，彷彿書是一塊石板；他手臂與頭之間的緊繃狀態，在在表現出精神上的掙扎，誠能在整個身體姿態中流露出來。〈約拿〉所顯示的身體姿態則更加激動。第七位預言者〈拉凱亞〉，右手正在翻開書本，想要查閱書中的內容，穿著的綠衣在前景佔了較大的畫面，天使在〈拉凱亞〉背後相對變得渺小，這種人像的角度產生觀者向上仰視的感覺，在視覺上增添了仰之彌高的神聖印象。

　　接著要顯示的是五位女預言家，前面兩位〈黛兒菲〉與〈庫敏〉，與前面的預言者一樣，從衣衫中顯露出她們的肢體。庫敏

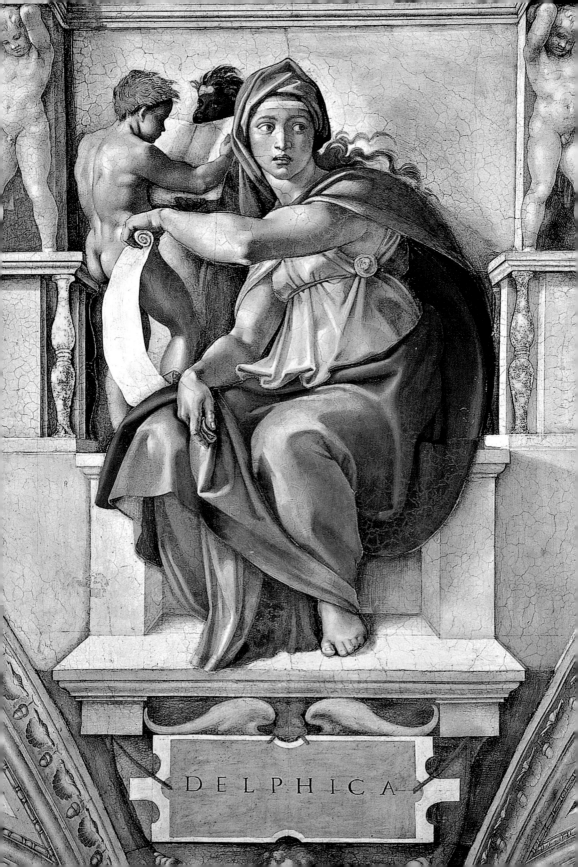

DELPHICA

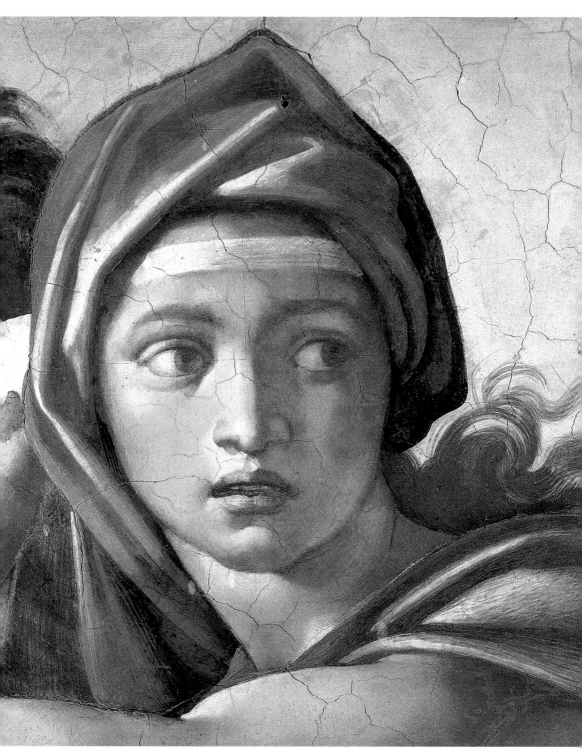

米開朗基羅　**黛兒菲**　350×380cm　濕壁畫　西斯丁禮拜堂天篷壁畫（左頁圖）（上圖為局部）

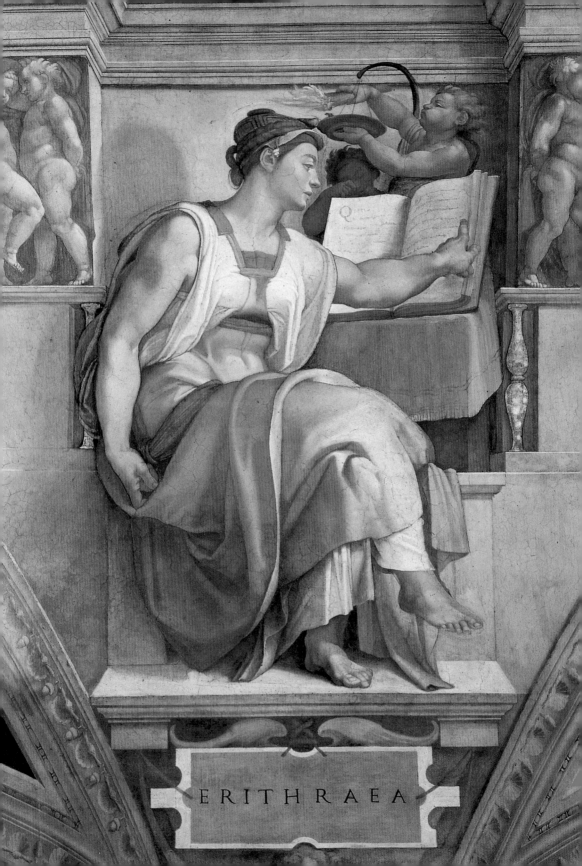

ERITHRAEA

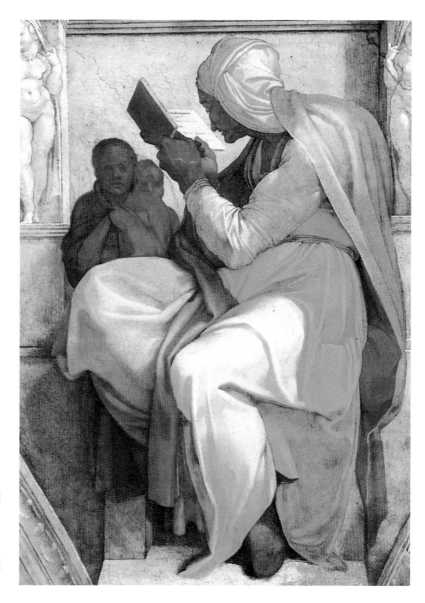

米開朗基羅　**波斯**
400×380cm　濕壁畫
西斯丁禮拜堂天篷壁畫
（右圖）

米開朗基羅　**愛利斯琳**
350×380cm　濕壁畫
西斯丁禮拜堂天篷壁畫
（左頁圖）

女預言家碩大而有力的身體，象徵黑暗而古老的智慧，她長時間
細閱她的時間之巨書，產生一種過去與將來的神秘感。第三位女
預言家〈愛利斯琳〉坐於石板上側倚著牆面的桌子，左手正在翻
閱書本，左前方的天使正為她點燈。米開朗基羅筆下的這位女預
言家身體碩壯，雙臂有力，表現出非常自信的力量，這三位女預
言家屬於天篷的前半部。而屬於後面兩人之一的〈波斯〉女預言

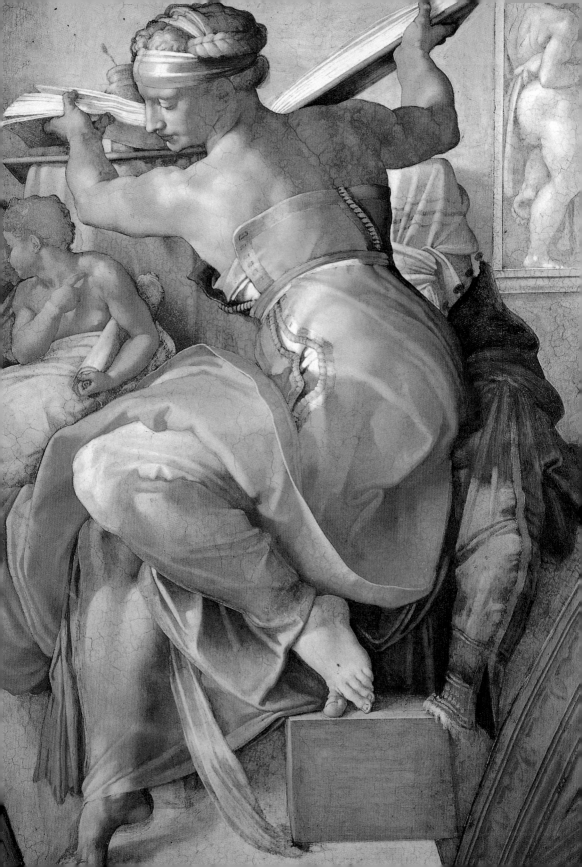

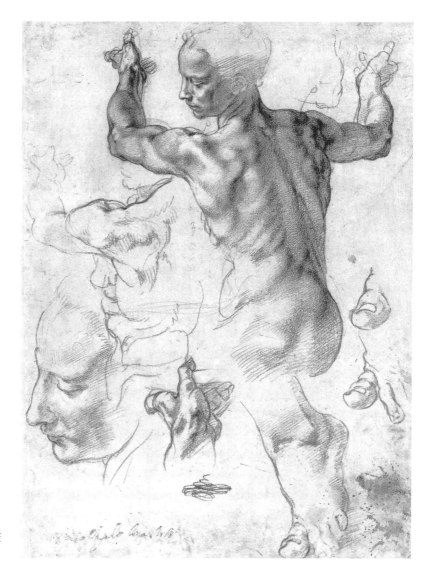

米開朗基羅
利比亞草圖
紅色粉筆素描
28.8×21.3cm
紐約大都會美術館藏
（右圖）

米開朗基羅　**利比亞**
395×380cm　濕壁畫
西斯丁禮拜堂天篷壁畫
（左頁圖）

家，身體比較矛弱，一本小書接近眼睛，彷彿在檢查詳情，檢查
生命的瑣事。但是〈利比亞〉女預言家卻是拋開她的書，扭曲她
的身體，這是米開朗基羅的扭曲身體的充分發揮。關於這幅畫，
從兩幅研究草圖中顯示，第一張是研究女預言家本人；第二張是
女預言家的手與拿著一卷紙的男孩，鋼筆素描部分與教皇尤里艾
斯二世的陵墓有關，顯示建築的簷板與幾名奴隸。

　　五個較小的歷史方框。四角各有一裸體像，所以共有二十個

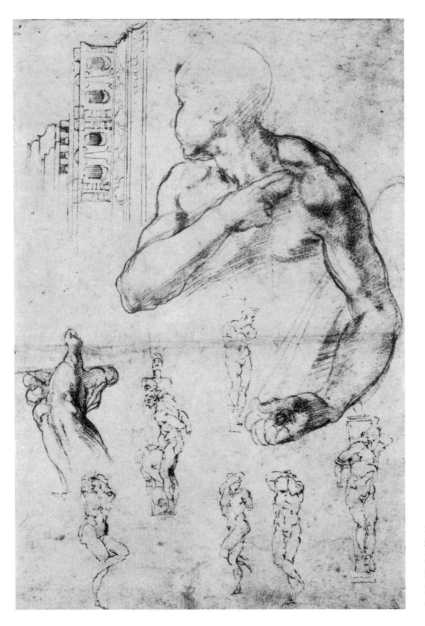

米開朗基羅
**利比亞、教皇尤里艾斯
二世陵寢及奴隸草圖**
鋼筆、墨水筆及紅色粉
筆素描　28.6×19.4cm
牛津艾西摩琳美術館藏

裸體像。有的是比較平靜的像，雖然姿勢並不舒適，其他的像都
是身體扭曲而不舒展，似欲擺脫他們的拘束。所有二十個像姿態
大為不同，都是或多或少地代表米開朗基羅的內心衝突，一種要
打破世界束縛的超人的意思。

　　四個角上的三角拱形中，畫的是以色列塵世的獲救，當然，

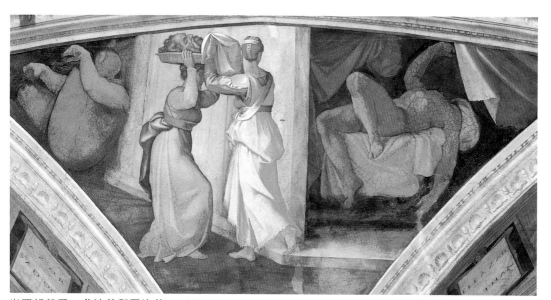

米開朗基羅　**尤迪茲與霍洛芬**
570×970cm　濕壁畫
西斯丁禮拜堂天篷壁畫（上圖）

米開朗基羅　**大衛與戈利亞斯**
570×970cm　濕壁畫
西斯丁禮拜堂天篷壁畫（右圖）

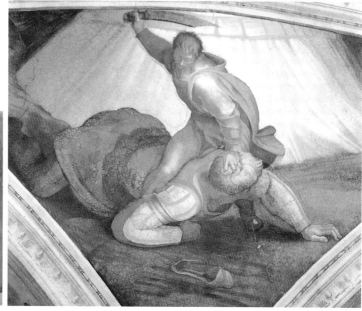

米開朗基羅
亞薩　濕壁畫
西斯丁禮拜堂天篷壁畫

其意思是要藉耶穌的化身與在十字架上的犧牲而象徵人類精神的得救。包括〈尤迪茲與霍洛芬〉及〈大衛與戈利亞斯〉等；最後採用的是耶穌的祖先——〈亞薩〉的頭與手的近看畫面。對於米開朗基羅此無與倫比的教皇禮拜堂之巨作，真可說是人類最寶貴的文化遺產。

雕像與素描：1513～1522年

　　米開朗基羅完成了天篷的巨作之後，便欲恢復尤里艾斯教皇的陵寢工作，但是教皇一時不作決定，於翌年二月教皇去世後，米開朗基羅與教皇的遺囑執行人簽了新的合約，並製作了新的設計，他到一五一六重新設計，但是那時他幾已完成了〈摩西〉和兩個奴隸像，並完成了另外三個像的粗模。後來實際用於陵寢的只有〈摩西〉。

　　〈摩西〉也許開始於陵寢工作的初期，即是一五○六年或一五○八年，它的手部最後完成於一五四二年，甚至也許是一五四五年，它也許是一個最顯明的例子，說明米開朗基羅將繪畫與雕刻兩種藝術溶合為一的趨向，透過衣服顯出身體的形狀，可以與繪畫的預言者與女預言家們相比擬，尤是頭髮的處理，和〈以西結〉及〈亞當的創造〉神的頭髮相仿，異常的鬍子像紅海中淹沒古代埃及國王之軍隊的風浪，或者像自然的激動，但是決不像鬚髮。

　　一連串的「奴隸」雕像，雖有數種解釋，但是其基本的意義是明顯的。有時被稱為〈巨人〉或〈泰坦〉的這些像，是被拘禁的靈魂的形象──在米開朗基羅的作品中這是支配性的主題。它們對於生命的意志受到挫折，它們掙扎著要突出石牢，以進入充分的自覺，進入精神的光圈；它們繼續在暮色茫茫中，肩負肉體的全部包袱。這些悲慘的人像不僅展示此一非常的主題，而且如〈聖馬太〉像所示，亦極鮮明地展示出柏拉圖式的觀念；大理石中存在著的形像等待雕刻家去解救出來，這是前面已經討論過的。

　　這些奴隸像的雕刻，很可能繼續到一五三四年方完成，但是也可能於一五一九年便已完成了。因為在是年米開朗基羅另有新的委託，繼任尤里艾斯而為教皇的李奧十世，是梅迪奇家族之一員，提議米開朗基羅應當為翡冷翠的聖羅倫佐教堂設計一個正

米開朗基羅　摩西
1513～15　大理石
高235cm
羅馬教皇尤里艾斯二世
陵寢（右頁圖）

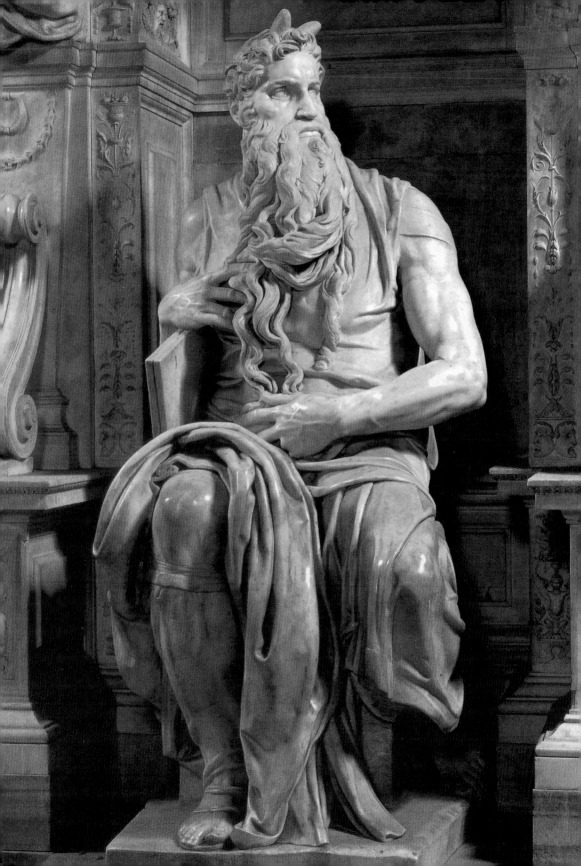

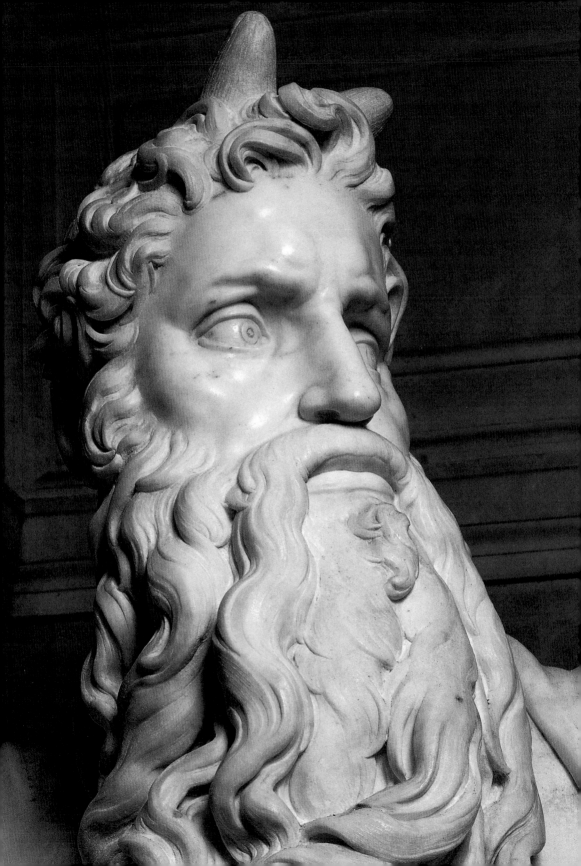

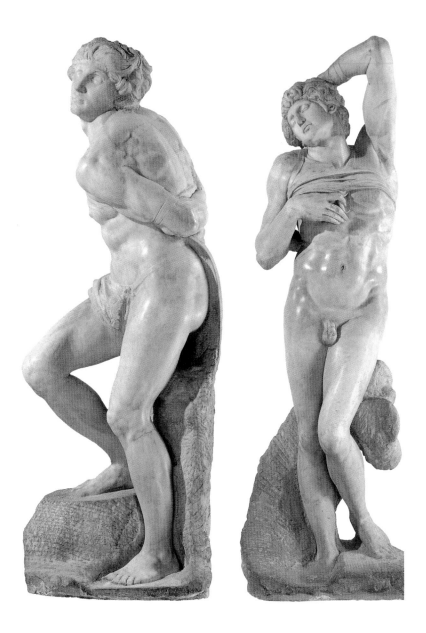

米開朗基羅
反叛的奴隸
1513 大理石
高215cm
巴黎羅浮宮美術館藏
（左圖）

米開朗基羅
瀕死的奴隸 1513
大理石 高229cm
巴黎羅浮宮美術館藏
（右圖）

米開朗基羅 **摩西**
（局部）（左頁圖）

面，在這時間裡米開朗基羅受到各方的打擾。他為了此一計畫而
製作模型；又匆忙地趕往卡拉拉，但當地的石礦工頭們正在反
叛，因此他遵照教皇的命令另外在彼特拉森塔開採石塊；他計畫
並監督通往石礦數哩長的道路；且為自己營建一幢房子；又出於
對但丁的愛與尊敬而自願免費設計但丁墓；另外還為一位私人雕
刻〈站立起來的耶穌〉。在所有這些工作中，有始有終的僅是這

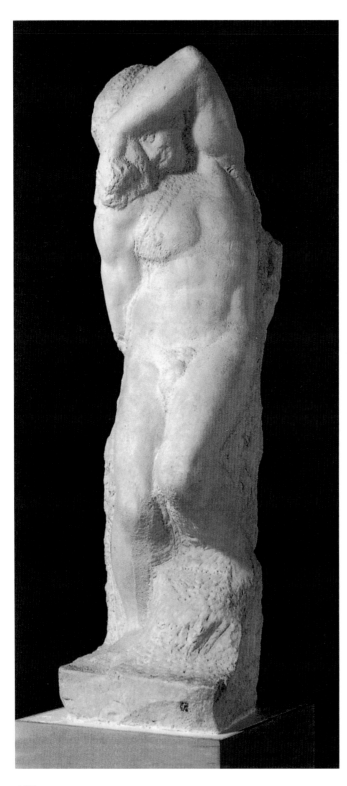

米開朗基羅　**年輕的奴隸**
1519〜30　大理石　高256cm
翡冷翠美術學院美術館藏

米開朗基羅　**有髯的奴隸**
1519〜30　大理石　高263cm
翡冷翠美術學院美術館藏（右頁圖）

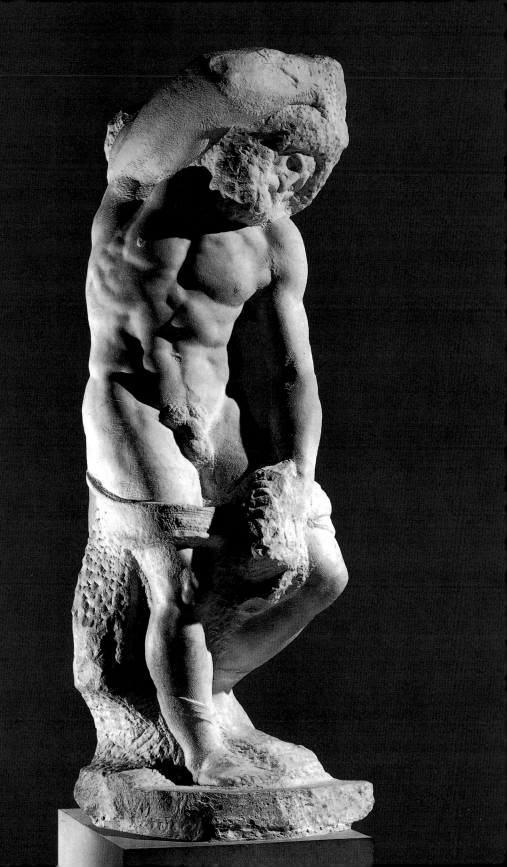

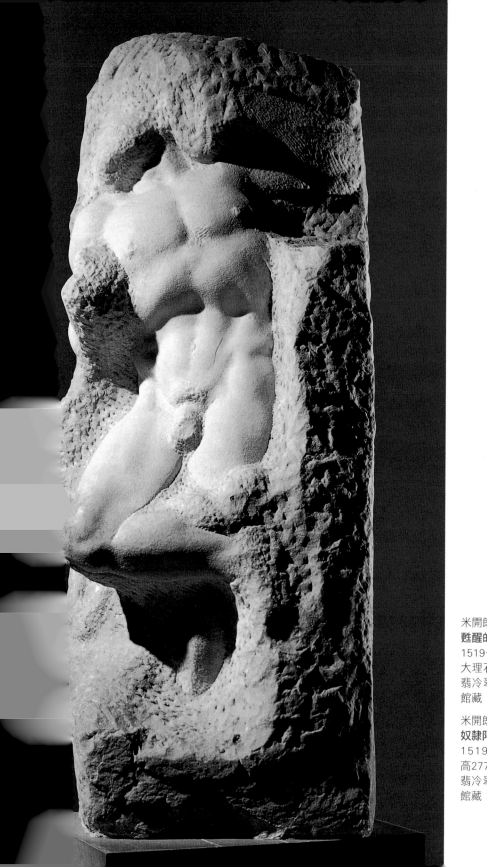

米開朗基羅
甦醒的奴隸
1519～30
大理石　高267cm
翡冷翠美術學院美術
館藏

米開朗基羅
奴隸阿特拉斯
1519～30　大理石
高277cm
翡冷翠美術學院美術
館藏（右頁圖）

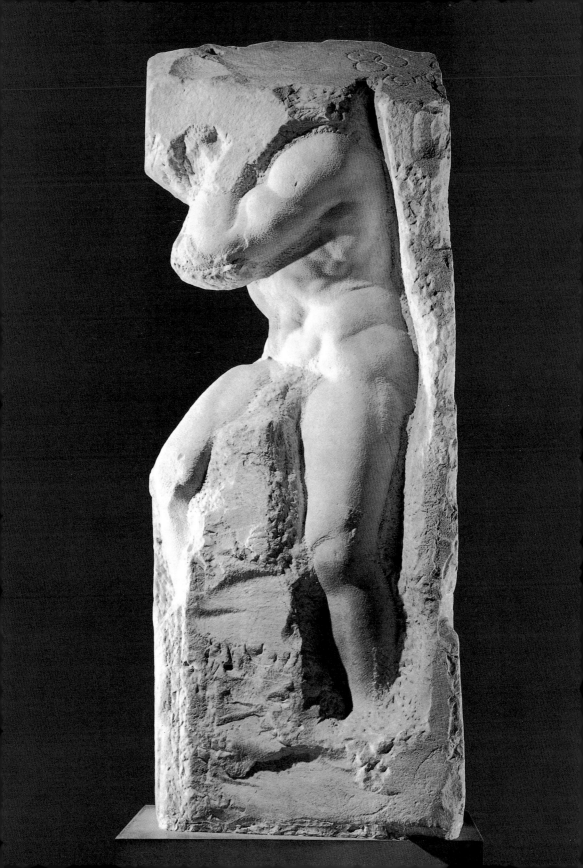

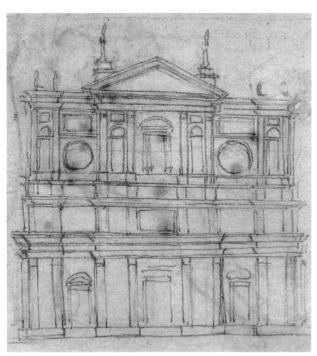

米開朗基羅
翡冷翠聖羅倫佐教堂正面設計草圖
1517
翡冷翠卡沙布那拉提美術館藏（左圖）

米開朗基羅
翡冷翠聖羅倫佐教堂正面模型
217×285cm
翡冷翠卡沙布那拉提美術館藏（下圖）

米開朗基羅　**站起來的耶穌**
1519～21　大理石　高205cm
羅馬聖瑪利亞教堂藏（右頁圖）

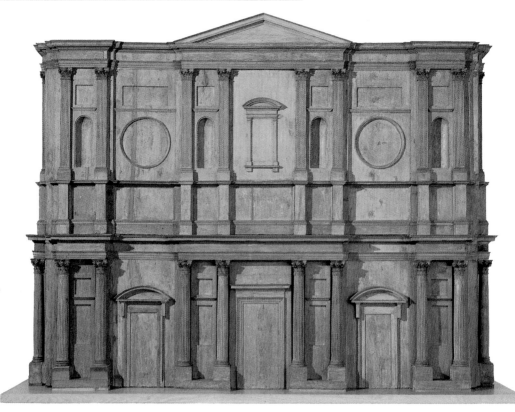

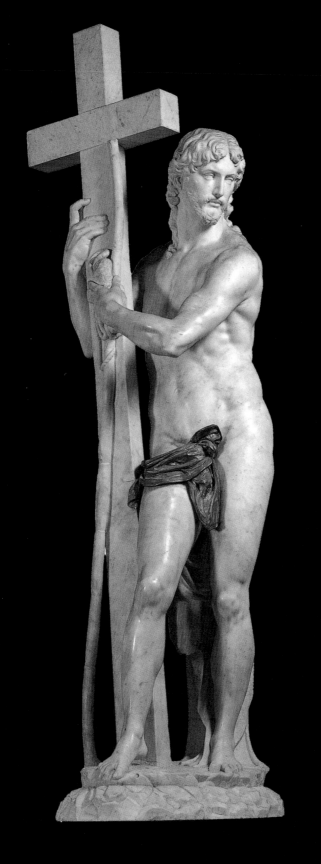

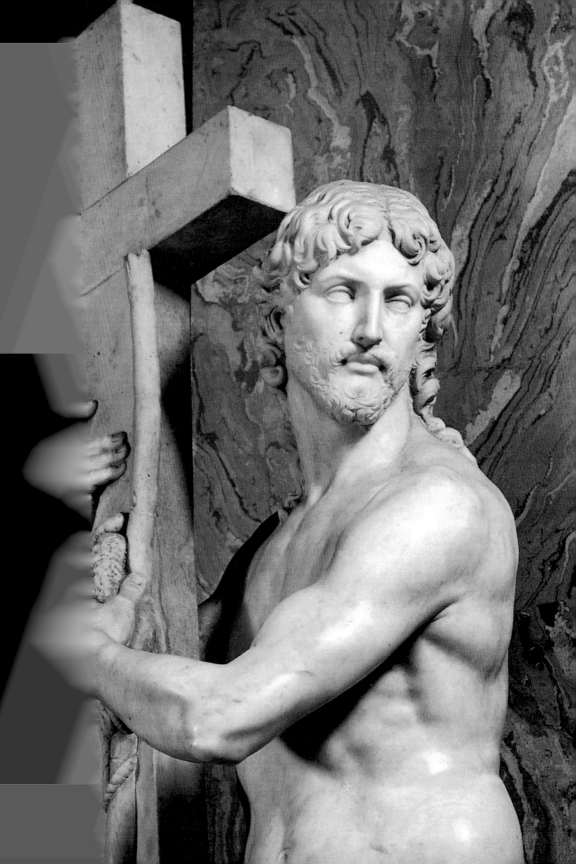

米開朗基羅
騎兵與步兵之戰
1504　鋼筆素描
18×25cm
牛津艾西摩琳美術館藏

米開朗基羅
站起來的耶穌（局部）
（左頁圖）

個耶穌像，雖然鬧得不愉快，他的第一塊石頭有缺點，等待長久之後，方獲得另一塊。

　　他記載說：「我悲傷透了，我顯得像個騙子，實在違背我的意願。」最後他派他的助手烏必諾於一五二〇年四月間帶著耶穌像到翡冷翠去，在最初放置的位置完成細部的雕琢。烏必諾幾乎把像搞壞。朴姆波寫信給米開朗基羅提出憤怒的抗議。後者立即提議重新雕刻一個，但是於佛里齊修理好烏必諾破壞的地方之後，委託人感到滿意了。然而它始終是一具四肢有缺陷的傑作。它缺乏表情的臉與修剪齊整的鬍子是難以令人忍受的，如果沒有米開朗基羅獨特的髮式，倒還不如不要頭部。身體部分若不是已經無法修好的手指與腳趾，也是不能忍受的。在米開朗基羅極困難的這段時期裡，介紹他的兩張素描以說明他的心境似乎是適當的。首先是〈騎兵與步兵之戰〉，通常認為這張素描與〈卡西那

115

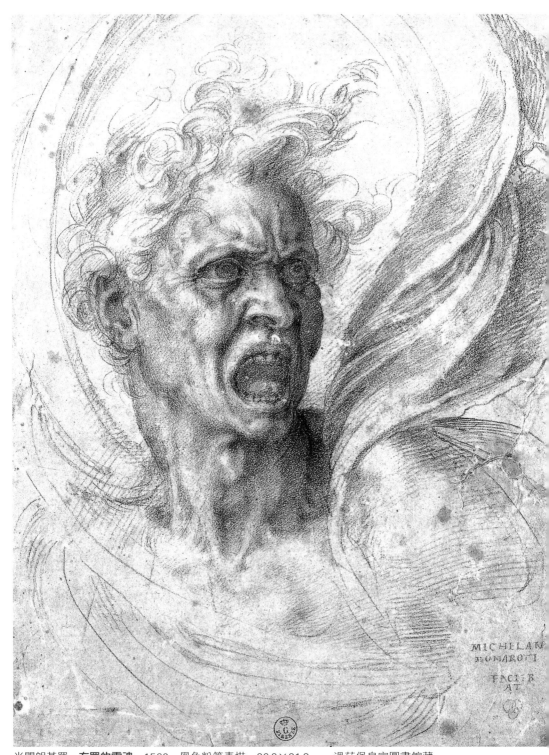

米開朗基羅　**有罪的靈魂**　1560　黑色粉筆素描　26.2×21.3cm　溫莎堡皇家圖書館藏

之役〉有關，但是有些權威人士認為此畫作於一五二〇年或更後。米開朗基羅憤怒的線條，使我們得以看出最初想像力的泉湧與緊張，白熱的觀念躍然紙上。我們目擊了一種誕生。

第二幅素描為〈有罪的靈魂〉或稱〈憤怒〉，這是一幅著名且完成了的素描。米開朗基羅在畫的右下角簽上名字並做上石匠的記號，凡是他所訂購的石塊都做有這個記號，而在畫的上方他寫著被贈與者的名字——貝里尼。據瓦沙利說，貝里尼是一名青年，「是翡冷翠的紳士與米開朗基羅的好友」。這張畫所用的名稱，不是與但丁的「地獄篇」有關，便是與亞里奧斯都的「憤怒的奧蘭都」有關。前者的可能性較大，因為米開朗基羅長期醉心於但丁的《神曲》。畫中有憤怒，亦有痛苦，還有完全破滅的絕望，充滿了可怕的叫喊。

勞倫斯圖書館

我們不知道教皇委託他設計的聖羅倫佐教堂教堂正面，為何於一五二〇年三月間取消，但是在同年，梅迪奇主教朱里奧，請米開朗基羅設計一座梅迪奇葬禮教堂。三年後，朱里奧主教當選為教皇而為克利門七世時，立即要米開朗基羅著手建造這所教堂，並且還建議米開朗基羅設計一個新的圖書館。這兩幢建築物與尚未完成正面的聖羅倫佐連在一起。米開朗基羅進退兩難，前教皇尤里艾斯的首要遺囑執行人是性子急燥的佛蘭西斯哥公爵，催促他完成陵寢的工作。在失望與沮喪下，他拒絕了所有梅迪奇的委託，放棄他的養老金，並離開在聖羅倫佐的家；但是教皇克里門七世的壓力勝利，米開朗基羅變更初衷，再度將陵寢工作擱置。

他曾答覆教皇，建築並非是他的職業，就像他以前說「我非畫家」；但是這位堅持的教皇卻是給了他一個更偉大的天地。於一五一三年，米開朗基羅曾為梅迪奇宮設計一個窗子，並約於兩

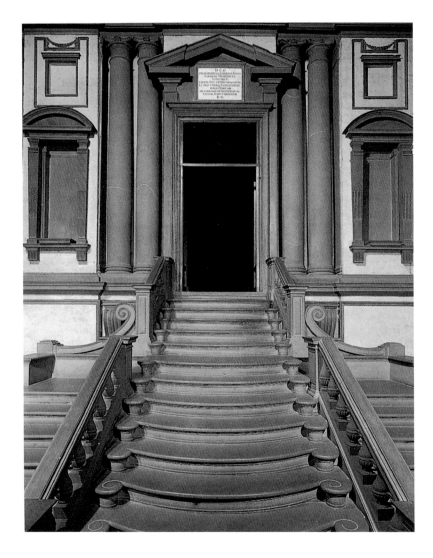

年後，為聖安吉羅的一個小教堂設計過一個門面。他作為一個建
築家，這些是他的既知的最初工作。後面先要討論到勞倫斯圖書
館，因為它的開始雖比梅迪奇教堂為晚，但完成遠比後者為早。
這圖書館所藏的是著名的抄本與版本，主要由柯西莫，「莊嚴的
羅倫佐」與教皇李奧十世所收集。米開朗基羅的最初設計是在
一五二四年，到一五二六年時建築物已大部分完成了，雖然圖書
館的樓梯設計，到三十年後方實現。

　　米開朗基羅最明顯的矯飾派的作品要算這所圖書館，它揉合

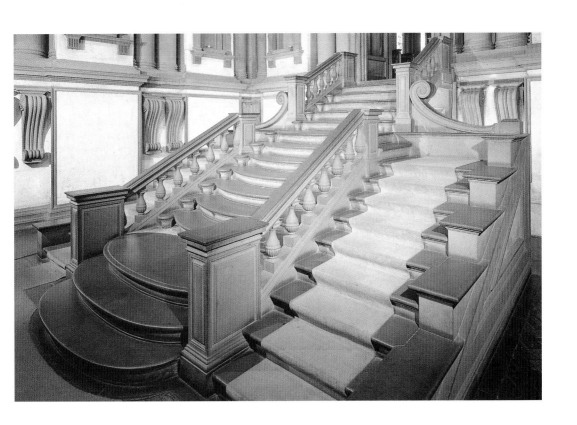

米開朗基羅
翡冷翠聖羅倫佐教堂
勞倫斯圖書館正門樓梯
1523～60

了所有最明顯的矯飾主義的跡象——故意破壞所有古典的規則，並且有壓倒性的沮喪與不安的效果。圖書館本身是一間狹長的房間，它的趣味遠不如高得多的大門口。大門口如此的高而前面空地不大，攝影者不可能用一個鏡頭攝得全景。書中的照片必須參考著看，如此高的門使我們敬畏。樓梯似乎無情且緩慢地將我們推開，並不歡迎我們拾級而上。我們如同面對黑色的冰河。如果為了避免它的中央主流，從側翼之一上去，然外方沒有欄杆保護，於是我們遭遇越不過的冰河裂口，我們畢竟還是非走中央主流不可。成雙地依牆而立的柱子，並不是站在牆壁的前面，而是要擠進牆壁中去。在角上三根柱子擠在一起，在這些柱子下方有螺形腳，而螺形腳並不直接支撐著柱子或任何東西。「瞎窗」的靠壁柱上粗而下細，並有不屬於任何古典柱子的柱頭，而柱身上有明顯的凹槽，瞎窗上方的方格，細弱而怪異。門的上方用的是古典的主題，但是其處理是極端的不古典。所有這一切用蕭穆的

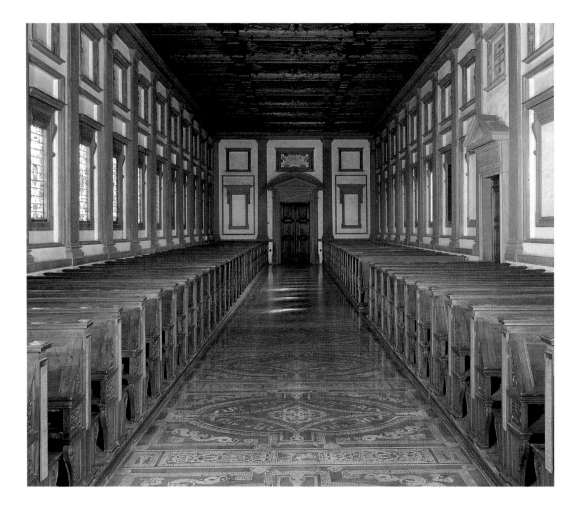

白色與嚴肅的黑色表現出來。

翡冷翠聖羅倫佐教堂勞
倫斯圖書館內部
1523～60

　　這圖書館的設計是米開朗基羅最冷酷無情地表達他的失望與
憤怒的作品，在〈最後的審判〉中有憤怒與殘忍，在後來的〈聖
母抱耶穌悲慟像〉中有憐憫與同情；但是在這圖書館的設計中，
只有靈魂與黑夜。我們不知道在這段時期裡有什麼事使米開朗基
羅痛苦；但是我們能容易地指出，一般人民的沮喪影響了他。他
的故鄉城市在亞力桑德羅的暴虐統治之下，亞力桑德羅是兇暴、
睚眥必報的人，他有公開的敗德行為和醜聞。據康第維說，亞力
桑德羅是如此的恨米開朗基羅，「要不是教皇的保護，他早已要
了他的命。克利門教皇逝世時，他不在翡冷翠，當然是神的保

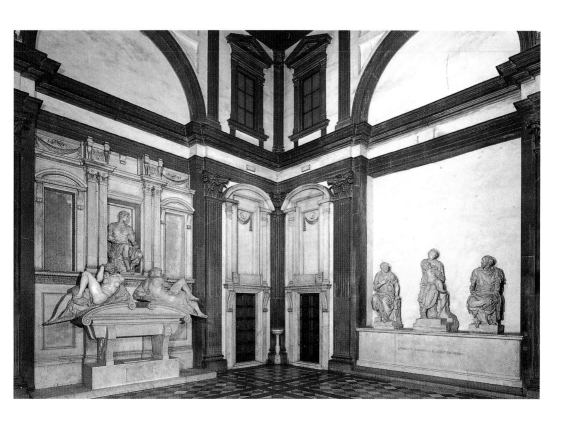

翡冷翠梅迪奇教堂

祐。」國內的暴政與國外新教漸漸的威脅，對米開朗基羅的共和主義與天主教信仰而言，同樣都是敵人。

梅迪奇教堂

從建築的意義上說，梅迪奇教堂重要性不大。圖樣是布隆尼勒希聖器室的翻版，米開朗基羅修改的部分只是將天篷加高了。建築完成於一五二四年，但是米開朗基羅的重大貢獻是後來的內部處理，然內部處理從未全部完成。有些神龕中沒有像，壁上沒有壁畫或灰泥塑型，與比較完成的羅倫佐的墓一加比較，便可看出光禿的牆與不調和的石像，顯見其未完成。現在要討論的便是這些石像。在這三具石像中，僅中間的〈聖母子〉是米開朗基羅

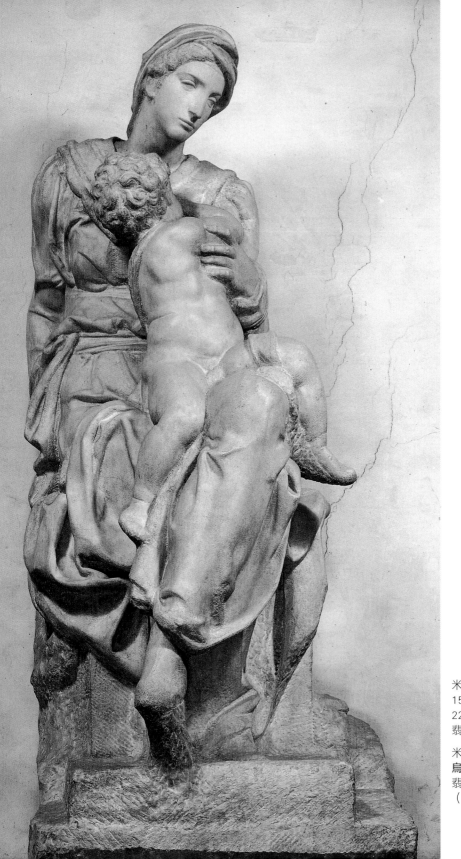

米開朗基羅　聖母子
1521～34　大理石高
226cm
翡冷翠梅迪奇教堂藏

米開朗基羅
烏必諾公爵羅倫佐陵墓
翡冷翠梅迪奇教堂
（右頁圖）

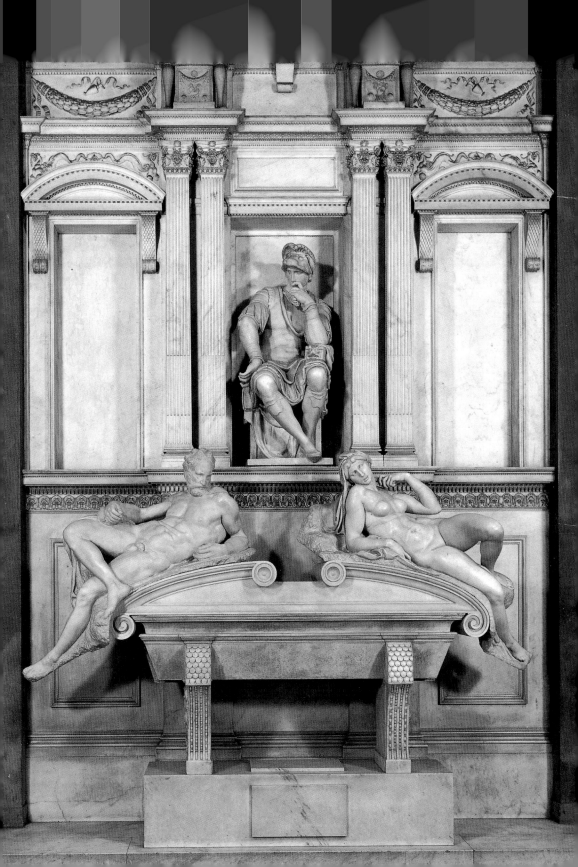

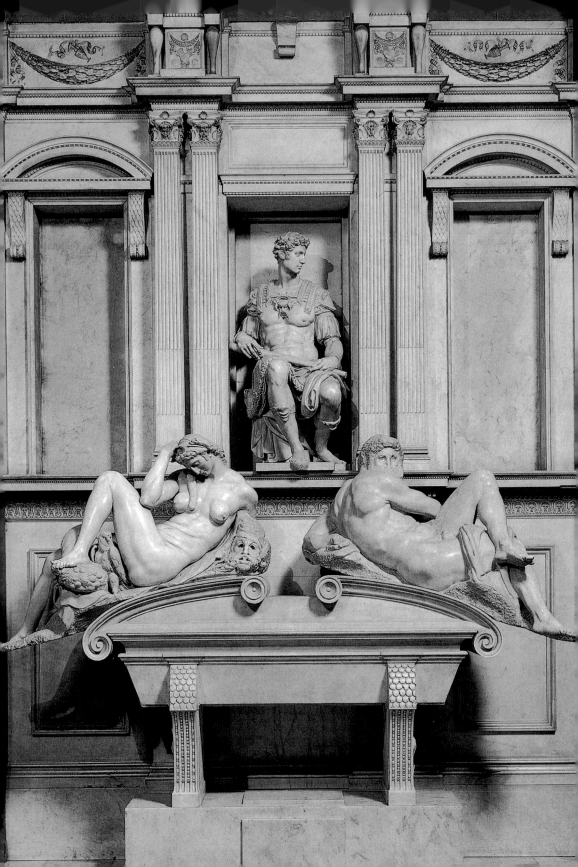

自己的作品，其餘的由他設計。這座石像最初的目的是放在梅迪奇家族的兩位教皇李奧十世與克利門七世的雙陵墓的頂上，但是這一計畫放棄了，它遂變成了一座沒有地方可放的石像，雖然它是極偉大的作品——米開朗基羅最偉大作品的之一。與〈布魯格聖母子〉一加比較，明白地顯示出他在動態的複雜關係中有了長足的進步。長長的迴旋身形上升，突然趨於平正，最後俯視的頭壓抑上升之勢。整個的設計像拉長的火焰，這是矯飾主義的要素，不久被極端的採用，主要見之於巴米吉尼諾與葛雷哥的作品中。〈大衛〉雖然也是這種格調，但是比較靜態。

這個抱負極大的教堂計畫，結果縮小為兩個墓，一是烏必諾公爵羅倫佐，另一是尼莫斯公爵吉利安諾，他們兩人是「莊嚴的羅倫佐」的子與孫，他們的石像不像真人。當時的人問米開朗基羅為何完全忽略「逼真」，他提出了驕傲而著名的答覆：「一千年之後，不會有人想知道這兩個梅迪奇家的人長什麼樣子。事實上，這些象徵性的人像是與躺在石棺上的四具人像有關的。」

就這座教堂的整個設計，對於米開朗基羅的觀念意向有許多解釋，但是我們認為最普遍的解釋是可滿意的：其設計象徵人類在時間中的活動與思想生活。米開朗基羅所設想的時間並不是週而復始的，而是成雙且對立的，白晝與黑夜、黎明與黃昏、男與女等等。如果我們從羅倫佐的墓開始看，我們發現陪伴他的，在右邊是女的〈晨〉，在左邊是男性的〈暮〉。他本身是思想生活的象徵。這種思想與行動的對立，在中世紀時代——如以但丁為例——是以萊契爾與蕾亞兩人做象徵的。米開朗基羅後來在教皇尤里艾斯的陵墓上，便曾使用這些像。他又像但丁，從不明顯地使用耶穌的對稱人物瑪利亞與馬太，像但丁創造皮裘麗絲與馬蒂爾達一樣，他創造了他自己的羅倫佐與吉利安諾。羅倫佐退居在他的陰影中。他的姿勢是在作深沉的默想，身體沉重而靜寂。即令他的不自然的右臂也是安靜的，因為它像在忘我的境界。他在這種笨拙的姿勢中默想，但是出神的人常現出這種姿勢，吉利安諾象徵行動的生活，陪伴他的男性的〈畫〉與女性〈夜〉。他的

圖見123頁

米開朗基羅
尼莫斯公爵吉利安諾陵墓
翡冷翠梅迪奇教堂

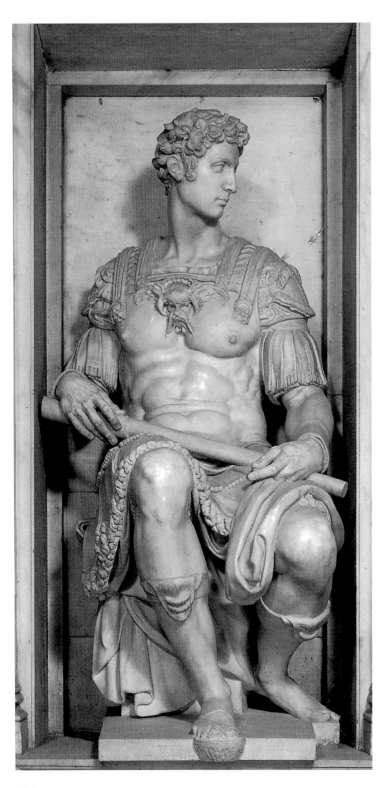

米開朗基羅
吉利安諾陵墓之吉利安諾像
（左圖）

米開朗基羅
吉利安諾陵墓之吉利安諾像
（局部）（右頁圖）

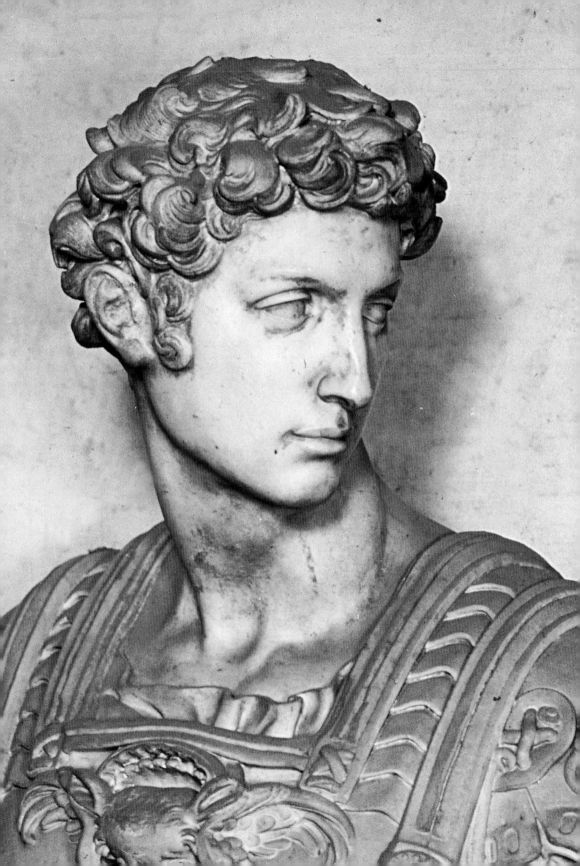

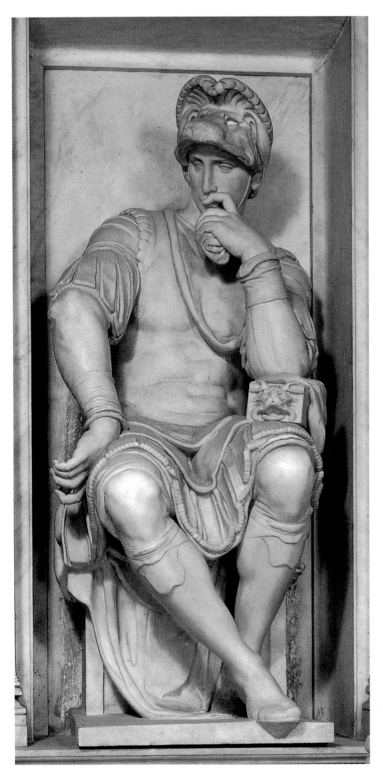

米開朗基羅
羅倫佐陵墓之羅倫佐像（左圖）

米開朗基羅
羅倫佐陵墓之羅倫佐像（局部）
（右頁圖）

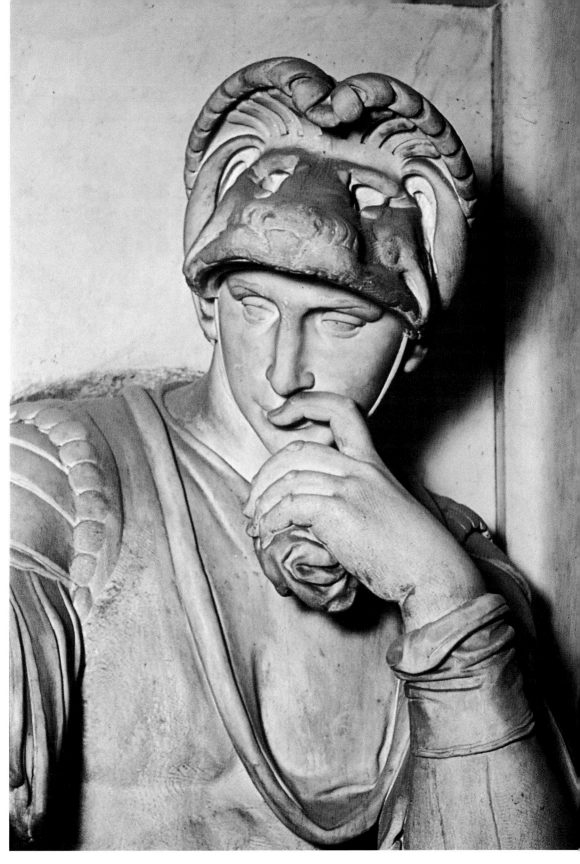

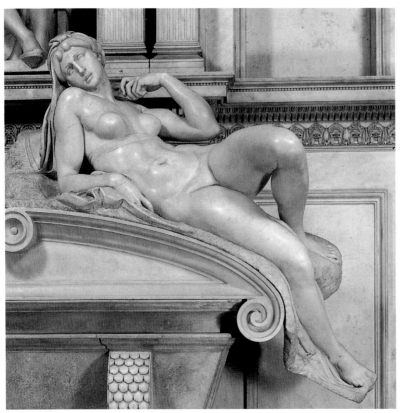

米開朗基羅　晨
1524～31　大理石
長203cm
翡冷翠梅迪奇教堂羅倫
佐陵墓
（右頁為局部圖）

巴蒂斯塔・法蘭科
晨　1540
黑色粉筆素描
26.5×38.1cm
溫莎堡皇家圖書館藏
（下圖）

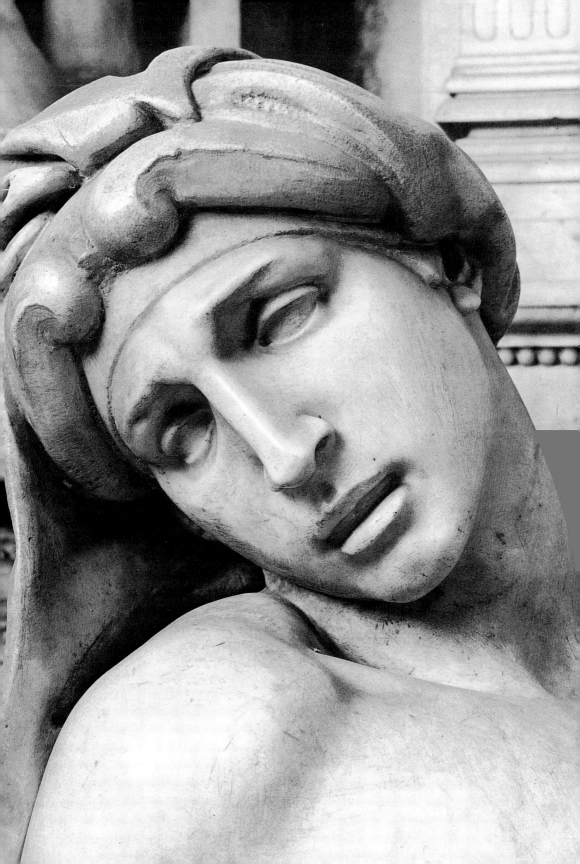

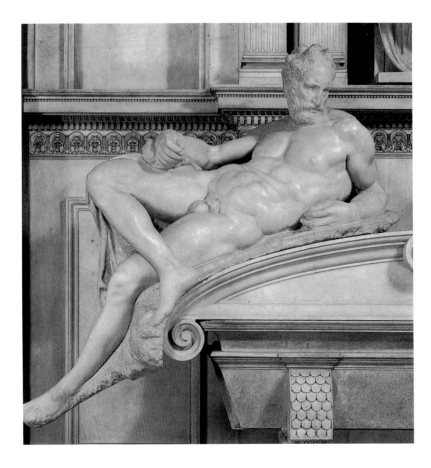

米開朗基羅　**暮**
1524～31　大理石
長195cm
翡冷翠梅迪奇教堂羅倫
佐陵墓

圖見133、134頁

　　身形是柔和機警的，手裡拿著指揮棒，他的腿的姿勢暗示他隨時
站起來採取行動。但是他的頭是有思想的，幾乎是嚴肅的。在米
開朗基羅想像中，沒有僅有行動而無思想的人。他似乎認為這種
人無異於野獸，會糟蹋他的藝術。必須始終記住的是，唯一具有
靈魂的人的身體，始終是米開朗基羅的主要工具。

　　「晨、暮、晝、夜」所顯示的是從早晨到晚上的四個正常
的次序，這與行動生活的觀念相符合。逆轉的次序則與思想相符
合，因為精神的黎明能被視為行動一天的結束和睡眠的結束。這
種含糊的觀念是與更深一層的意義相一致的，即是，完人的生活
是行動與思想兼有的，修道院裡規定工作與祈禱必須均衡，就是
這個意義。〈晨〉就塵世間的意義來說，是覺醒的意思，一個婦
人慢慢地、無力地醒來，還有點兒依依不捨她的夢鄉，討厭一天

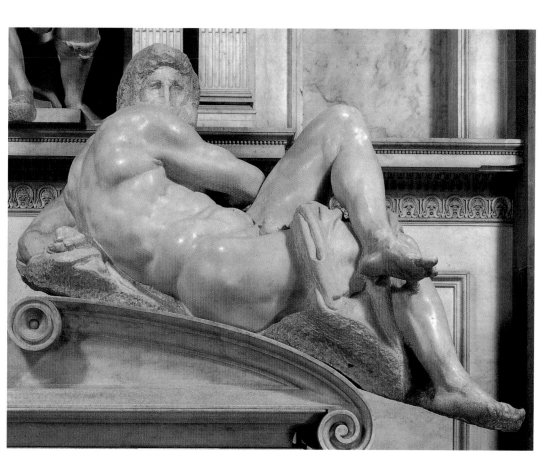

米開朗基羅　畫
1526～33　大理石
長185cm
翡冷翠梅迪奇教堂吉利
安諾陵墓

活動的開始。心理上的複雜性，使這個與其他的像不可能僅顯示簡單的寓意。它們並不「代表」某樣東西，它們是它們；它們存在具有人的無常與神秘。〈畫〉是一個男性，體格壯碩有力，但是並不自由，它上身的異常扭曲與手臂的緊張姿態，再度反映出米開朗基羅想像中奴隸受的桎梏。在〈暮〉中，男子比較安靜地躺著，他求生的掙扎已經緩和了，耐性地等待夜的來到。〈夜〉是睡眠，但是常有惡夢來襲，這是古老的象徵，貓頭鷹與可怕的面具中可以領會到的。

　　在這件〈夜〉的石像上方，有許多詩人懸掛他們的詩，翡冷翠青年詩人史特羅齊是其中之一，米開朗基羅答以四行詩，英國詩人伍茲華斯曾將此詩譯成英文。其詩：

　　夜固可感，做大理石猶為可喜；

133

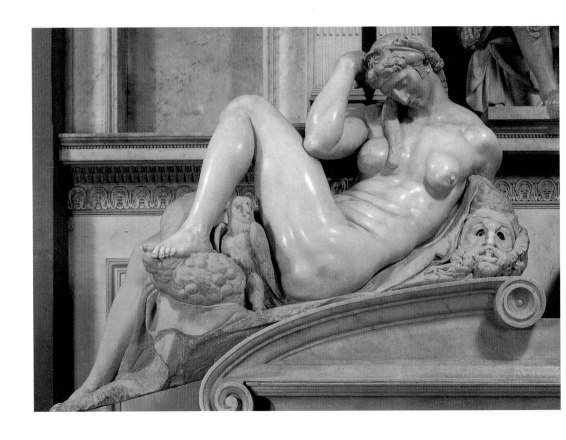

因為人間充滿可恥的惡行與苦惱時，

最好是不聽聞，也不看見。

那麼請你切莫喚醒我，說話輕聲些。

　　這故事的終結是必然的，因為繼夜而來的必然是黎明白晝，秋的黃昏又來了，多少世紀飛逝，最後又覺醒了，或者，如果你希求的話——米開朗基羅並不明此希求，最後的冬季到了，人與世界的終點到了。當我們站在這教堂裡環顧時，我們站在時間的漩渦之中心，觀察時間的對立，米開朗基羅將這個摸不透的迷，籠罩著我們。用這種文藝筆調來討論此一啟示，自必無從討論狹義的藝術氣質；但是這些藝術氣質是無贅述的必要的。這些人體是米開朗基羅最佳的雕刻，即令是未完成的部分亦無損絲毫，例如〈晝〉與〈暮〉的頭，在他熱情的錐子下，行動的生活使不可見的思想成為可見。

米開朗基羅　夜
1526～31　大理石
長194cm
翡冷翠梅迪奇教堂吉利安諾陵墓

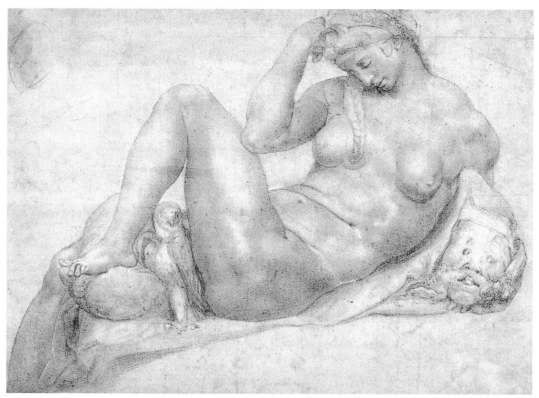

巴蒂斯塔・納狄尼　**夜**　黑色粉筆素描　27.6×39.7cm　溫莎堡皇家圖書館藏（上圖）
米開朗基羅　**夜**（局部）（下左圖）
米開朗基羅　**怪異頭像習作**　紅色粉筆素描　25.5×35cm（下右圖）

太陽神、勝利之神與素描：
1525～1533年

　　米開朗基羅在翡冷翠從事梅迪奇教堂的工作時，一群西班牙人與日耳曼人的烏合之眾軍隊，大事搜劫羅馬，其暴虐的程度使整個文明世界震驚，而羅馬是文明世界的象徵與故鄉。羅馬也是米開朗基羅深信的天主教的教廷所在。在翡冷翠，梅奇迪被驅逐了，而共和政府正在焦慮地等待著奧蘭奇王子的攻打。米開朗基羅負責城防工事的構築，在他擔任此次工作的時候，突然發生了不可抑制的恐慌，而逃到了威尼斯去。他被宣佈為非法之徒，但是後來翡冷翠原諒他而讓他回來。一五二九年，教皇與皇帝在巴塞隆納簽訂條約，宣佈私生子梅迪奇・亞力桑德羅為翡冷翠的統治者。翌年，翡冷翠投降，亞力桑德羅以世襲大公爵的頭銜取得政權。米開朗基羅深深珍視的翡冷翠的自由，至此終於扼殺。亞力桑德羅原諒他擔任抵抗的角色，但是以他恢復梅迪奇教堂的工作為條件。對談判寬恕他罪狀的教皇的全權特使，米開朗基羅送了他一座小小的雕像以作為酬謝。這石像便是所謂的「太陽神」或「大衛」。稱它為〈太陽神〉似乎比較合適，因為瓦沙利稱此石像為太陽神。踩在它右腳下的，是被太陽神殺死的怪蛇的頭（如果是大衛的話，則應該是戈利亞斯的頭），他的姿勢是要從箭袋中抽出一支箭（如是大衛則是彈弓）。因為這些細部都沒有完成，我們不能絕對確定。這是一件可喜的小型作品，有片刻安詳滿意的表情。

　　更為重要的是〈勝利之神〉，很可能雕刻於同一時期，但是沒有確實的證明。它可能是晚至一五三二年的作品；它可能是用於教皇尤里艾斯二世的陵墓，或者聖羅倫佐教堂的正面；它可能象徵翡冷翠自由的被打倒，或者它有私人色情的意味。古老的批評家往往將這件作品與羅馬青年貴族卡瓦瑞里發生聯想，米開朗基羅約於一五三二年認識卡瓦瑞里，自此對他有長時期的深

米開朗基羅
勝利之神 1532
大理石　高261cm
翡冷翠維琪奧宮藏
（右頁圖）

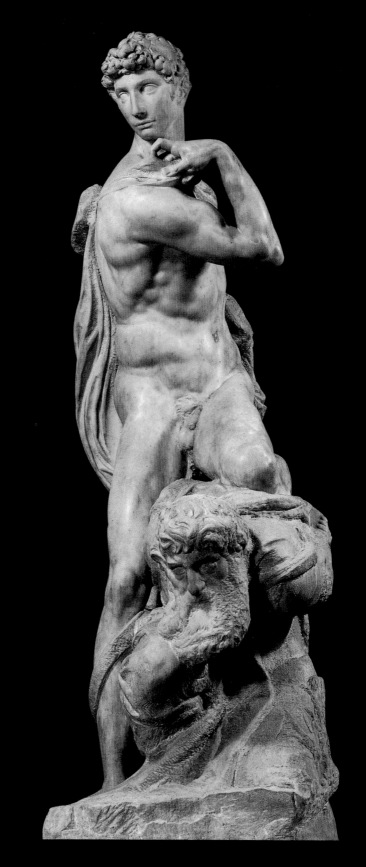

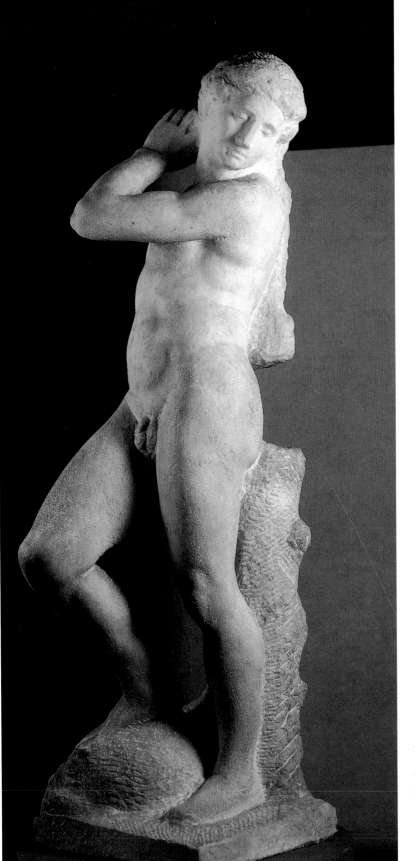

米開朗基羅　**太陽神**
1525～31　大理石
高146cm
翡冷翠巴傑洛美術館藏

米開朗基羅
女性半身像，老人的頭像、小孩的胸膛習作
1530　粉筆素描
35.7×25.2cm
（左圖）

米開朗基羅
預言者約拿習作
1530　粉筆素描
33.5×26.9cm（右圖）

他曾經為他做了許多詩，但是詩情都是水準極高的柏拉圖式的愛，勝利之神跨下的老人確像米開朗基羅是無可否認的，但是這種狹窄的與無性格的解釋是不能接受的，這座石像當然有更廣大的意義——青年取代老年，宗教或政治上的新思想取代舊思想；米開朗基羅在他的詩裡不斷地悲嘆老年的壓迫，但是不論我們認為它是什麼，它總是一件具有神秘與啟示力量的作品。下面是蹲著的，恐懼的與屈服的身形，上面是頎長而懷著遠大夢想的身形，有「精磨」的部分和「毛刻」的部分。無論如何這是一件矯飾派的作品，充滿不安和模稜兩可的意義。

在賞析〈最後的審判〉之前，先介紹若干張素描。最著名的卻也引起最大爭論的素描〈弓箭手射擊赫姆〉，哥德稱它是「神秘的，譬喻的圖畫，很可能描繪的是肉慾的力量」；但是戈爾希德引述米開朗基羅一首十四行詩中的兩行，以駁斥哥德的說法，這兩行詩是：

幾已到達彼岸的靈魂。

是抵抗無熱狂的愛之箭的盾。

因此赫姆也許代表靈魂，箭射不到他，箭射在盾上，箭的線條極淡，在翻印版上幾乎看不清，但是即令我們採用哥德的肉

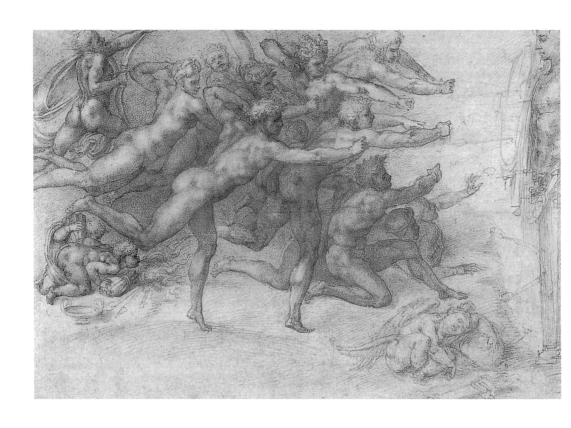

慾說法──素描所繪的是肉慾的「失敗」，仍有許多問題無法解答。如所有弓箭手裡為何僅一人有弓？那人的弓作何用途？他的披布是什麼意義？吹火的或睡在火上的是誰？如果沒有這些意義深長的人像之謎，這是一幅偉大的素描。大部分向前傾的弓箭手，前面蹲伏的弓箭手，持弓箭的那人向前衝進，所有這些動態面對赫姆的靜止，衝進的海浪被絕對的靜擋回。

　　〈山姆森與戴麗拉〉與〈赫鳩利斯的三事〉，在文學主題上並無問題，前一張描繪使人驚異的是不太成比例與處理的特異。小而脆弱的戴麗拉，畫得草率而且呆呆的樣子，騎在軀體壯大堅實的山姆森身上，明顯表達出其寓意的主題，即是，如果大者淪入德性缺點的話，小者能在精神上與肉體上摧毀大者。在〈赫鳩利斯的三事〉這張畫裡，有三個分別的主題：他殺死尼敏獅、蒂鐵烏斯摔角，以及對九頭蛇的戰鬥。在基督教的意義中，他是一種積極人生的象徵；他克服野獸、惡人及魔怪，對此種解釋，戈

米開朗基羅
弓箭手射擊赫姆
1530　紅色粉筆素描
21.9×32.3cm
溫莎堡皇家圖書館藏

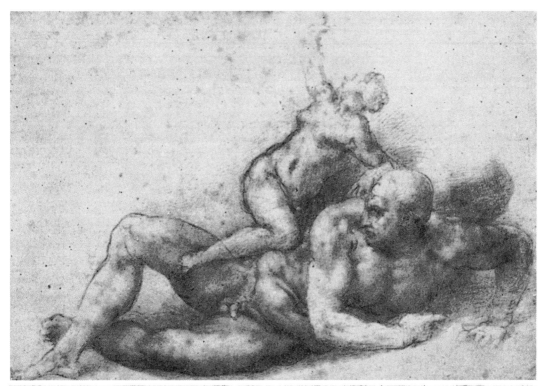

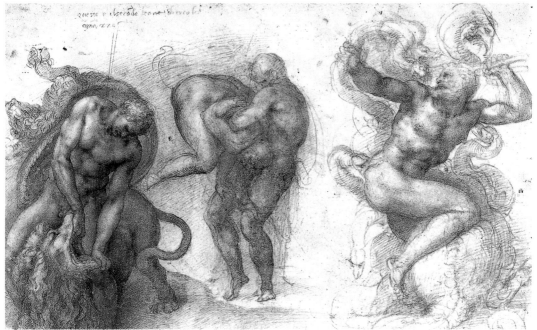

米開朗基羅　**山姆森與戴麗拉**　紅色粉筆素描（上圖）
米開朗基羅　**赫鳩利斯的三事**　1530　紅色粉筆素描　27.2×42.2cm　　　溫莎堡皇家圖書館藏（下圖）

141

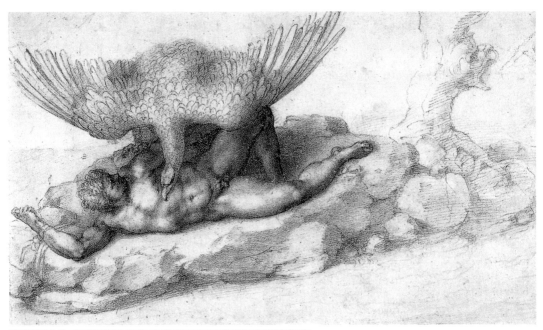

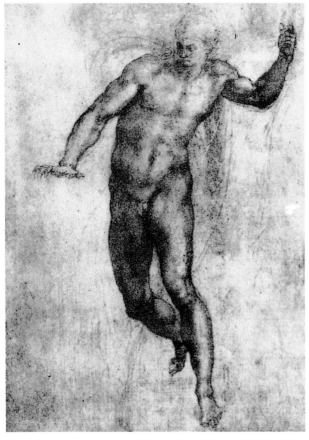

米開朗基羅　**蒂鐵烏斯**　1533
黑色粉筆素描　19×33cm（上圖）

米開朗基羅　**基督復活草圖**　黑色粉筆素描
（右圖）

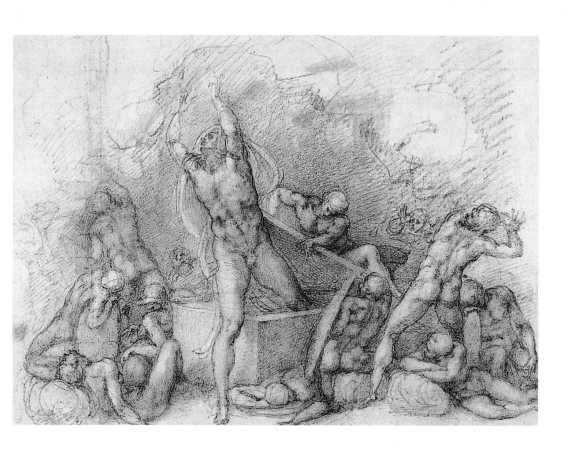

米開朗基羅　**復活**
1532　粉筆素描
24×34.7cm
溫莎堡皇家圖書館藏

爾希德曾有令人信服的引述。在描繪中，左邊的主題畫得比較細緻，而〈蒂鐵烏斯〉是畫得更為精緻，像這樣的素描已經變成圖畫，而不再是研究用的草圖。誠然這是為湯瑪索所作的圖畫表達，其寓意似乎是清楚的。蒂鐵烏斯是一個巨人，因為私通之罪而被投入地獄，所受的處罰是禿鷹永遠啄食他的肝，而他的肝永遠重生。

　　於米開朗基羅在作〈蒂鐵烏斯〉時，他還作了一連串〈復活〉的素描，甚至把這兩個主題畫在一張紙上，在〈蒂鐵烏斯〉這張畫的背面，他勾出了基督站起來的身形。他淺淺勾出似墓的輪廓。而本書中所介紹的三張〈復活〉素描，第一張〈復活〉（1532）的精緻程度最接近〈蒂鐵烏斯〉，身體除了右手與右腳之外，繪得很精細，但是墳墓、屍布，以及習慣上的十字架小旗，勾得太淺，在多數的複製中都不能見。第二張〈基督復

米開朗基羅
基督復活　1520〜25
黑色粉筆素描
15.5×17.1cm
巴黎羅浮宮美術館藏

米開朗基羅
復活草圖　1532〜33
黑色粉筆素描
32.4×28cm
倫敦大英博物館藏

活〉（1520-25）是與前者鮮明的對照，極為粗枝大葉，成熟地顯示素描的生氣，尤其是上升的基督身形。第三張〈復活草圖〉（1532-33）比較細緻，然在前面躺著的士兵僅有幾根線條。我認為左邊與右邊線條極淺的士兵，後來不打算畫了，是因為會損害到以耶穌為中心的一群緊湊的人物。

〈以賽克的犧牲〉這張素描，因為亞伯拉罕有極深的輪廓線而破壞了，而這輪廓線是別人添上去的。身體扭曲的以賽克與身體長而有波狀曲線的亞伯拉罕，顯然與矯飾主義的觀念相合。

這一組素描裡的最後兩張是〈費登的摔倒〉，與〈復活〉同屬一類。第二張〈費登的摔倒〉，畫得極精細，是為湯瑪索而畫的，但是普遍認為那一張沒有第一張好。第一張畫的文學主題是一般人所熟悉的。據瓦沙利說，教宗曾向米開朗基羅建議，在教皇禮拜堂的入口處畫一張傲慢之罪的畫。這是在他開始從事〈最後的審判〉之前的作品，日期大概與〈費登的摔倒〉素描相同，

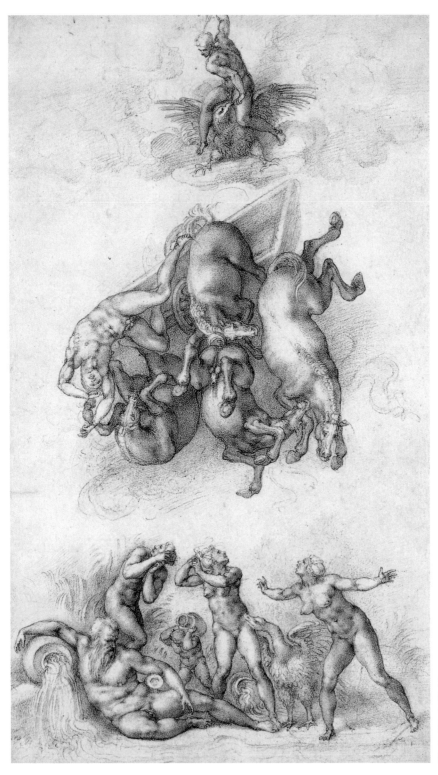

米開朗基羅
費登的摔倒
1533
黑色粉筆素描
41.3×23.4cm
溫莎堡皇家圖書館藏

米開朗基羅
最後的審判草圖
41.5×29.8cm
翡冷翠卡沙布那拉提美
術館藏

這也許解釋了為何有此主題。在這方面就與湯瑪索的關係而言，從致米開朗基羅的信上看出，湯瑪索是一位極謹慎的青年，也許米開朗基羅與但丁一樣，覺得他自己有犯罪的危險。但從這張畫的表現來看，並沒有畫得過火。費登本人與上方的席烏斯，只是畫一個概略，而下方費登的妹子們與同父異母弟，只是一個輪廓。顯然，米開朗基羅集中於馬匹栽倒的概念，但是跌倒經驗的表達，其用力並不亞於〈復活〉中的耶穌。

米開朗基羅　**埃及豔后**　1533〜34　粉筆素描　35.5×25cm　烏菲茲美術館藏（上圖）
米開朗基羅　**站起來的耶穌**　1532　粉筆素描　37.3×22.1cm　溫莎堡皇家圖書館藏（右頁圖）

148

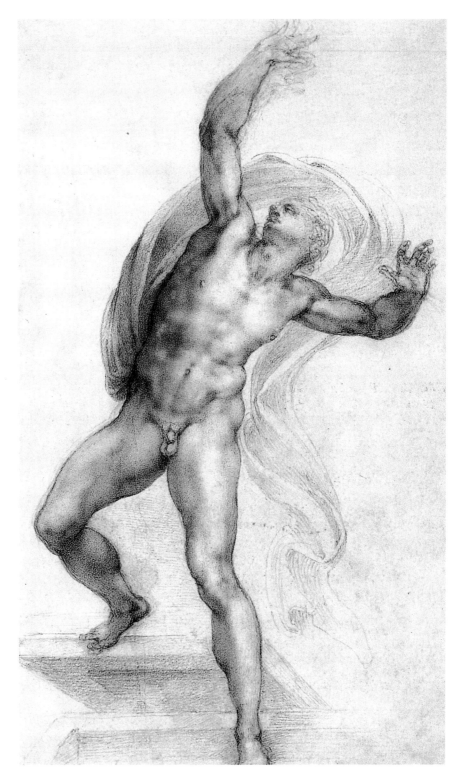

大壁畫〈最後的審判〉的製作

　　米開朗基羅於一五三三年十一月至翌年五月，在羅馬從事尤里艾斯教皇陵寢的建造之際，他接受了教皇克里門七世的請託，在教皇禮拜堂畫〈最後的審判〉。他回到翡冷翠一段短暫時間，然後於九月時離開了該城。他回到羅馬後兩天，教皇克利門七世逝世，由法納斯繼任而為保祿三世。他立即催促米開朗基羅完成教皇禮拜堂的工作。這張壁畫是在祭壇的一端，兩面窗子必須堵起來，內方再建一垛牆，這牆微微前傾，使它不致積集灰塵。雖然有此預防措施，但是這張壁畫的狀況遠不如天篷上的畫。在祭壇上點燃的蠟燭與紙張焚燒的薰染下破壞了一部分，但是主要的破壞是楚萊特會議之後的嚴格主題。教皇保祿四世於一五五五年當選教皇之後，命令凡裸體畫像一律添上衣服，這件工作是由伏特拉做的，因此伏特拉贏得了「褲子裁縫」的綽號。然當教皇的命令傳達到正在做這件工作的米開朗基羅耳裡時，這位高齡而疲憊的巨匠說，「請你轉告教皇，這是一件小事……還是請他在世界大事上多費心思吧。修改一張畫是舉手之勞。」後來做了三次恢復原狀的工作。但是嚴重受損壞的總是米開朗基羅的畫，現在的畫面設計大部分是米開朗基羅的。這幅受損壞的畫，比世界上任何完整的畫更為崇高。

　　這幅壁畫不像天篷上的畫分成方格，它是完整的有機組織。它最初的概念也許形成於一五三四年春，如素描所暗示，在此素描裡，耶穌已有其最後的地位和概略的姿態，但聖母從祂的右邊接近，狀似請求，在米開朗基羅的壁畫中並無這種憐憫的表達。當然米開朗基羅無意將聖母畫成裸體，不過他像包括拉法爾在內的其他畫家，在初期的研究素描中，通常將人形畫作裸體，以建立四肢的動態姿勢。

　　這張壁畫的支配性主題是大群旋風似的人體，而以耶穌處於最高位置。在他的左上與右上是不可避免的半月形窗頂，米開朗

米開朗基羅
最後的審判（修復前）
1536～41　壁畫
1700×1330cm
梵諦岡西斯丁禮拜堂
（右頁圖）

150

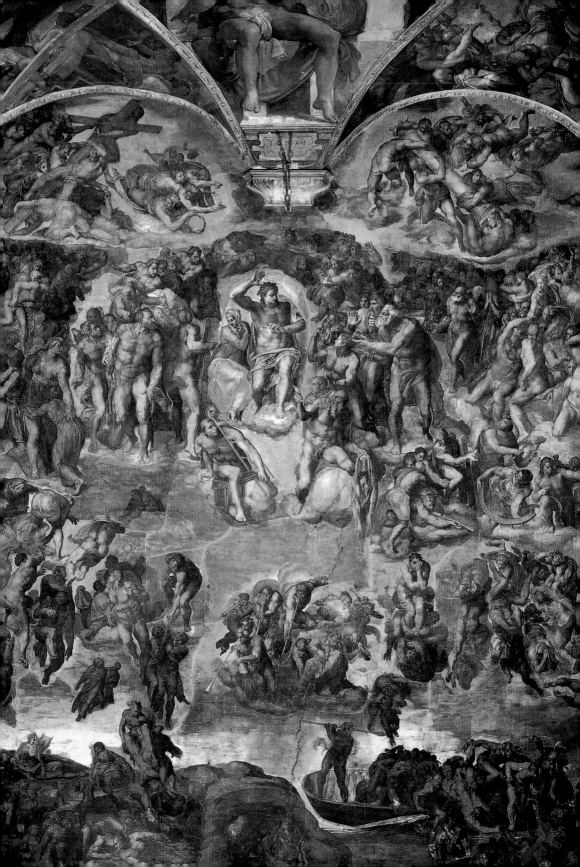

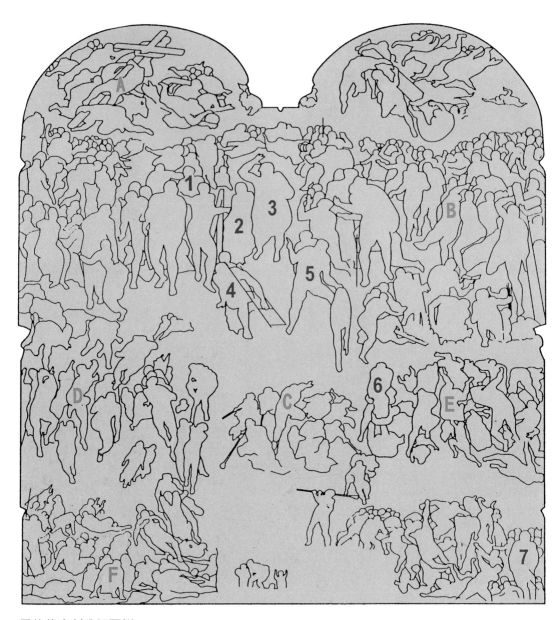

最後的審判分解圖説

A.扛著耶穌受難十字架的天使們

B.十二使徒與殉教的聖者們

C.吹號角的天使們

D.上升到天國的靈魂

E.墮落至地獄的靈魂

F.被天使的喇叭喚醒的墳墓裡的死者

1.拉格爾

2.聖母瑪利亞

3.耶穌

4.聖羅倫斯

5.聖巴多羅買

6.受罰的靈魂

7.地獄看守者邁諾斯

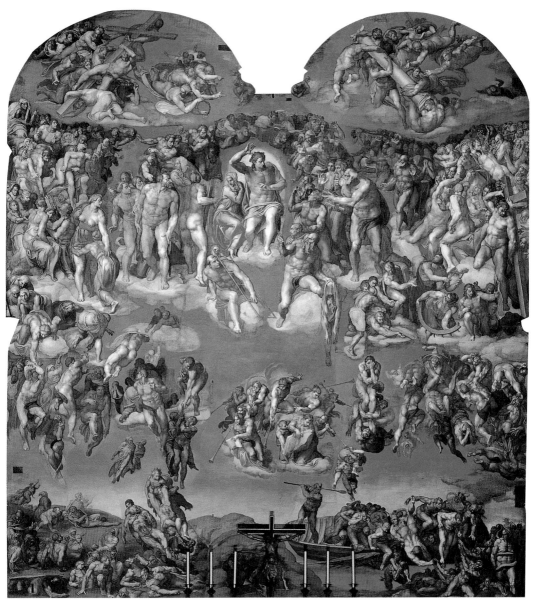

米開朗基羅　**最後的審判**（修復後）　1536～41　壁畫　1700×1330cm　梵諦岡西斯丁禮拜堂

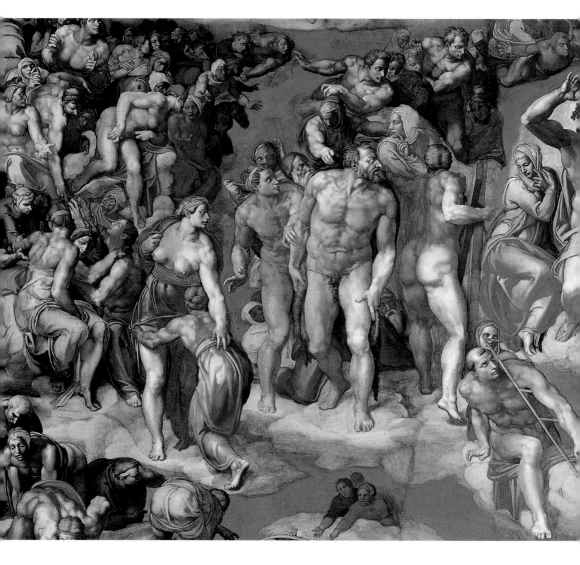

基羅無法將這兩部分納入主題中,這兩塊地方畫的是天使扛著耶穌受難的十字架。畫中的人物並不是「聖畫」中的那類乏味的人像,也不是那種優雅的聖靈,而是著魔似的人群,表現出處罰的主題。在耶穌的右邊是聖母瑪利亞與雅各的十二子,左邊是使徒們。這些人構成上部的弧形。在角上,在祂右邊是希伯來女人與女巫們,在祂左邊是先知、懺悔者與殉道者。所有這些人物是整個的上部,都是已受過審判並且均在天堂中的。在耶穌直下方是聖勞倫斯與聖巴多羅買。再向下,構成旋形之基礎的是吹號角的

米開朗基羅
最後的審判(局部)
梵諦岡西斯丁禮拜堂

154

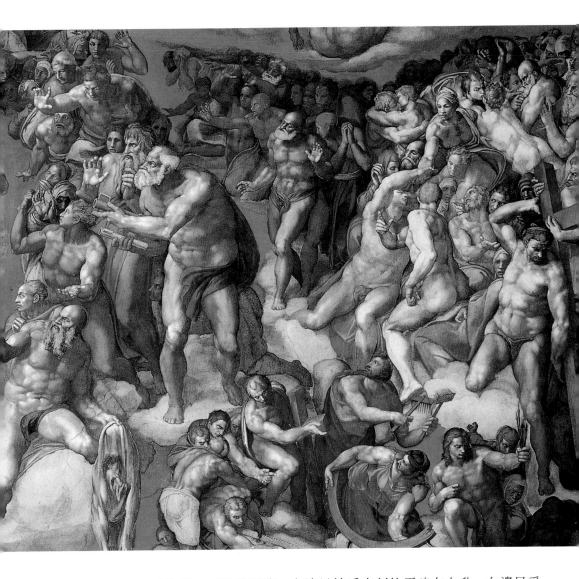

天使們。天使的兩邊，右邊是接受審判的靈魂在上升，左邊是受罰的靈魂在墮落。下方的角上，右角是死亡的復活，左邊是受罰者進入地獄。此下部是肉體與精神死亡的地區，但是在耶穌的下方部分是空的。

為「世界審判者」的耶穌，有可畏的偉大權力，身體是如此的粗大，超出人體的比例甚遠。這是米開朗基羅當時心境的寫照，他顯示出耶穌只是罪人的審判者，在祂的責罰中祂顯得冷淡與高傲，好像發出可怕的宣判：「你該被詛咒的，離開我，去地

獄吧！」對米開朗基羅而言，當時他似乎認為世界充滿著罪惡，即令是獲救的少數人也無快樂可言。只有「聖母」轉過頭俯視上升的靈魂，並且似乎恐懼她的兒子會永無止境地宣判。在這段時間裡，米開朗基羅好像只記得但丁的「地獄篇」，而忘記了「煉獄篇」的希望與「天堂篇」的勝利。甚至在他所描繪的天堂中沒有歡樂、沒有安逸、沒有但丁的白色玫瑰的蹤形、沒有但丁《神曲》中輝煌與至樂的結束。與瑪利亞相隔兩個人的是拉格爾，這兩個像極相似，相信米開朗基羅的心智又朝著兩個地方奔馳，活動的方向與沉思的方向，在此提醒我們瑪利亞的另一面，拉格爾睜開的眼睛與手勢，與瑪利亞內省的眼睛及自求保護的姿態，是一個對照。聖勞倫斯卻是上身前傾，仰視審判的可怖與正義。他

米開朗基羅
為最後的審判所作的素描習作
1535　黑色鉛筆素描
34.4×29cm（上圖）

米開朗基羅
最後的審判（局部）
耶穌與聖母瑪利亞
梵諦岡西斯丁禮拜堂
（右頁圖）

米開朗基羅
最後的審判（局部）
梵諦岡西斯丁禮拜堂
（158、159頁圖）

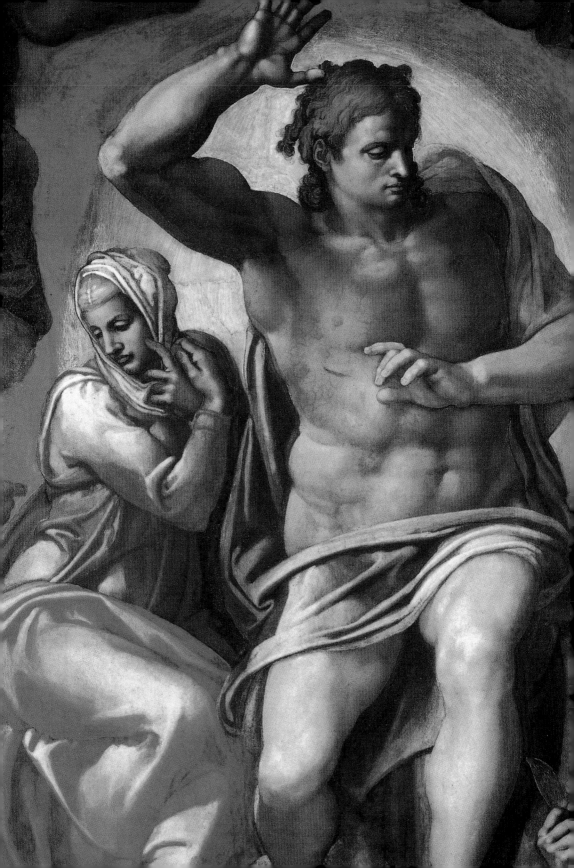

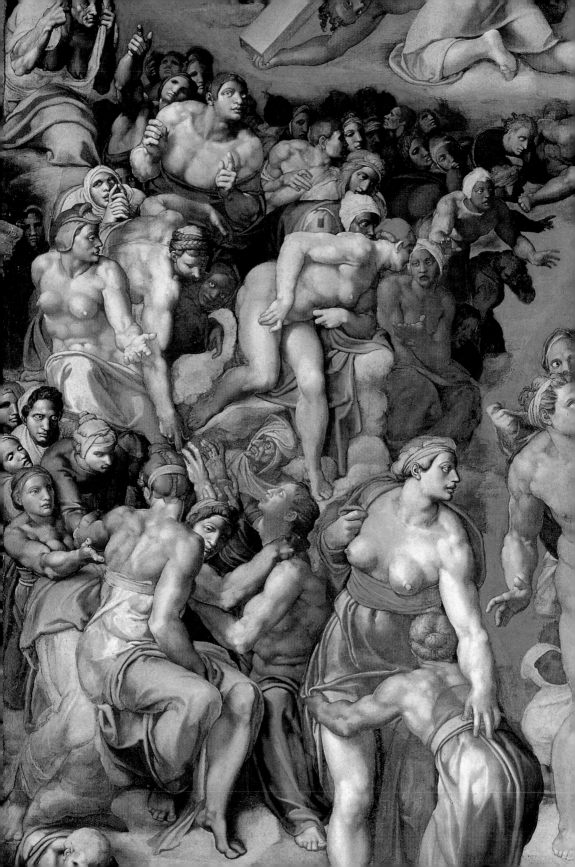

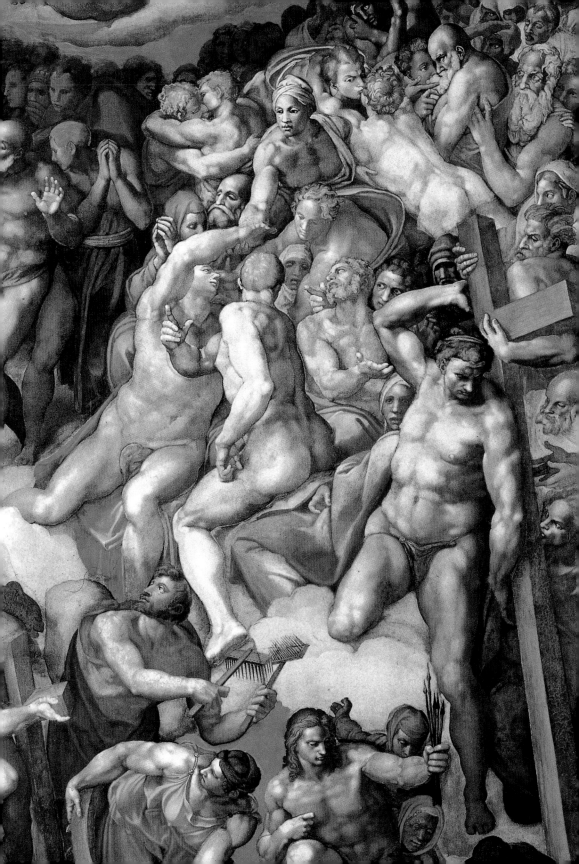

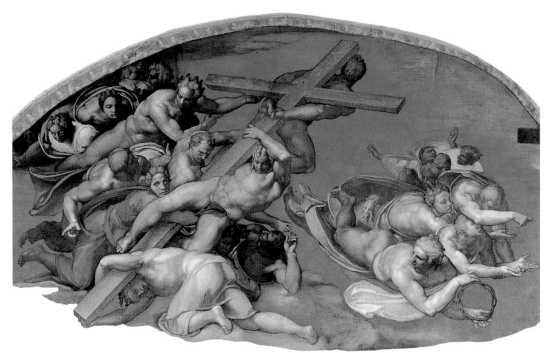

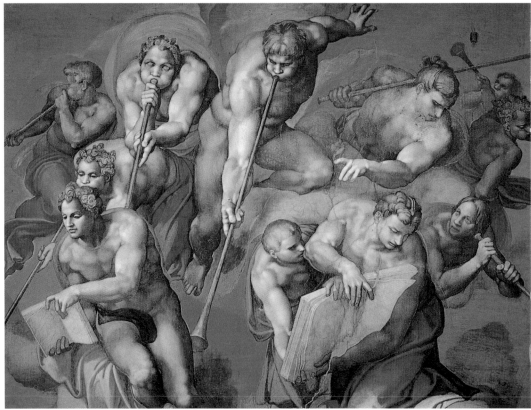

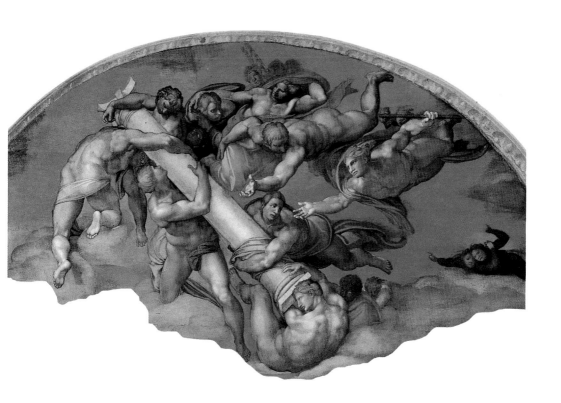

米開朗基羅
最後的審判（局部）
天使舉起「受刑柱」
右半圓壁畫
梵諦岡西斯丁禮拜堂
（上圖）

米開朗基羅
最後的審判（局部）
天使舉起十字架
左半圓壁畫
梵諦岡西斯丁禮拜堂
（左頁上圖）

米開朗基羅
最後的審判（局部）
吹號角的天使們
梵諦岡西斯丁禮拜堂
（左頁下圖）

肌肉堅實的左臂，拿著他殉道的烤架。

　　這壁畫中的芸芸眾人，每人的身體和臉都具練達的個性表現，沒有不能單獨顯示細部的，但是我們在這裡顯示數張。第一張是〈受罰的靈魂〉在恐懼之中，他一度堅強的身體因恐懼而軟弱了。一個有兇惡的臉的魔鬼正在把他向下拉；另一魔鬼抱著他的小腿，讓他不能掙扎，並增加他下墜的重量；而第三個魔鬼在咬他和抓他。必須要記得，這張畫並不是為取悅於觀光客而設計的。米開朗基羅畫的是最後審判日，所以當教皇看見壁畫後而不免喊出：「主呀，你於審判之日請勿判我有罪。」米開朗基羅聽了很高興。

　　以審判為主題，自然不免談到死亡問題，但是有一個細部，談到死亡似乎是直接出現的，這個細部在整個壁畫的複製中幾乎無足輕重。它是在左邊底部一群人的中央。在相對的角上有一個解答──樣子可怖的邁諾斯。

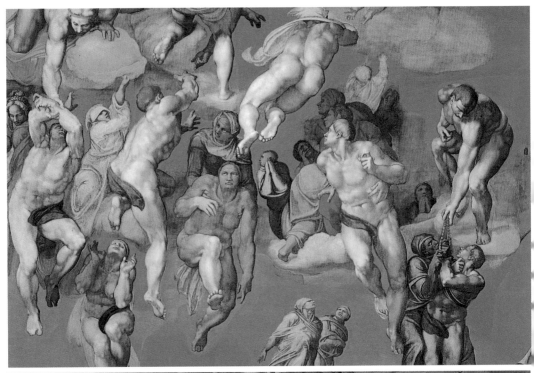

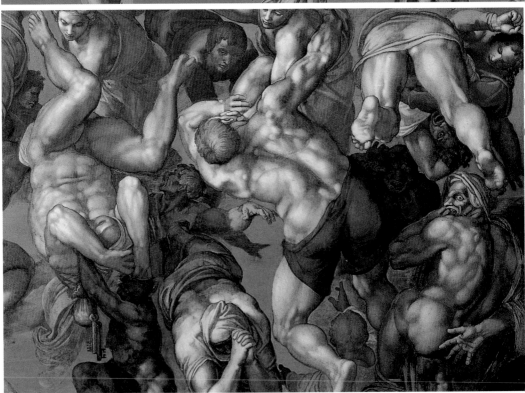

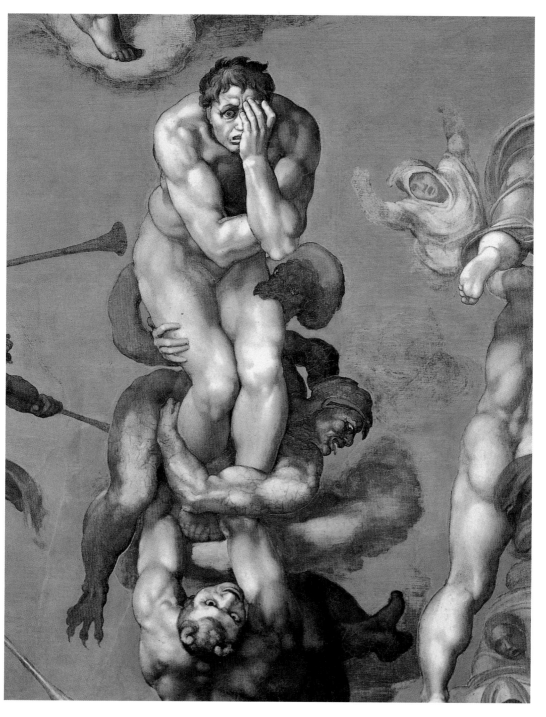

米開朗基羅　**最後的審判**（局部）受罰的靈魂　梵諦岡西斯丁禮拜堂（上圖）
米開朗基羅　**最後的審判**（局部）上升到天國的靈魂　梵諦岡西斯丁禮拜堂（左頁上圖）
米開朗基羅　**最後的審判**（局部）墮落至地獄的靈魂　梵諦岡西斯丁禮拜堂（左頁下圖）

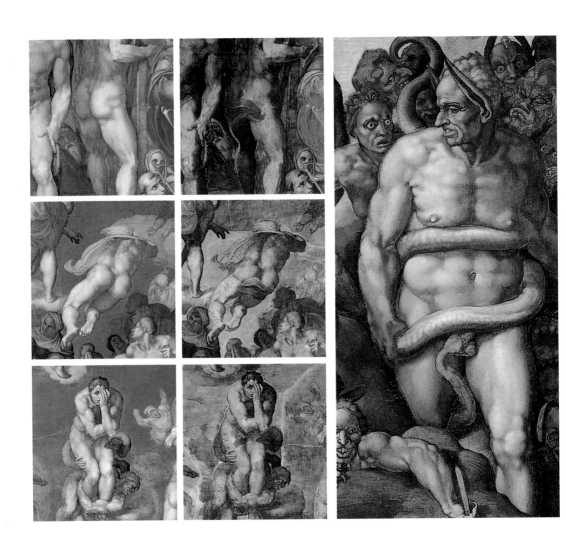

　　米開朗基羅的〈最後的審判〉完成之後，轉變了義大利藝術的整個路線，最終也轉變了全歐的藝術路線。它變成矯飾主義的主要來源，並成為巴洛克派的基礎。藝術家們成群結隊來觀賞這幅壁畫，而他們的稱頌之聲不絕於耳，但是至少有些神學家對此畫覺得不愉快。於此畫揭幕後五年，反改革的進行如火如荼，在楚萊特會議之後，繼之藝術中的嚴格，阻延了巴洛克派的發展，直到天主教的勝利得到保證之後，巴洛克派方自羅馬散佈出去，達到其餘新教地區；但是米開朗基羅未曾活著見到他天才的傲人成果。

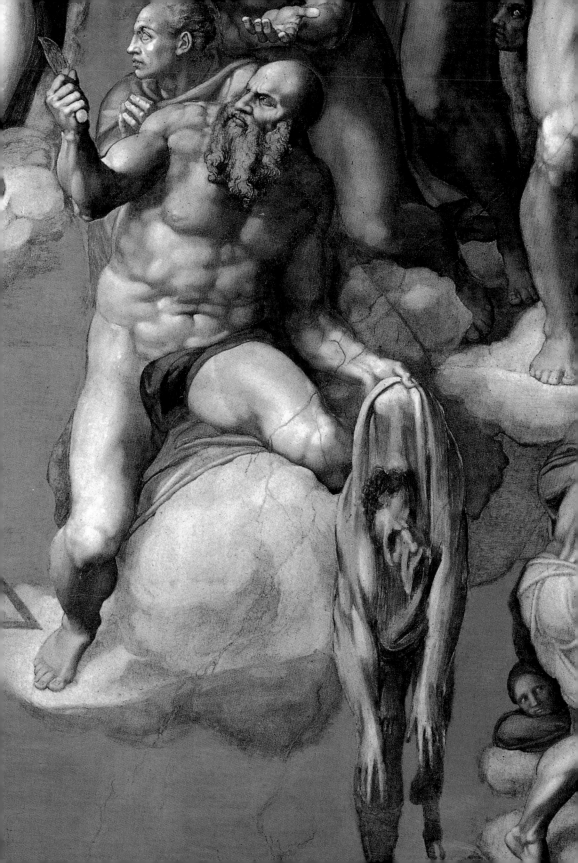

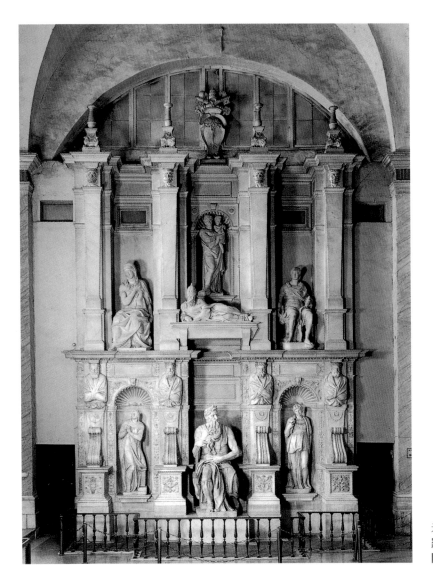

米開朗基羅
**羅馬教皇尤里艾斯二世
陵寢**

雕刻與繪畫：1542～1545年

　　最後必須談談長時間以來，未曾動手的尤里艾斯教皇的陵寢的工作。於一五三二年簽了第四次合同，但是〈最後的審判〉使他無法分身執行此項合同，米開朗基羅曾經誇張地說：「我因為受此墓的束縛，而浪費了我的一生。」第五次合約簽訂於

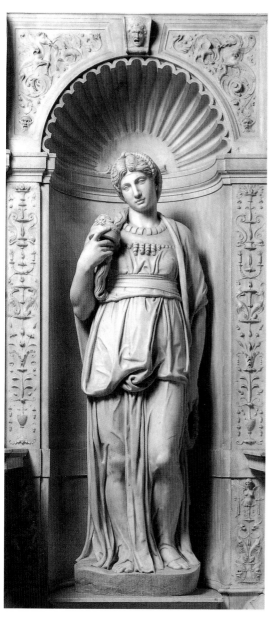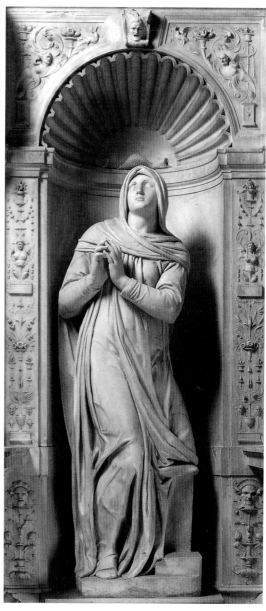

米開朗基羅　蕾亞
大理石　高209cm
羅馬教皇尤里艾斯二世
陵寢（上左圖）

米開朗基羅　萊契爾
大理石　197cm
羅馬教皇尤里艾斯二世
陵寢（上右圖）

一五四二年，只要求米開朗基羅提供三具他親自雕刻的石像即可。其中之一是〈摩西〉，另外兩具是已完成的奴隸像。但是後來有兩具新作品代替，奴隸像歸還梅迪奇教堂。於一五四五年尤里艾斯的陵寢在溫柯里的聖彼得教堂中建立起來，大部分的作品出自他人之手，此處只談兩件新作品。米開朗基羅似乎用抽象的

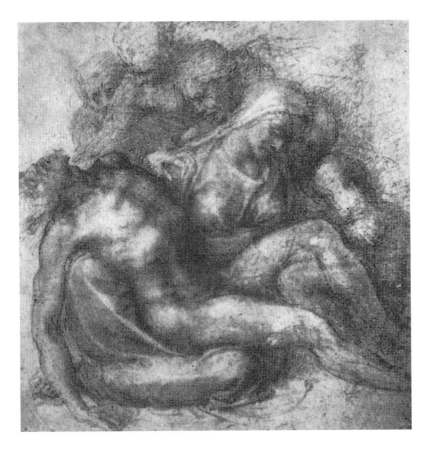

米開朗基羅
聖母抱耶穌悲慟像
黑色鉛筆素描

名字命名這兩具石像，但是從瓦沙利開始，便稱這兩具石像為
〈蕾亞〉與〈萊契爾〉，但丁亦依照傳統，將這些名字用作抽象
觀念的符號。米開朗基羅在〈萊契爾〉這件石像上，又回返到他
的第一具〈聖母抱耶穌悲慟像〉的柔和，只是他現在的表達更昇
華了。在〈聖母抱耶穌悲慟像〉中有憐憫死者的神情；在〈萊契
爾〉中卻是默想活著的耶穌的神態。身體緩緩地轉過來，愉悅
的默想的頭跟著轉，與扭曲和衝刺的身形完全不同。米開朗基
羅在這段時期裡是他生命的風暴中最諧和的時代，甚至比萊契爾
崇高的沉靜有過之而無不及。〈蕾亞〉一雙手拿著王冠，她的頭
髮通過王冠，另一雙手拿的是桂冠。像梅迪奇教堂中的〈吉利安
諾〉，她是在沉思。在此，只能再重覆說一次，在米開朗基羅的
觀念中，沒有純然動的生命。

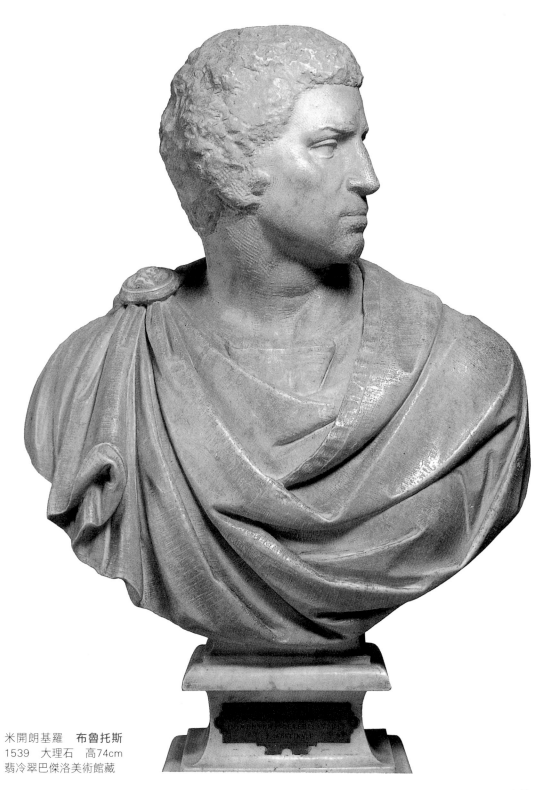

米開朗基羅　**布魯托斯**
1539　大理石　高74cm
翡冷翠巴傑洛美術館藏

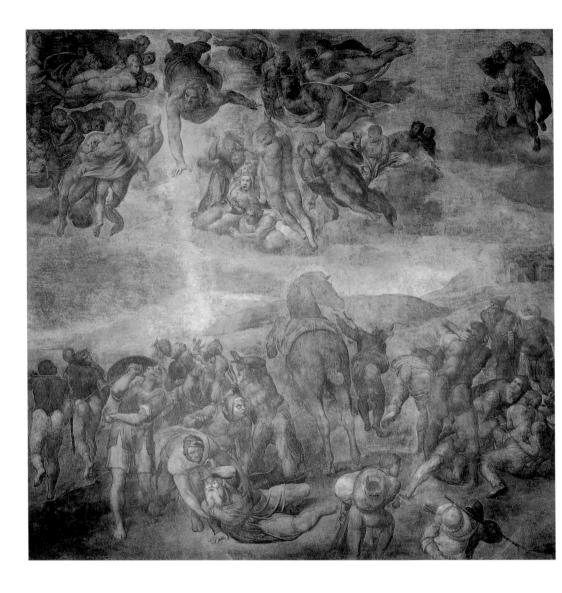

因為有此比較，在這介紹一幅同一時期所作的繪畫〈聖母抱耶穌悲慟像〉。這張畫的真實性是可疑的，但是多數權威人士承認是出自米開朗基羅的手筆，無寧信其為真。即令如一兩位批評家暗示其為畢翁波或伏特拉的作品，但不能否認其有米開朗基羅的風格。在此畫中，有羅馬的〈聖母抱耶穌悲慟像〉中溫柔的憐憫，雖然增加了一些悲苦與恐懼的感覺。這畫是米開朗基羅最後的石像中最偉大的〈聖母抱耶穌悲慟像〉的緒言。這畫暗示耶穌

米開朗基羅
聖保祿的歸宗
1542～45　壁畫
625×661cm
梵諦岡保祿教堂藏
（右頁為局部圖）

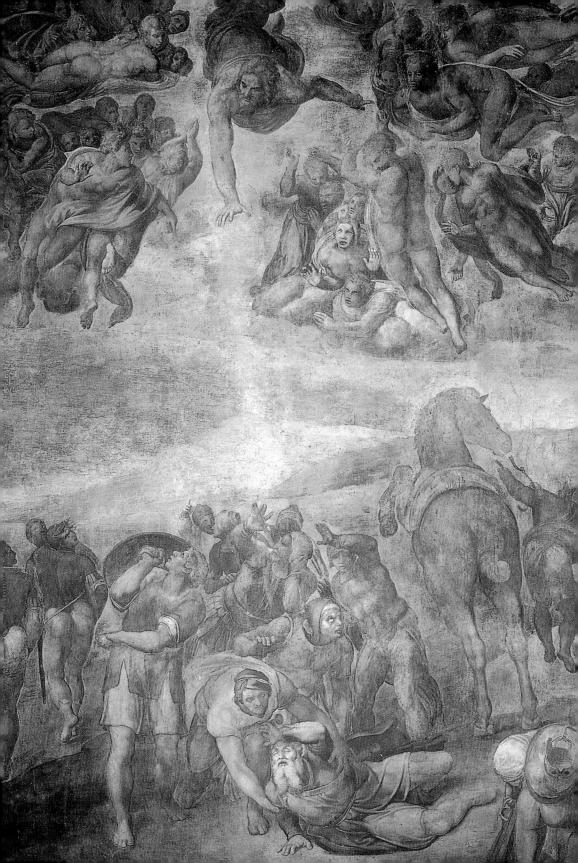

的苦難在米開朗基羅的視覺想像中徘徊不去，在他的詩裡，以及
在他的建築活動的歲月中，一直有這樣想像。

在討論到他的建築活動之前，先來看看他的另外三件雕刻與
繪畫作品。第一件作品是〈布魯托斯〉，有些權威人士斷然宣稱
米開朗基羅與此像無關。尤斯蒂稱此像為「不重要的小作品」。
瓦沙利說，此像的毛坯是米開朗基羅所作，但細部是由助手完
成。然而即令是米開朗基羅所作，在他成熟的作品中，這像當然
是較無趣的作品。

梵諦岡中保祿教堂的壁畫可確定是米開朗基羅的作品，
但是這些畫被火與加塗的彩色所破壞，所以一直被低估，直到
一九三三年的修補時為止。此外，本世紀對於矯飾派有更深的了
解，於是米開朗基羅的畫，身價突然增高。但奇怪的是，為矯飾
派之巨匠與崇拜者的瓦沙利，對這些壁畫一度表示冷淡，雖然康
第維曾稱頌這些壁畫「了不起」。

在〈聖保祿的歸宗〉中，最主要也最具矯飾主義的主題，
是一連串方向的衝突，尤其是神與馬的方向。馬與馬伕的支配位
置及馬的躍向空曠，尤其使人煩惱，馬是孤立於四周人物之外，
另外，神的身形也是孤立的，這些孤立，像樂曲中高出其他樂器
的喇叭聲。雖然有人物的結合，但是幾乎每個人物都有其個別
性。在這幅畫中，扶者與聖保祿兩個頭與肩合成一個橢圓形，但
是以間歇加以反襯；聖保祿的上下兩根帶子，好像均構成橢圓
形，但是又都未連成完整的橢圓形；另一橢圓形則好像扶他起來
者的外套所構成。但是從整個畫面看，似乎又不是如此。所有人
的騷動，發生在極荒涼的地方——像教皇禮拜堂所畫的樂園，也
像〈聖彼得的磔刑〉。此處，扶者的右臂與聖保祿的身體構成的
大曲線，在〈聖彼得的磔刑〉畫中則是他的伸開的兩隻手臂所構
成。

〈聖彼得的磔刑〉中的人物比〈聖保祿的歸宗〉中擁擠，但
是雖然擁擠，然十字架橫在畫面上，使一些人物和團體具有協調
的獨立。人物之一是其中一名士兵，其表情顯示出心理上的極度

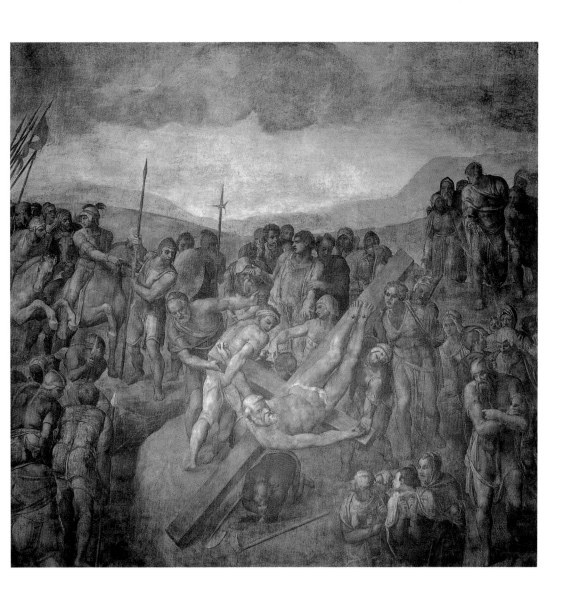

米開朗基羅
聖彼得的磔刑
15～50　壁畫
625×661cm
梵諦岡保祿教堂藏

緊張；另在右下角有一無法解釋的巨人，我想他是米開朗基羅本人的寫照，在悲傷地默想世界上的惡行，這個哲人似的人物特別明顯，使人不得不作如此解釋。

　　布萊克早期的線條雕刻中曾模仿這個人，米開朗基羅稱之為「阿爾比翁岩石中的約瑟夫」，並在其下寫著：「這是在我們所謂黑暗時代中建造大教堂的哥德藝術家之一，穿著羊皮到處漫遊，世界對他不值得一顧；這些人便是古往今來的基督徒。米開

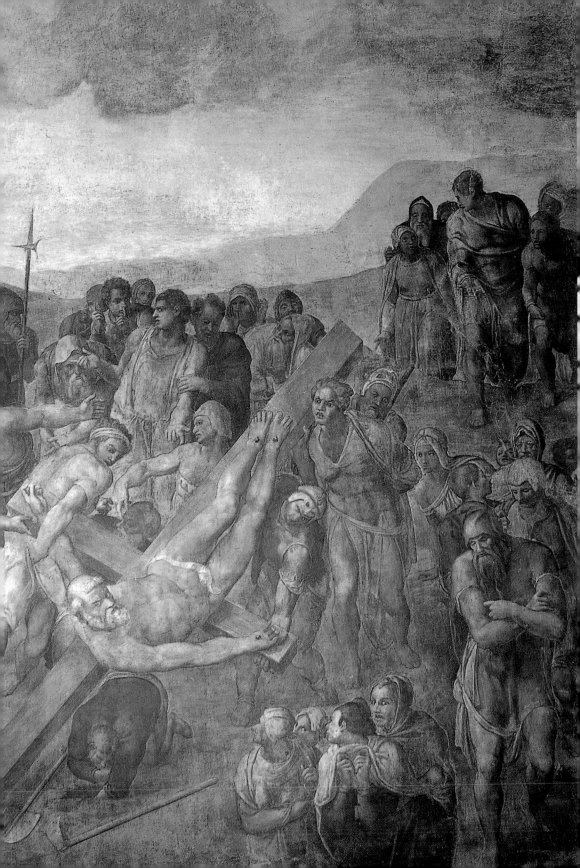

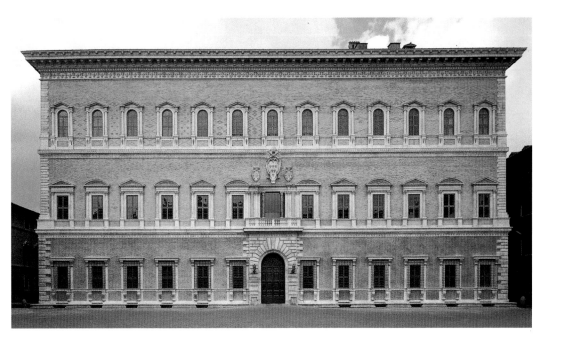

米開朗基羅
羅馬法尼西宮正面全景
1546～49

米開朗基羅
聖彼得的磔刑（局部）
（左頁圖）

朗基羅畫。」多少世紀中，使布萊克這樣的畫家獲得靈感的這位謎似的人物，是我們介紹米開朗基羅繪畫的最後一張。

寄情於建築

在畫保祿教堂壁畫時，米開朗基羅患過兩次重病。他當時的年齡已近七十，很可能他原本充沛的活力已到了低潮；但是於一五四六年，他擔任了一連串的建築工作，以聖彼得大教堂達於高峰。第一件建築工作是完成「法尼西宮」。這個宮由桑加洛於一五三〇年開始營造，他於一五四六年去世後，為法尼西家族之一員的教皇，將營建工作交給米開朗基羅。米開朗基羅建造了上層，使用翡冷翠式的飛簷，並將第二層的中央窗戶的正面改裝。其結果是完滿地顯示出文藝復興與矯飾主義之間的差距。桑加洛部分的建築，主要是秩序、正規、沉靜與合呼邏輯；米開朗基羅完成的部分表現的是騷動的。最為顯明的是正面窗戶與從院子觀

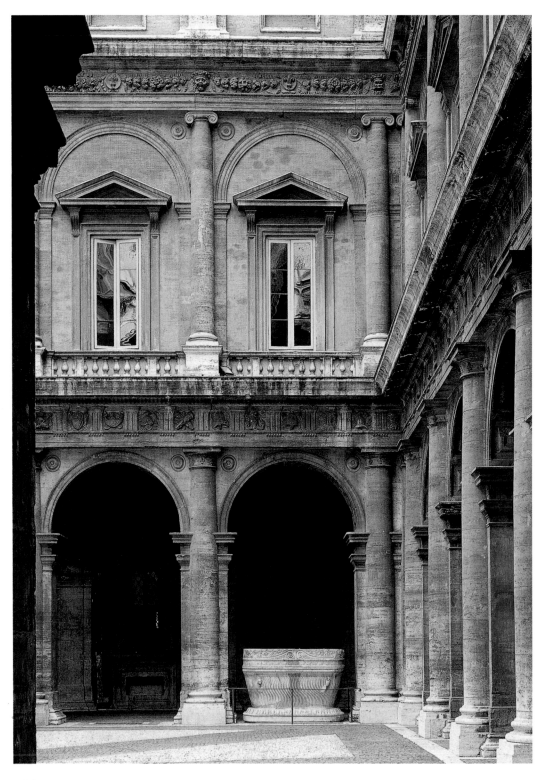

米開朗基羅
羅馬國會（上圖右）
與**音樂院宮**（上圖左）
1546〜64

米開朗基羅
羅馬法尼西宮一隅
1546〜49
（左頁圖）

看上層。米開朗基羅將這扇窗戶與兩邊的兩扇窗戶用柱頭的盤線連繫，線細而貼緊牆。他在窗子的內方柱之外增加了挨牆柱。窗子上方設有山形牆，但是有許多柱子，使窗戶顯得後退，與桑加洛的坦然的窗戶比較，這扇窗戶像是一隻秘密的、怒視的眼睛。在窗戶上方，米開朗基羅按裝橢圓形的教皇徽章，顯出孤零零的味道。兩邊的兩個小橢圓形是後來加上去的。從院子看上層建築，米開朗基羅以擁擠在一起的挨牆柱及半挨牆柱代替桑加洛的柱子及窗戶的處理，完全是嘲笑古典的法則。

　　他對於國會的新設計，是現代設計的最初式樣之一，是十七與十八世紀之成就的前奏。走上國會有寬闊的台階。他在廣場的中央豎立奧瑞利艾斯的古銅像，並在廣場設計鑲嵌圖形——到一九四〇年方完成。米開朗基羅曾經重新設計，但是後來經過了改造，並增加了鐘樓。現在只有入口的台階是米開朗基羅的作

品。兩個輻輳的建築物，使站在台階上觀看時，廣場的縱深遠比實際為大。左邊的建築物是國會博物館，是十七世紀倣照右邊的米開朗基羅的音樂院宮的建築。音樂院宮在米開朗基羅死時尚未完成，但是依照他的設計，只是將中央窗戶擴大，並增加了窗戶的陽台。他在此處偉大的改革是使用了巨大的挨牆柱。並且一根柱子連貫上下兩層，在巴洛克式的統一中，這一點成為主要因素。這樣，整個正面成為完整的一個，而無水平方向分割而層層重疊的樣式。下層向後深退，形成拱廊，乃是故意破壞文藝復興式的平面——這是巴洛克的另一特色。這幢建築比米開朗基羅的其他建築遠為寧靜，幾可承認其為初期的巴洛克派而非矯飾派。

　　他在建築方面最後的也是最偉大的工作，是對聖彼得大教堂的貢獻。這教堂的第一位建築師是布拉曼帖，他的建築計畫完成於一五〇三年。他設計了中央計畫的教堂，採用希臘式十字架的圖形，祭壇位於十字架中央，他的後繼者修正了此項設計，甚至計畫延長本堂。使其成為拉丁十字架的圖形。最後的一位建築師是桑加洛，他死後，保祿三世任命米開朗基羅為建築師，並建議給他優厚的薪給。米開朗基羅拒絕所有酬勞，宣稱他做此工作為了神的愛和對聖彼得的尊敬，他立即宣佈他的意向，返回布拉曼帖的中央計畫概念，並開始毀掉桑加洛的長形本堂的基礎及外方建築，但是他也大事修正了布拉曼帖的計畫。我們現在所知道的，本堂的延長部分與入口正面，是於一六〇七年由馬德諾增加上去的。米開朗基羅的計畫主要也是希臘十字架形，每一端有一個半圓室。此建築不同以往，中央是方的，其一角鮮明地顯露在兩個半圓室之間，我們能看出此角與兩半圓室以斜牆相連。一連串哥林多式的挨牆柱直達柱頂線盤。在這些柱子上方的閣樓，裝飾以無柱頭的柱子。有慣常的米開朗基羅式作風——擁擠的挨牆柱與半挨牆柱，而窗子擠在這些柱子之間。這些窗的變化很大，而閣樓上的窗子主要是矯飾派。拱頂完成時米開朗基羅已去世。

　　內部建築，基本上保有米開朗基羅的原樣，但是後來的裝飾已大大的變更了效果。他的支持拱頂的四朵扶壁，被貝尼尼刻上

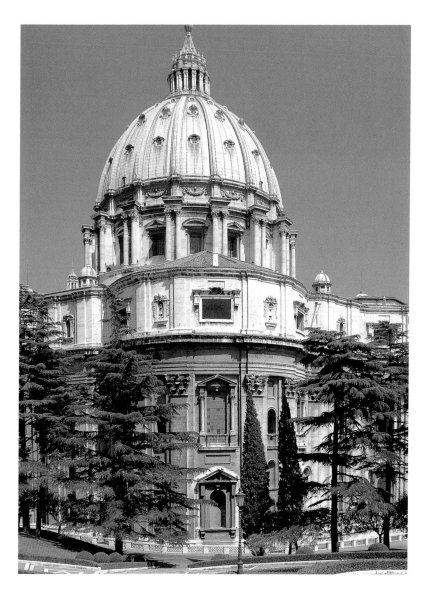

梵諦岡聖彼得大教堂外觀

紋路，雖然面對的扶壁中的石像並非米開朗基羅所刻。貝尼尼的
祭壇上方的神龕，以及另一端容納聖彼得寶座的神龕，是如此的
輝煌，吸引了注意力，而忽略米開朗基羅的建築之偉大。柱頭線
盤以上的裝飾與這兩位大師無關。此處的每樣東西都是十全十美
的比例，只有人的高度與祭壇的高度比較一下，或者知道神龕的
柱高達百尺或者扶壁下層石像高十六尺時，方能領會這個十字架
中央之大，拱頂的最高處為四百五十二尺。

梵諦岡聖彼得大教堂內部

米開朗基羅
羅馬虔誠門 1561～65

　　米開朗基羅的最後建築設計是虔誠門，是教皇庇護士四世委
託他的，當時他已八十五歲高齡，很可能他所提供的只是圖樣設
計。這門遭雷擊與塔樓的增添，以及其他的裝飾破壞無餘，米開
朗基羅的作品，留下的只有門，許多挨牆柱便是他的特色。

最後的雕像與素描

　　米開朗基羅生命的最後三十年，其作品純粹是宗教的。他
的性格中，宗教影響始終是一項強烈的因素，但是晚年的強調宗

教，該是受了柯倫娜的影響。他在一五三八年前後認識柯倫娜時已年逾六十。柯倫娜是有義大利貴族血統的一名婦女。她從小與貝斯卡拉侯爵訂婚，及長成婚。貝斯卡拉是縱情於淫逸的醜聞人物，於一五二五年因叛逆而死亡。但是他的遺孀對他雖有猜疑，卻是始終忠貞不移，並將她的生命奉獻於宗教與哲學，大部分時間住在修道院裡。她做的詩及與作家和學者們的通信，是她直接的留念物，但是她的聞名乃由於米開朗基羅贈給她許多詩。圍繞著她的圈子，是天主教中首要的自由主義者與改革派人士，包括波爾主教在內，而在此圈子中，米開朗基羅受到高度的尊敬。這位了不起的女人在致米開朗基羅的信中，稱他為「無二的大師米開朗基羅與我的最特殊的友人」與「高尚的米開朗基羅先生」等。這批人一度經常於星期日在聖西佛斯楚教堂集會。葡萄牙畫家荷蘭達在他《繪畫的對白》一書裡報導了米開朗基羅在場的一次事件。

米開朗基羅與柯倫娜之間聞名的友誼關係，達到了最高尚的柏拉圖式的境界。粗俗的作家們企圖將此友情轉變成老年人墜入情網的平凡故事，康第維的聲明給了他們答覆：「他至愛貝斯卡拉侯爵夫人，他熱愛的是她的神聖精神……他是如此的愛她，我記得有一次聽他說，他只有一件事覺得遺憾，當他於臨終前去看她時，他未曾吻她的額或臉，只是吻了她的手。」

這種深沉的宗教氣氛，部分是受到柯倫娜與她左右人士的友誼的影響，當時米開朗基羅正從事聖彼得大教堂的工作，並且在創作我們要在此處討論他的最後的石雕像與素描。第一具石像是〈翡冷翠聖母抱耶穌悲慟像〉，這是因為石像放在翡冷翠聖母百花大教堂內之故。瓦沙利的紀錄說，米開朗基羅將此石像作為消遣，斷斷續續的工作，有時由於成為習慣的憤怒或者覺得不滿意，破壞了石像。我們能從石像看出耶穌的左乳頭與左肘及聖母的左手受到損壞。這具石像壞掉的地方是由卡爾加尼修好。米開朗基羅原意要將這座石像放在自己的墓上，誠然，除了幾幅素描之外，要算這具石像是他作品中最私人的。尼柯迪慕斯的像是他

米開朗基羅
翡冷翠聖母抱耶穌悲慟像
1546～55　大理石
高226cm
翡冷翠聖母百花大教堂藏
（右頁圖）

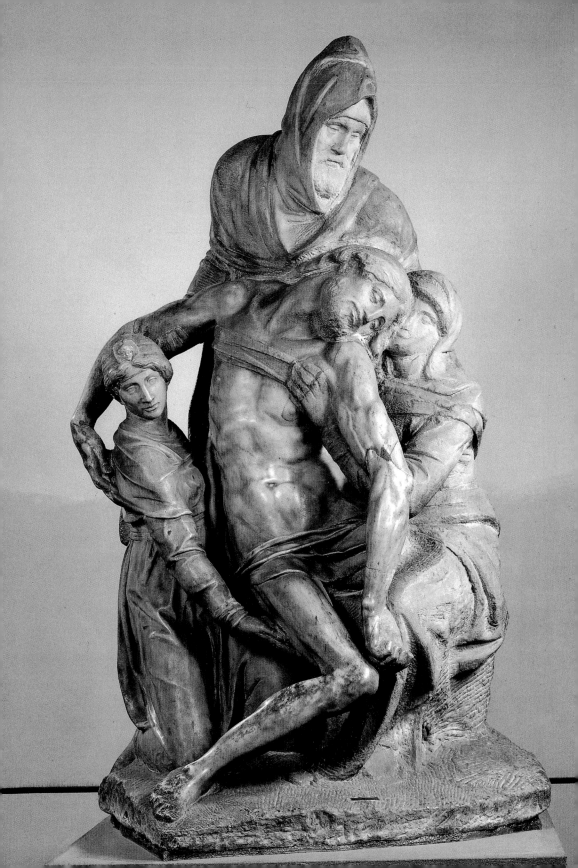

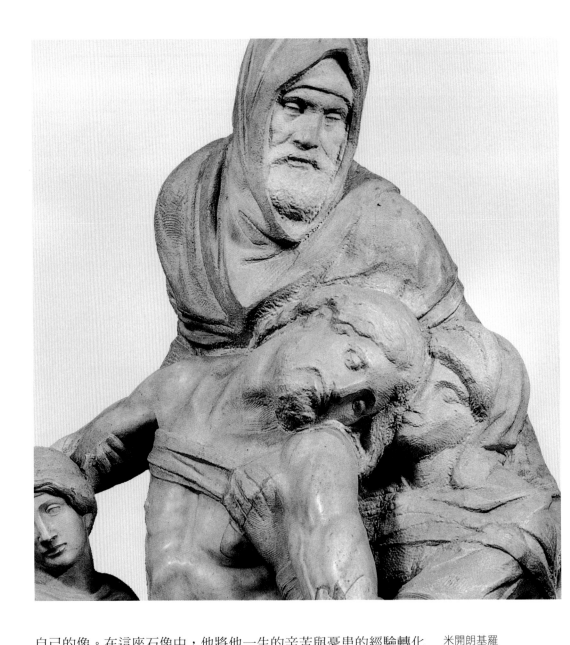

自己的像。在這座石像中，他將他一生的辛苦與憂患的經驗轉化為深奧的智慧與憐憫的形象。他將「母」與「子」的全部神秘與苦難擁抱在懷裡。

〈帕勒斯屈那聖母抱耶穌悲慟像〉的真正作者是誰無法確定，不過，無論米開朗基羅是否為此像的作者，此像的精神是米開朗基羅的。如果是助手依照米開朗基羅的設計而製作出來的，

米開朗基羅
翡冷翠聖母抱耶穌悲慟像
（局部）（上圖）

米開朗基羅
帕勒斯屈那聖母抱耶穌悲慟像 1550～60
大理石　高253cm
翡冷翠美術學院美術館藏（右頁圖）

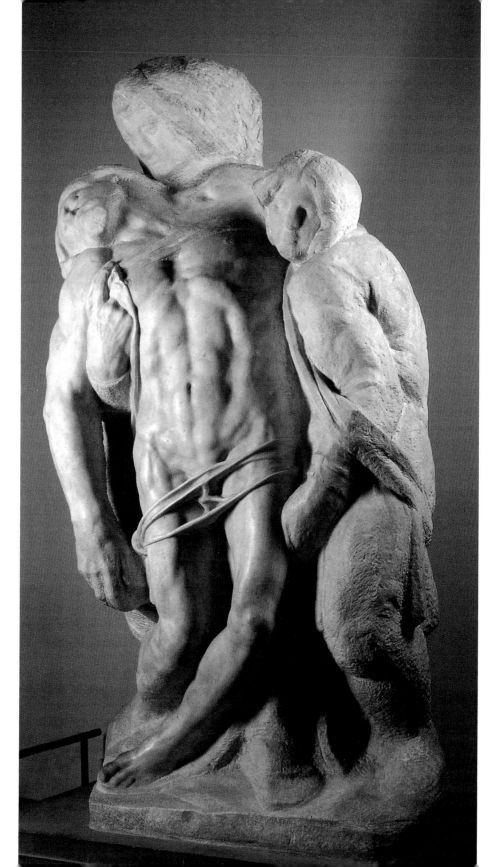

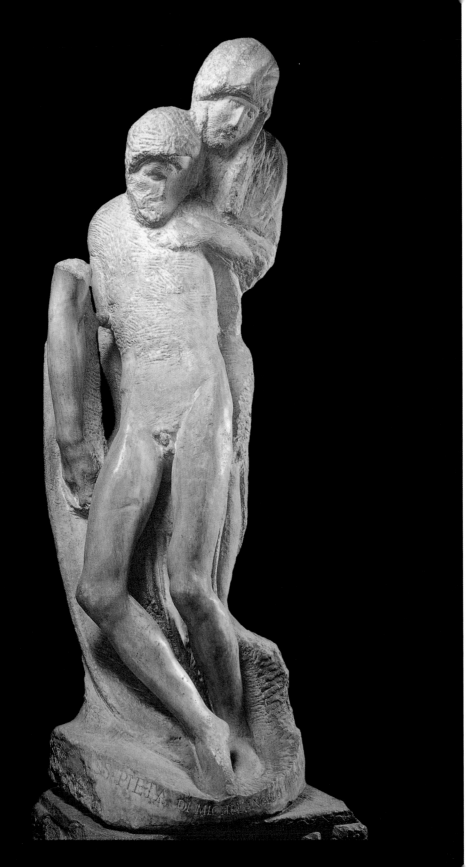

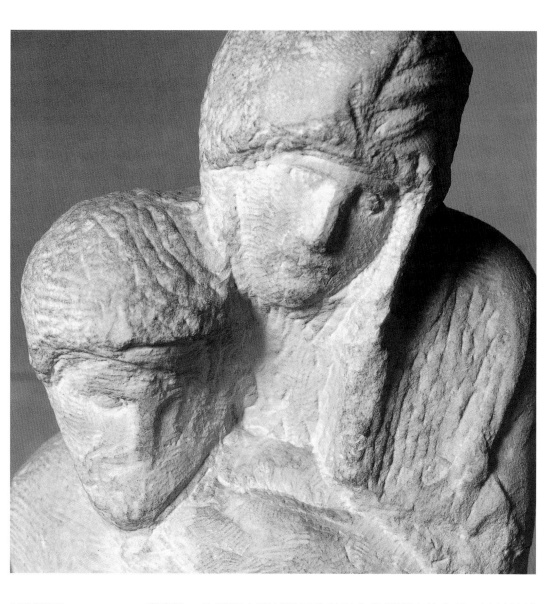

米開朗基羅
**隆達迪尼聖母抱耶穌悲
慟像**（局部）（上圖）

米開朗基羅
**隆達迪尼聖母抱耶穌悲
慟像** 1552～64
大理石 高195cm
米蘭斯弗西斯科堡美術
館藏（左頁圖）

那麼進一步證明米開朗基羅的精神有影響別人的力量。這種精神
鼓勵後代的藝術家們超拔於他們自己之上，但是亦屬不幸的是，
有少數人的目標超出了他們的才智，而產生浮而不實作品。〈隆
達迪尼聖母抱耶穌悲慟像〉當然是米開朗基羅自己的作品，他在
去世前的六天，整日工作。這作品也許在去世前十年開始的，
而單獨的一條手臂與耶穌的腳，可能屬於最初的影響。我們不知
道這件作品，他為何要如此發展。這件作品有極端的動態，幾乎

米開朗基羅
三架十字架 1533
素描

是抽象的和超自然的作品，長長的身形上升，兩個頭憐憫地俯視
人間的苦難，這作品中揉合了復活、昇天與聖母昇天是至為明顯
的，也就是揉合了十字架與王冠。米開朗基羅將此作品給了他的
僕人，作為留念。

　　米開朗基羅畢生的長期痛苦，部分來自他自己的性格，正
如他承認，他自己是他的最大敵人；部分由於委託者的難於應付
與苛求；部分由於義大利在多災多難的時期。他的痛苦自然而然
使他為別人創作之餘，將後期作品集中心力於耶穌揹十字架的主

米開朗基羅
釘上十字架　1540～41
素描　37×26.5cm
倫敦大英博物館
（上左圖）

米開朗基羅
釘上十字架
1556～58
素描（上右圖）

題。因此他創作幾座最後的〈聖母抱耶穌悲慟像〉，而在他的詩裡和素描中，對於揹十字架有特殊的默想。我們現在從他的素描中介紹幾幅。第一是〈三架十字架〉，屬於比較早期的作品，也許作於一五三三年。第二是〈釘上十字架〉作於一五四○至一五四一年間，是比較精細的素描，此作的真偽有問題，但是戈爾希德使人信服地宣稱，此素描是米開朗基羅為柯倫娜所作的素描之一。波狀的輪廓線緩緩地向上移動，突然過到橫斷方向的移動和抬起的頭，而頭出奇地顯出充滿生氣，這是圖像畫法上極少有的事。第三是〈基督被釘上十字架與馬利亞及約翰〉作於一五五二至一五五四年，此作與最後兩幅均作於一五五六至一五五八年的〈釘上十字架〉，顯示出一個新的米開朗基羅，猶豫、脆弱，幾乎像幽靈似的。

　　就在他的詩與素描沉思於揹十字架之際，聖彼得大教堂穹

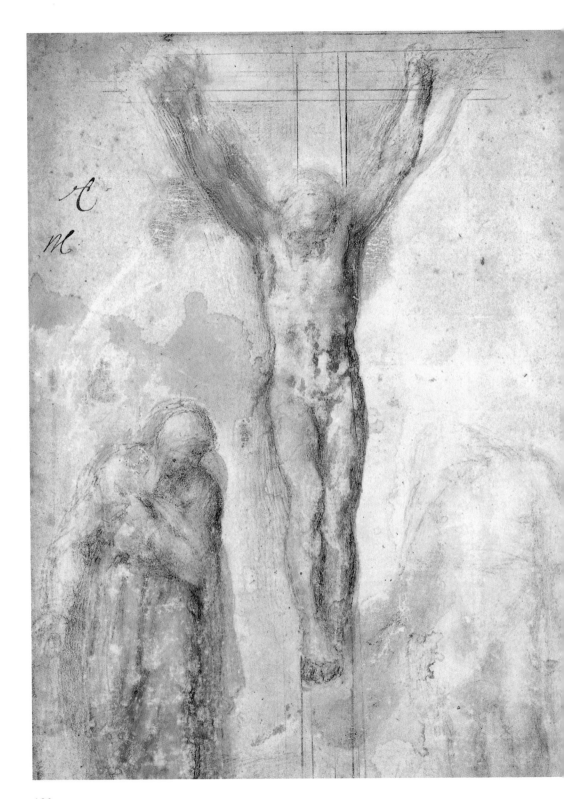

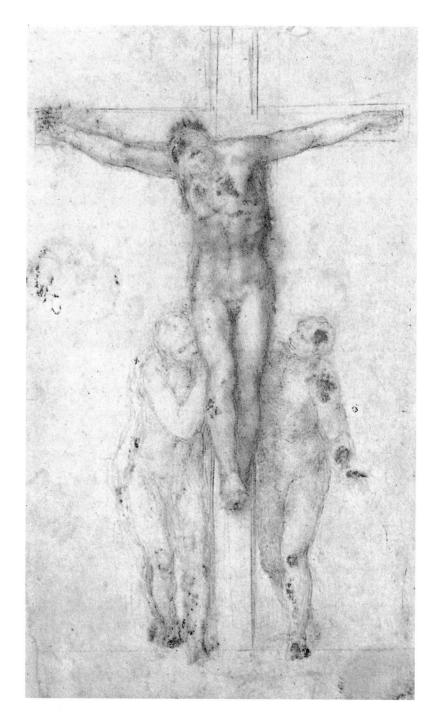

米開朗基羅　**釘上十字架**　1556～58　素描　42×28cm　倫敦大英博物館（上圖）
米開朗基羅　**基督被釘上十字架與馬利亞及約翰**　1552～54　黑粉筆、褐淡彩、
鉛白　37×26.5cm　巴黎羅浮宮藏（左頁圖）

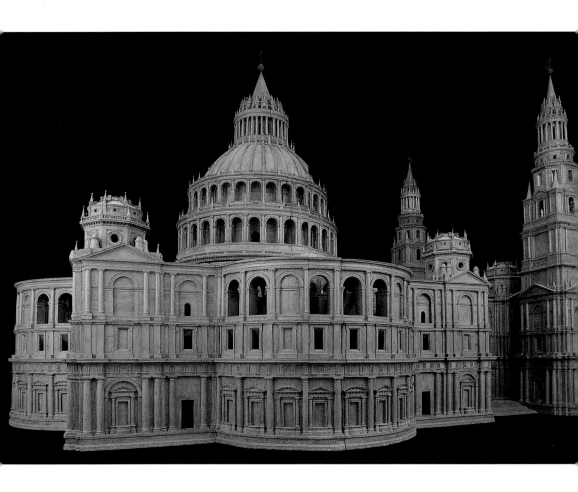

米開朗基羅
聖彼得大教堂穹窿頂木質模型
梵諦岡聖彼得博物館藏

窿頂的崇高勝利有他的一份。他在塵世之年僅完成了鼓狀部，但是在他的監督下完成了木質模型（現藏聖彼得博物館），據瓦沙利說，他的友人與所有羅馬人都滿意這個模型。有此模型，便使波達於一五八八至一五九〇年間完成拱頂。有些學者堅稱波達修改了設計，但是基本形狀一定未曾改變。鼓狀部與頂尖塔突出的雙柱，以及連繫這些柱子的肋條和拱頂本身的加長，均在強調垂直，這是與文藝復興高峰期的球體拱頂是不同的。

　　一五六三與六四年之間的冬天，米開朗基羅的健康開始迅速惡化，但是他堅持要出門，拒絕被當作病人般對待。他繼續過著如同往常卻不舒服的日子。於一五六四年二月四日，他得了類似中風的病。第二天他想照常乘車出門，但是發現頭與腿軟弱無

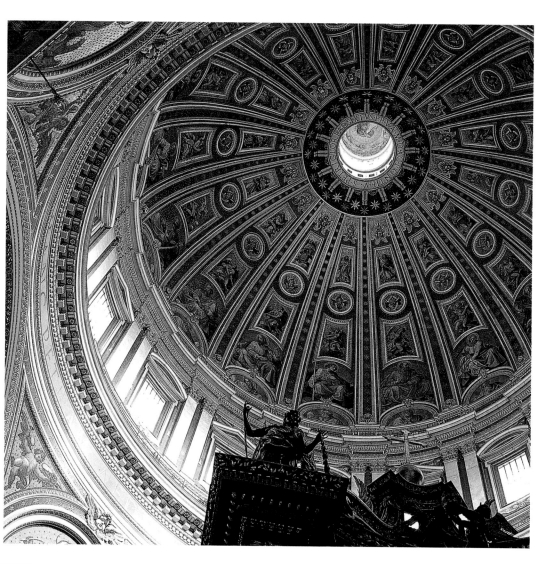

聖彼得大教堂穹窿頂內部

力，而且天氣太冷，以後未再出門。於十八日黃昏去世，在側者有他的學生，即在他的〈最後的審判〉裸體上畫衣服的伏特拉與卡瓦瑞里。

他未曾立書面的遺囑，但瓦沙利紀錄了他所說的話。他將他的靈魂歸於上帝，肉體歸於土地，財物歸於家人。教皇希望將他埋葬在聖彼得大教堂，但是他的侄子將他的遺體捆成一團冒充貨物，偷偷運出羅馬城，轉運到翡冷翠，埋葬在聖克羅齊教堂。

他逝世後的兩個月，莎士比亞出生。

米開朗基羅年譜

一四七五　三月六日出生於翡冷翠近郊的卡普雷斯。

　　　　（達文西23歲）

一四七七　二歲。（西斯丁禮拜堂開始建造）

一四七九　四歲。（西班牙王國成立）

一四八一　六歲。母親法蘭潔斯卡去世。

翡冷翠近郊卡普雷斯，米開朗基羅出生處所，現為米開朗基羅紀念館。（左圖）

馬傑羅・維斯尼描繪西斯丁禮拜堂時代的米開朗基羅　1535（上圖）

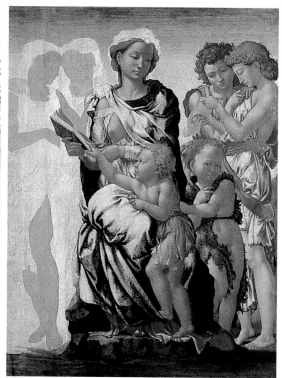

米開朗基羅出生處所一隅
（上右圖）

米開朗基羅
**聖母子與聖約翰與天使們
（曼徹斯特的聖母）**
1490　木板蛋彩加油彩
105×76cm
倫敦國家畫廊藏
（上左圖）

一四八三　八歲。（拉斐爾出生。8月15日西斯丁禮拜堂完成。）

一四八八　十三歲。入吉蘭岱奧畫室學畫。

一四八九　十四歲。在聖馬可的梅迪奇家園學習雕刻，認識羅
　　　　　倫佐・迪・梅迪奇。（沙伏那洛拉到翡冷翠擔任聖馬
　　　　　可修道院院長，開始傳教。）

一四九〇　十五歲。創作〈梯邊聖母〉浮雕。

一四九一　十六歲。創作〈人馬怪物之戰〉。

一四九二　十七歲。受聖斯比尼修道院長之邀，製作木雕〈十字
　　　　　架的基督〉。聽沙伏那洛拉傳教。（哥倫布發現新大
　　　　　陸。恩人羅倫佐・迪・梅迪奇去世。回教勢力從伊比
　　　　　利半島撤退。亞歷山大六世出任教皇。）

一四九四　十九歲。十月離開翡冷翠，逃亡至威尼斯、波隆那。
　　　　　創作聖多明尼克教堂〈天使像〉、〈聖普洛鳩魯〉
　　　　　等。（法王查利八世入侵義大利，進入翡冷翠城。沙

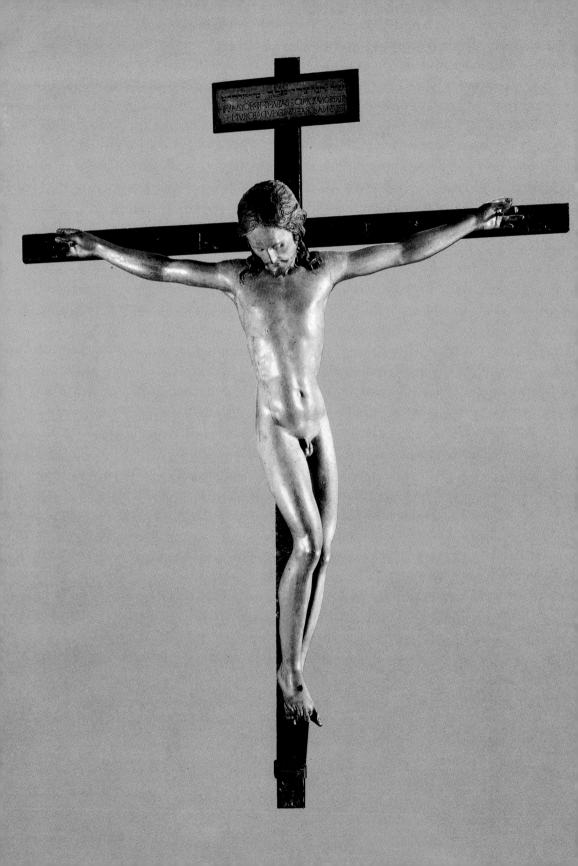

米開朗基羅
聖殤習作
羅浮宮提美術館藏
（右圖）

米開朗基羅
十字架上的基督 1492
木雕 135×135cm
翡冷翠卡沙布那拉提美
術館藏（左頁圖）

　　　　　　　　　伏那洛拉的共和制成立。）

一四九五　二十歲。十一月回到翡冷翠，會見達文西。

一四九六　二十一歲。首次羅馬之行。

一四九七　二十二歲。完成〈巴克斯〉。

一四九八　二十三歲。受法國籍樞機主教尚‧彼雷‧德拉格拉爾
　　　　　之聘，為梵諦岡教廷創作〈彼耶達〉。（5月23日，沙
　　　　　伏那洛拉處刑。達文西在米蘭完成〈最後的晚餐〉。）

一五〇〇　二十五歲。完成梵諦岡的〈彼耶達〉。
　　　　　一四九六至一五〇〇年均住於羅馬。

一五〇一　二十六歲。春天回到翡冷翠。完成〈布魯格聖母子〉。
　　　　　受託製作〈大衛〉。

一五〇三　二十八歲。創作〈唐尼聖母瑪利亞〉（亦稱〈聖家
　　　　　族〉）、〈泰迪聖母瑪利亞〉、〈小聖母瑪利亞〉。
　　　　　（尤里艾斯即位教皇）

一五〇四　二十九歲。完成〈大衛〉像，設置於市政廳建築維琪

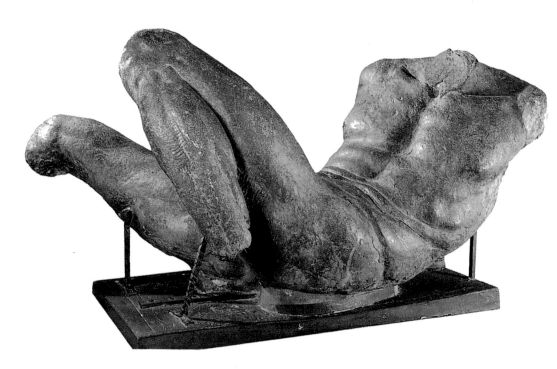

奧宮正面。達文西亦於市政廳大廳繪製作品。

一五〇五　三十歲。尤里艾斯二世召請米開朗基羅到羅馬，製作陵寢石碑雕刻。到卡拉拉採掘大理石作雕刻陵寢石碑之用。

一五〇六　三十一歲。尤里艾斯二世教皇取消陵寢計畫，改作西斯丁禮拜堂天篷畫，四月米開朗基羅怒而離開。十一

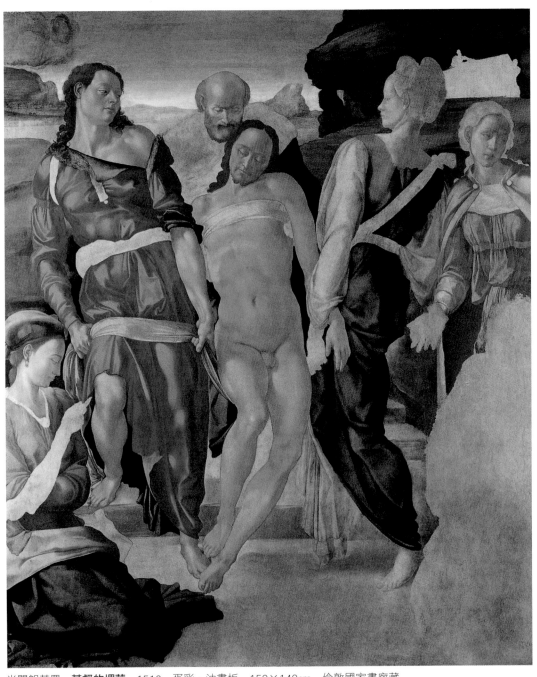

米開朗基羅　**基督的埋葬**　1510　蛋彩、油畫板　159×149cm　倫敦國家畫廊藏

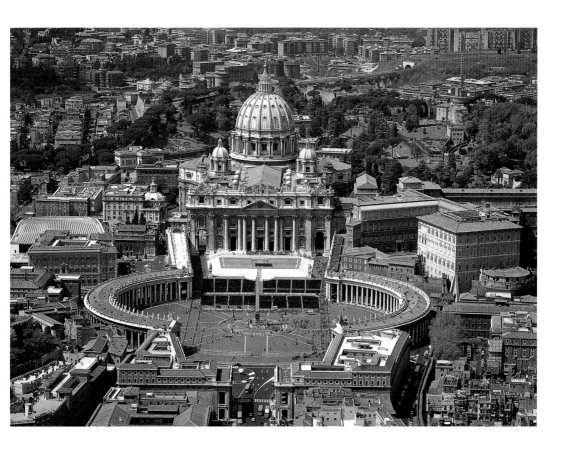

梵諦岡聖彼得廣場俯瞰圖

月在波隆那與教皇和解。（布拉曼帖著手再建聖彼得大教堂，尤里艾斯二世征服波隆那。）

一五○八　三十三歲。三月在波隆那完成〈尤里艾斯〉像。回到羅馬，五月十日開始創作西斯丁禮拜堂天篷畫。

一五一二　三十七歲。十一月一日完成西斯丁禮拜堂天篷畫。回到翡冷翠。

一五一三　三十八歲。再去羅馬，簽定教宗尤里艾斯二世陵寢雕刻第二次契約，計畫大幅縮小。著手〈摩西〉像、〈瀕死的奴隸〉雕刻。（2月尤里艾斯二世去世。喬宛尼‧梅迪奇主教李奧十世即位教皇。）

一五一六　四十一歲。尤里艾斯二世陵寢雕刻第三次簽約。受教宗李奧十世之命在翡冷翠的聖羅倫佐教堂正面製作的〈摩西〉像完成。

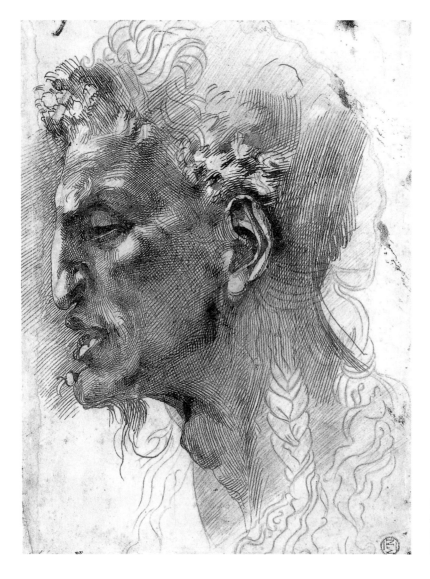

米開朗基羅
森林之神頭像
鋼筆素描　28×21cm
羅浮宮美術館藏

一五一七　四十二歲。聖羅倫佐教堂正面的木製雛形作成，送至
　　　　　羅馬。（宗教改革開始。）

一五一九　四十四歲。繼續製作尤里艾斯二世陵寢雕刻。（5月2
　　　　　日，達文西去世，享年67歲）

一五二○　四十五歲。聖羅倫佐教堂正面製作契約解約。開始製
　　　　　作梅迪奇家禮拜堂雕刻。（4月6日，拉斐爾去世，享
　　　　　年37歲。）

米開朗基羅
斜倚的少年 高54cm
聖彼得堡艾米塔吉美術
館藏

一五二一　四十六歲。（教宗李奧十世去世。）

一五二三　四十八歲。製作〈聖母子〉。（朱里奧・迪・梅迪奇
　　　　　主教即位教皇克利門七世。）

一五二四　四十九歲。製作〈河神〉。設計梅迪奇家的勞倫斯圖
　　　　　書館。製作梅迪奇家教堂墓碑（六體）雕刻。（德國
　　　　　農民戰爭興起。）

一五二五　五十歲。梅迪奇家的寓意雕像〈暮〉完成。

米開朗基羅
自畫像
鉛筆素描

丹尼爾・布魯泰拉
晚年的米開朗基羅雕像
（上左圖）

丹尼爾・布魯泰拉
晚年的米開朗基羅雕像
（上右圖）

一五二六　五十一歲。〈晨〉完成。（神聖羅馬皇帝卡爾五世入
　　　　　侵義大利。）

一五二七　五十二歲。成為翡冷翠革命軍的一員。（翡冷翠革命
　　　　　興起，建立共和制。梅迪奇家逃亡。皇帝軍蹂躪羅
　　　　　馬。英國國王為離婚問題而與羅馬教皇對立。）

一五二八　五十三歲。弟布歐納羅特去世。

一五二九　五十四歲。一月任命為軍事九人委員會之一。九月逃
　　　　　至威尼斯。兩年後回到翡冷翠。（維也納被土耳其軍
　　　　　包圍。）

一五三〇　五十五歲。創作〈太陽神〉，再返回到梅迪奇教堂製
　　　　　作雕刻。（皇帝與梅迪奇家組聯合軍，翡冷翠共和制
　　　　　崩潰，梅迪奇家復歸。）

一五三一　五十六歲。創作〈夜〉，父親洛杜維柯去世。

一五三二　五十七歲。尤里艾斯二世陵寢雕刻新協定（第四次）
　　　　成立。

一五三三　五十八歲。〈勝利之神〉像完成，克利門七世請託米
　　　　開朗基羅製作羅馬梵諦岡西斯丁禮拜堂壁畫〈最後的
　　　　審判〉。與羅馬青年貴族托瑪斯・卡瓦瑞里艾利熱情
　　　　交往。

一五三四　五十九歲。回到翡冷翠。製作未完成的〈奴隸〉像四
　　　　體。（克利門七世去，由法維斯繼任而為保祿三
　　　　世。）

一五三五　六十歲。九月到羅馬著手繪製〈最後的審判〉。開始
　　　　與維多利亞・柯倫娜交往。被任命為教皇廳的主任建
　　　　築士、雕刻士、繪畫士。

一五四一　六十六歲。〈最後的審判〉完成。再度製作尤里艾斯
　　　　二世陵寢雕刻。著手梵諦岡保祿教堂壁畫〈聖保祿的
　　　　歸宗〉。

一五四五　七十歲。尤里艾斯二世陵寢碑刻完成。〈聖保祿的歸
　　　　宗〉完成。楚萊特會議開始舉行。（後來這項會議決
　　　　定，米開朗基羅所畫的〈最後的審判〉中裸體人物，
　　　　腰部下方均需著衣）。

一五四六　七十一歲。著手創作〈聖彼得的磔刑〉。

一五四七　七十二歲。教皇保祿三世任命米開朗基羅為聖彼得大
　　　　教堂的建築主任。弟喬宛・希莫尼去世。（維多利亞
　　　　・柯倫娜去世，享年55歲。）

一五四九　七十四歲。（保祿三世去世）。

一五五〇　七十五歲。完成〈聖彼得的磔刑〉。著手〈翡冷翠聖
　　　　母抱耶穌悲慟像〉石雕。

一五五五　八十歲。著手創作〈巴勒斯屈那聖母抱耶穌悲慟像〉。

一五五九　八十四歲。著手創作〈隆達迪尼聖母抱耶穌悲慟像〉。
　　　　（宗教會議決定〈最後的審判〉中的裸體人物要畫上
　　　　腰布。）

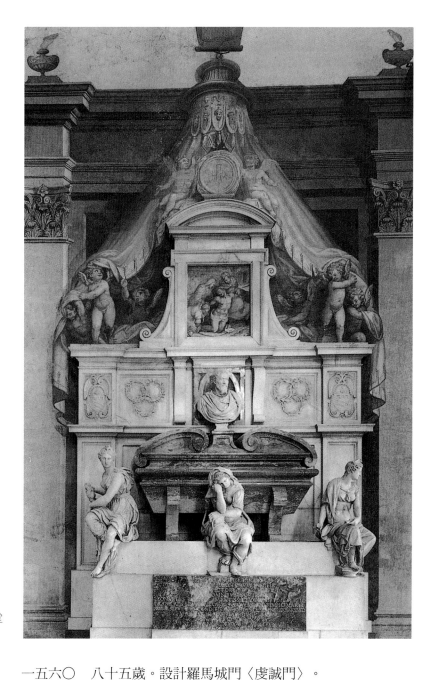

翡冷翠　聖克羅齊教堂
米開朗基羅之墓

一五六〇　八十五歲。設計羅馬城門〈虔誠門〉。

一五六四　八十九歲。二月十八日結束八十九年的生涯。死前數
　　　　　日間，仍繼續雕刻〈隆達迪尼聖母抱耶穌悲慟像〉。
　　　　　（莎士比亞出生）

國家圖書館出版品預行編目資料

米開朗基羅：文藝復興巨匠＝ Michelangelo
／何政廣著-- 初版. -- 臺北市：藝術家，
1998〔民87〕--修訂版2008〔民97〕
面；17×23公分.--（世界名畫家全集）

ISBN　957-8273-06-1（平裝）

1.米開朗基羅（Buonarroti, Michelangelo,
　1475-1564）-傳記 2.米開朗基羅（Buonarroti,
Michelangelo, 1475-1564）-作品集-評論
3.畫家-義大利-傳記

940.9945　　　　　　　　　　　87011399

世界名畫家全集

米開朗基羅 **Michelangelo**
何政廣／著

發行人　何政廣
主　編　王庭玫
編　輯　謝汝萱・王雅玲
美　編　柯美麗
出版者　藝術家出版社
　　　　台北市重慶南路一段147號6樓
　　　　TEL：（02）2371-9692～3
　　　　FAX：（02）2331-7096
　　　　郵政劃撥：01044798 藝術家雜誌社帳戶

總經銷　時報文化出版企業股份有限公司
　　　　台北縣中和市連城路134巷10號
　　　　TEL：（02）2306-6842
南部區域代理　台南市西門路一段223巷10弄26號
　　　　TEL：（06）261-7268
　　　　FAX：（06）263-7698
製版印刷　新豪華彩色製版印刷股份有限公司
初　版　1998年10月
修訂版　2008年5月
定　價　新臺幣480元

ISBN　957-8273-06-1（平裝）